普通高等教育一流本科专业建设成果教材
化学工业出版社"十四五"普通高等教育规划教材

交互艺术与技术

钱凤德　洪天宇　马镇宇　编著

化学工业出版社

·北京·

内容简介

《交互艺术与技术》从技术实现的角度系统讲解了交互艺术创作所需的表现技术,从 Arduino 开源硬件编程起步(打下程序设计基础),过渡到 Mind+ 可视化编程(培养艺术专业学生的逻辑思维与程序设计能力),进一步讲解综合可视化编程软件 Touchdesigner(交互艺术与技术的核心),最后讲解利用多种技术实现灯光控制的方法,打通主流信息控制技术在交互艺术创作中的应用。本书配套工程文件可通过扫描封底二维码获取。

本书可供高等教育和职业教育艺术设计类专业相关课程教学使用,也可供灯光、展览、影像创作和跨媒介设计等专业领域人员参考。

图书在版编目(CIP)数据

交互艺术与技术 / 钱凤德,洪天宇,马镇宇编著. — 北京:化学工业出版社,2024.8(2025.3重印)
普通高等教育一流本科专业建设成果教材
ISBN 978-7-122-45644-1

Ⅰ.①交… Ⅱ.①钱… ②洪… ③马… Ⅲ.①数字技术—应用—艺术—设计—高等学校—教材 Ⅳ.①J06-39

中国国家版本馆 CIP 数据核字(2024)第 096840 号

责任编辑:李玉晖　　　　　　　　装帧设计:孙　沁
责任校对:赵懿桐

出版发行:化学工业出版社(北京市东城区青年湖南街 13 号　邮政编码 100011)
印　　装:中煤(北京)印务有限公司
787mm×1092mm　1/16　印张 15　字数 351 千字　2025 年 3 月北京第 1 版第 2 次印刷

购书咨询:010-64518888　　　　　　售后服务:010-64518899
网　　址:http://www.cip.com.cn
凡购买本书,如有缺损质量问题,本社销售中心负责调换。

定　　价:98.00 元　　　　　　　　　　　　　　　　版权所有　违者必究

前　言

艺术与科技作为高等教育的特设专业，于2012年被教育部列入普通高等学校本科专业名录。该专业的前身为会展设计与数字音乐，从其源头可以看出，艺术与科技专业从事与展览展示、数字音乐及新媒体影像相关的研究和教学。

随着数字技术与信息技术的发展，智能模块化的产品不断迭代，极大降低了交互艺术创作的技术门槛，设计领域的创作开始将技术作为创意表达的重要手段，这给整个艺术设计的发展注入了全新的内容与活力。艺术与科技的融合成为了艺术设计学科共同关注的问题，艺术设计学科的发展也急需科学技术的支撑。

从当下艺术与科技融合发展的现状看，各层次院校艺术设计类专业的游戏设计、虚拟交互、数字媒体创作、信息可视化等课程已经开始广泛借助数字信息技术进行艺术创作，但总体上艺术与技术仍然属于两个完全不同的学科体系。现有的艺术设计学科教材绝大部分以创作方法论为主导，以应用软件使用为辅助，艺术类专业教学的内容大多聚焦在创意与视觉审美上，融合信息技术的跨学科教材相对较少。从学生专业知识结构看，如果让艺术专业学生完全从基础的信息控制原理与计算机编程开始进行系统学习几乎没有可能，这就需要一本适合艺术类专业学生进行技术学习的教材。本书的编写正是基于这种需求展开的。本书是南京工业大学环境艺术设计专业国家一流本科专业建设成果教材。

本书内容由浅入深，从开源硬件开始，一步一步引导学生进入程序设计的学习，通过对初级与中级程序设计的学习，让学生深度理解程序设计与运行的基本原理和逻辑，进而过渡到高级可视化编程软件Touchdesigner的学习，实现利用多种传感器和智能模块化产品进行交互艺术的创作。本书内容涉及主流的控制方式和媒体内容生产的具体方法，引导学生通过科学技术的加持，逐渐进入到一种全新的艺术创作领域，培养感性与理性相融合的思维模式，探索艺术创作的更多可能。

本书内容的展开建立在大量案例训练基础上，能够极大提升学生的实践能力。希望对交互技术的系统学习，能够为艺术设计专业学生的创作实践插上一双有力的翅膀。

钱凤德

目 录

1 交互艺术概述 1

1.1 交互与交互艺术 2
 1.1.1 交互设计 2
 1.1.2 交互艺术 3
1.2 交互艺术的发展 4
1.3 交互艺术的类型与形式 4
 1.3.1 物理对象类交互艺术 4
 1.3.2 灯光照明类交互艺术 8
 1.3.3 视觉影像类交互艺术 9
 1.3.4 其他新型的数字艺术 12
1.4 交互艺术的特征 14
 1.4.1 技术实现是基础 14
 1.4.2 思想观念是关键 14
 1.4.3 显性隐性是途径 15

2 初级交互技术

Arduino 编程 17

2.1 Arduino 总体介绍 18
 2.1.1 开发板 18
 2.1.2 相关附件 20
 2.1.3 交互艺术中常用传感器和执行器 20
 2.1.4 驱动与开发环境 23
 2.1.5 开发环境介绍 24
 2.1.6 基本语法结构 25
2.2 程序设计实践 25
 2.2.1 案例 2-1：Blink 闪烁灯 25
 2.2.2 案例 2-2：点亮外部 LED 26
 2.2.3 案例 2-3：用按钮控制 LED 灯 27
 2.2.4 案例 2-4：序列本输出 28
 2.2.5 案例 2-5：用可变电阻控制 LED 灯 29
 2.2.6 案例 2-6：音乐灯光的同步控制 30
 2.2.7 案例 2-7：用可变电阻控制伺服电机 35
 2.2.8 案例 2-8：用程序控制步进电机 36

3
中级可视化编程
Mind+ 39

3.1 软件下载安装与界面 40
3.1.1 软件安装 40
3.1.2 常见问题 41
3.1.3 软件界面 42
3.2 工作模式与编程流程 43
3.2.1 实时模式界面 44
3.2.2 上传模式界面 45
3.2.3 Python 模式 49
3.2.4 Mind+ 硬件编程流程 49
3.3 可视化编程实践 50
3.3.1 案例 3-1：点亮 LED 灯并控制闪烁 50
3.3.2 案例 3-2：用数字按钮控制 LED 灯 51
3.3.3 案例 3-3：红外入侵检测装置 52
3.3.4 案例 3-4：制作呼吸灯 53
3.3.5 案例 3-5：利用可变电阻制作旋钮可调灯 55
3.3.6 案例 3-6：制作智能灯声控灯 56
3.3.7 案例 3-7：楼道自动控制灯 58
3.3.8 案例 3-8：制作空中弹琴装置59
3.3.9 案例 3-9：制作超声波测距仪 62
3.3.10 案例 3-10：制作人数计数器63

4
高级可视化编程
Touchdesigner 65

4.1 软件介绍与安装 66
4.1.1 软件介绍 66
4.1.2 软件安装 66
4.1.3 界面介绍 67
4.2 Touchdesigner 基础 70
4.2.1 鼠标操作与快捷键 70
4.2.2 元件的概念和分类 70
4.2.3 元件的属性 74
4.2.4 元件的层级 76
4.2.5 元件之间的引用 76
4.2.6 实时视觉特效
（案例 4-1~ 案例 4-3） 77
4.2.7 三维渲染五件套 80
4.2.8 影像输出设置 86
4.2.9 全屏自动播放设置 88
4.2.10 常见问题与操作技巧 89

5
数字生成与交互艺术创作　91

- 5.1　交互艺术的创意与设计流程　92
 - 5.1.1　创意来源　92
 - 5.1.2　创作流程　93
- 5.2　生成艺术之"烟雨水墨"（案例5-1）　93
 - 5.2.1　概念创意与学习重点　93
 - 5.2.2　设计过程详解　94
- 5.3　手势交互之"淘气的粽子"（案例5-2）　100
 - 5.3.1　概念创意与学习重点　100
 - 5.3.2　设计过程详解　101
 - 5.3.3　后期效果　112
- 5.4　体感交互之"畅想雨季"（案例5-3）　116
 - 5.4.1　概念创意与学习重点　116
 - 5.4.2　Kinect 传感器　116
 - 5.4.3　设计过程详解　118
 - 5.4.4　后期渲染与处理　125

6
物理交互艺术综合创作　129

- 6.1　物体交互之"击战病毒"（案例6-1）　130
 - 6.1.1　概念创意与学习重点　130
 - 6.1.2　设计过程详解　130
 - 6.1.3　硬件准备与程序烧录　130
 - 6.1.4　影像内容制作　133
 - 6.1.5　交互设置　137
- 6.2　激光雷达交互艺术之"物语"（案例6-2）　140
 - 6.2.1　概念创意与学习重点　140
 - 6.2.2　激光雷达的连接　140
 - 6.2.3　设计思路分析　145
 - 6.2.4　内容制作　145
 - 6.2.5　交互设置　149
 - 6.2.6　三维投影与效果展示　153

7

灯光控制与交互艺术　　157

7.1	**DMX 通信协议与光源**	**158**
7.1.1	DMX 通信协议与光源	158
7.1.2	DMX 光源的写码步骤	159
7.2	**SPI 通信协议与光源**	**162**
7.3	**灯光控制之程序设计**	**165**
7.3.1	FastLED 库与安装方法	165
7.3.2	灯控程序的语法与结构	167
7.3.3	初步灯光动态控制 （案例 7-1~ 案例 7-9）	168
7.3.4	用不同的颜色模式控制灯光 （案例 7-10~ 案例 7-14）	172
7.3.5	常用灯光控制的内置函数 （案例 7-15~ 案例 7-18）	176
7.3.6	FastLED 库的内置色板的调用 （案例 7-19~ 案例 7-21）	179
7.3.7	常用灯光控制函数的综合应用 （案例 7-22、案例 7-23）	182
7.4	**灯光控制之图像映射**	**185**
7.4.1	Touchdesigner 矩阵屏图像映射 （案例 7-24）	185
7.4.2	用 LED 控制器点亮矩阵屏 （案例 7-25）	189
7.4.3	控制器图像映射控制方案	192
7.4.4	软件介绍	193
7.4.5	灯光造型设置模块	194
7.4.6	花样（灯效）设置模块	197
7.4.7	灯光效果编辑（案例 7-26）	200
7.4.8	主控分控图像映射系统 （案例 7-27）	203
7.5	**灯光控制之机械灯**	**208**
7.5.1	灯具介绍及控制原理	208
7.5.2	用 TD 控制机械摇头帕灯 （案例 7-28）	209
7.6	**其他专业灯光控制软件**	**213**
7.6.1	MADRIX 灯光控制	213
7.6.2	软件界面介绍	214
7.6.3	3D 灯光矩阵光影秀 （案例 7-29）	217
7.6.4	Depence 软件简介	220

附录 　　　　　　　　　　223

附录1　Touchdesigner 常用
　　　　表达式　　　　　　224
附录2　元件索引　　　　　225
附录3　学习资源　　　　　226
附录4　材料列表　　　　　228

参考文献　　　　　　　231
后记　　　　　　　　　232

1

交互艺术概述

1.1 交互与交互艺术
1.2 交互艺术的发展
1.3 交互艺术的类型与形式
1.4 交互艺术的特征

1.1 交互与交互艺术

1.1.1 交互设计

交互设计（Interaction Design）是一种以人为中心的设计理念。目前学术界对交互的认知多指工业产品领域的人机交互，其主要研究人与机器之间的关系，具体表现在界面设计（**图 1-1**），通过研究用户感知（feel）、认知（know）和操作（do）三个问题，解决工业产品功能使用方面的问题，即如何通过良好的视觉界面设计与认知逻辑，给用户提供一个好用、易用的软硬件产品，主要涉及如下几个方面的问题。

图 1-1 UI 领域中的交互设计

❶ 用户研究：理解和定义用户的需求、期望和行为模式。

❷ 用户界面设计：创建直观、易用的用户界面，包括布局、颜色、字体等视觉元素，以科学的信息架构与认知逻辑，组织和标记信息，使其易于理解和导航。

❸ 用户体验评估：用不同的交互模型，通过用户测试和反馈，评估设计方案的有效性。

交互设计最终实现的目标主要表现在以下几个方面：

❶ 提升产品的吸引力，通过界面设计抓住用户的注意力，提升产品对用户的黏性。

❷ 提升产品的可用性，能够让用户快速理解如何操作产品，以最少的时间和学习成本使用产品。

❸ 提升用户满意度：充分考虑人的行为习惯和心理预期，通过良好的使用体验，引起

用户的正面情感反应,提供愉快的使用体验。

1.1.2 交互艺术

交互是人类生存和发展的需要,是人类和其他动物适应自然和繁衍进化所必需的基本能力,也是艺术欣赏过程中的一种自发行为。例如观众在参观罗丹著名雕塑艺术作品《思想者》(**图1-2**)时,不同知识背景的参观者对作品的解读是不一样的,所获得的审美体验也是不同的,这种产生于参观者与作品之间的审美体验就是来自人本能的一种情感交互。这样的交互是以静态方式,单向地由参观者向展品发出自我情感的反馈。在这个过程中参观者处于主动地位,艺术作品处于被动地位。

本书所讲的"交互"主要是指具有交互特征的艺术和装置作品,即在欣赏艺术作品的过程中,能够引发观众在行为方面的互动,同时在情感上也能与作品产生深度的交流。主要关注的问题是如何通过交互性来提升参观者的情感体验,如《畅想雨季》交互艺术作品(**图1-3**),作品借助声音与抽象雨滴的画面,创造出独特而又令人陶醉的雨季场景。参与者在影像前行走,雨水仿佛倾泻而下,可以让人体验到置身雨中的感受,唤起雨中玩耍的童年记忆,重现在雨中舞动的欢乐,能够让人释放压力、放松身心。

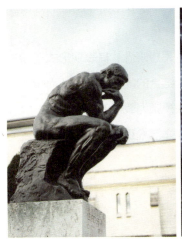

图1-2 思想者　　　　图1-3 畅想雨季(创作:于淼)

传统艺术的交互是相对静态的情感体验,交互艺术的"交互"则更多强调通过参观者的行为与心理活动共同表达此类艺术作品的价值。在这个过程中,交互不是静态单向而是动态双向的,两者之间始终处在一个互相反馈的状态中,参观者的行为动作会通过传感器实时反馈到作品中去,作品的实时变化会同步激发观众的行为举动。

1.2 交互艺术的发展

从交互艺术的外在表现形式看，它与新媒体艺术是一脉相承的。20世纪60年代，欧美艺术家们开始使用新的媒介去进行艺术创作，如波普艺术家罗伯特·劳森伯格（Robert Rauschenberg）、安迪·沃霍尔（Andy Warhol）、钢琴家大卫·图德（David Tudor）等均尝试过与科学家合作探索新的艺术创作模式，试图用全新的思维模式和表现方式创造新的体验，他们在空间、光影、音效及装置艺术作品中取得了巨大成功，奠定了新媒体艺术的基础。

随着计算机科学的飞速发展和数字媒介的不断迭代，新媒体艺术的概念也在不断更新。早期美国学者 Mark Trible 曾认为新媒体艺术包含光盘（CD-ROM）、网络艺术（NetArt）、数字录像艺术（Digital Video）、网络广播（Net Radio）等；澳大利亚学者 Susan Acret 认为数字化时代的新媒体艺术是一个非常宽泛的词，主要特征是利用先进的技术语言推动艺术创作，包括利用电脑、互联网、虚拟技术的艺术影像及多媒体互动装置；中国学者鲁晓波将其描述为以信息技术为依托，以文字、声音和图像等多媒体为载体，具有实时性、交互性、体验性的一种艺术。联合国教科文组织也曾指出，新媒体是"由数字技术支持的以数字化为基础的全球性的沟通媒介"，它具有双向传播性，颠覆了传统的传播理念。从新媒体艺术的发展和专家学者的论述中可以看出，新媒体艺术有"交互性、数字化、虚拟化和非线性"等诸多特点。

目前新媒体艺术开始将更多媒介融合在一起共同表达特定的思想观念，其表现形式逐渐由原来以互联网虚拟技术为核心的交互方式，转向了与实体环境相结合的物理交互，从而给观众带来了全方位的体验。例如物理空间中的交互装置、以数字音频视频为载体的影像艺术、以灯光媒介为载体的照明装置艺术、以水为载体的水秀作品等。新媒体艺术正在转换为以"交互"为特征的新形式，这就是我们所讲的"交互艺术"。

1.3 交互艺术的类型与形式

交互艺术作品的交互方式主要有以下四种基本类型。

1.3.1 物理对象类交互艺术

此类交互艺术作品占据三维物理空间，是一组实体物理对象，将原本没有生命的物理对象转化为可以与人对话的装置作品，能够带给人出其不意的新奇感受，常用的技术是建立在计算机算法基础上的控制技术与人工智能技术。

1.3.1.1 电器机械类交互艺术

电器机械类交互艺术主要指通过机械结构进行人机互动，结合特定的艺术造型语言，产生具有节奏韵律美的动态艺术装置，此类作品一般通过各类传感器将人的行为动作转化成数字信号，经由计算机处理后，输出一系列控制指令，实现对物的控制，让人与作品之间建立起一系列的互动反馈，实现人与物在行为与心理层面的互动。例如交互装置作品《Diffusion Choir》（图1-4），作为机械交互艺术类的经典作品，它由 Sosolimited, Plebian Design 和 Hypersonic 共同创作，于 2016 年在美国马萨诸塞州剑桥市的一栋办公大楼内展出。

该雕塑通过可视化无形鸟群的运动来表达协作的有机美，四百个折叠元素形成了一个抽象的集群悬挂于阳光明媚的中庭空间中。每个元素都可以独立地打开和关闭，由运行群集算法的软件控制，雕塑的运动会不断演变，受到群集模拟的驱动，鸟群会流畅地在空中飞翔。每隔 15 分钟时段，每个个体会以特殊的姿态进行编排。该雕塑反映了建筑中正在进行的融合和创新，作品优美的姿态和呼吸般的运动为建筑创造了一个开放、沉思的空间。

图 1-4 Diffusion Choir（创作：Sosolimited 等）

这件作品的灵感来源于自然界的群体行为，比如鸟群的飞行或鱼群的游动。艺术家们通过编程和机械设计，将这种自然现象转化为一种视觉艺术表达。它融合了科技和艺术，通过模拟自然现象，为人们带来了一种全新的视觉体验。这种具有节奏和韵律的变化产生了一般影像无法比拟的视觉效果。

韩国新媒体设计师 U-Ram Choe 的灯光装置《发光的永生花》（图1-5），其通过缓慢的闭合动作实现了对开花过程的模拟，因为正常状态下我们无法直观感受到真实植物的开花过程，所以开花装置会给人带来一种不小的惊喜，该作品由多个用树脂和不锈钢制成的金属花蕾组成一个动态雕塑。艺术家用光和电赋予这些金属生命，使它们开始呼吸、绽放。作者专注于自然主题，擅长创作生物形态的机械动力雕塑。他认为一切生命都会运动，因此在创作机械新物种时，运动是他作品的重要组成部分，这种依靠机械运动给原本无生命的对象赋予新的生机、

对原本不能轻易感受到的微观运动进行视觉化的方法，给我们了解微观世界打开了一扇窗。在影像内容极大丰富且日趋同质化的时代，朴素的物理机械装置带来的真实感更能从内心深处感染参观者情绪，也带来了与众不同的观赏体验。

图 1-5 发光的永生花（创作：U-Ram Choe）

1.3.1.2 实物声音可视化

实物声音可视化作品主要通过实物媒介，将原本通过听觉感知的声音内容以实物可见的方式呈现在参观者面前，颠覆了我们对声音的感知方式，如实物声音可视化作品《有声有色》（**图 1-6**），它通过碳纤维作为振动的载体，将振动源传递出的特定频率传导在碳纤维棒上，当振动源发出特定频率的声波时，由于共振现象会让不同长度的碳纤维产生明显的振动，从而把只可听而不可看的声音转换成了可见对象。

图 1-6 有声有色（创作：Ryan– 追梦梭）

该作品利用了声学、材料学的知识，通过设计造型学的设计，将科学与艺术完美地融合在一起，以装置艺术的方式呈现在观众面前，从另一个维度诠释了装置艺术在感官交互方面的一种特殊形式，具有极强的探索性与表现力，为未来设计创作表现提供了新的思路。

1.3.1.3 物体交互艺术

物体交互艺术是另一类依靠实物对象的交互艺术，它通过一系列物体的自然连接与组合，形成了既合乎情理又令人新奇的艺术效果，如作品《into the wind》（**图 1-7**）。它表达了存在于我们中间的一种自然力量"风"，讲述了风产生的自然过程。参与者在一个装置前轻轻吹气，后方装置便会产生一股较大的气流吹起一个硕大的气泡，由此让参与者感受到自然界中风的形成过程并产生对自我力量的理解与深度体验。

该作品起初是一项试验，旨在基于技术手段和人类感知在空间中再现自然过程。主要焦点是风，一种在我们之间流动的简单自然力量。我们看不见它，但我们可以感受到它的存在，感受到它的运动与呼吸。这个装置邀请观众通过呼吸来复制并再现风的状态，通过吹泡泡来诠释风产生的过程。它通过计算机编程将人的呼吸变成控制信号驱动风扇形成风，然后通过泡泡表现出来，泡泡的形状和外形也会因观众吹气的方式而异，其每次互动的结果都是独特的。观众可以通过透明的结构体观察整个过程，既是参与欣赏者，也是装置构成的一部分，共同形成了这个完整的装置。

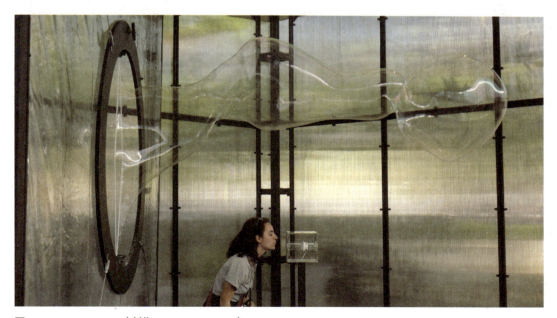

图 1-7 into the wind（创作：Witaya Junma）

1.3.2 灯光照明类交互艺术

1.3.2.1 公共灯光交互艺术

公共灯光交互艺术利用可编程 LED 光源作为最终的表现载体，以计算机控制技术将人物的动作行为与灯光进行互动，在视觉与心理层面给参与者带来更多情感上的反馈，如灯光交互艺术作品《燃放》（图 1-8）。该作品综合利用了灯光、声音和视觉影像的互动，利用体感传感器将人物动作捕捉后，通过可视化编程软件制作粒子系统，最后将视频信号转化为光电信号传输给 LED 光源，通过大屏展现在参观者面前。参与者通过挥动双手即可实现燃放烟花的壮观场景。参与者的手势和运动速度都会随机控制烟花的颜色、形状和形态，创造出了独一无二的艺术效果，给参与者带来了强烈的交互体验。

图 1-8　燃放（创作：洪天宇）

1.3.2.2 灯光秀场交互艺术

在计算机控制技术支撑下，通过控制灯光的色彩和点亮方式，可以形成有别于其他艺术媒介的特殊效果，如在各种不同尺度空间中的灯光秀作品，特别是在商业项目上，它能将品牌特有的文化元素与灯光进行深度融合，能实现照明与品牌文化推广的多重功能，还能利用计算机控制技术制造出其他媒介所不具有的新鲜感。如《雀巢概念店》（图 1-9），为了突出品牌创新、多彩、乐观的精神内涵，设计者把雀巢咖啡的包装瓶作为构成灯光交互艺术作品的基本元素，为雀巢量身设计了别具一格的多媒体"像素大门"和"隐形屏幕"。作品由 3000 颗多趣酷思咖啡胶囊组成，其中约 1000 颗的白色胶囊中被置入可编程的 LED 灯珠，每一个装载咖啡的塑料瓶成为了灯光的外罩，以一种"反复构成"的方式完成了整个店面的矩阵屏结构，品牌视觉冲击力极强。

该灯光装置利用灯光控制与传感技术，将街道上的环境信息实时地传送到店面的矩阵屏

上，品牌与空间环境深度地融合到了一起，呈现出一幕幕有趣的动态图形，既充当了信息交流的媒介，又增加了墙体的多种功能。

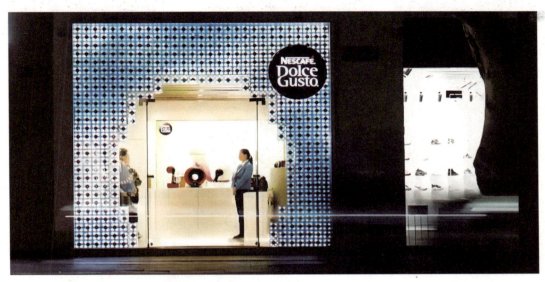

图 1-9　雀巢概念店（创作：SODA Architects）

1.3.3　视觉影像类交互艺术

该类作品主要是通过数字生成的方式实现视觉与肢体动作交互的效果，显著特征是影像的形式与内容与参观者的心理活动形成一个有机整体，作品在情感体验上具有极强的沉浸感。

1.3.3.1　数字生成交互艺术

以计算机技术为支撑，通过算法形成各种动态的数字影像，数字内容的形式表现与作品主题表达形成高度的一致性，给参与者的情感体验带来前所未有的沉浸性，如数字影像生成艺术作品《创伤（Trauma）》（**图 1-10**）。它在几何体基础上采用粒子系统和形状的随机变化，配合各种富有情绪的色彩体系。当参观者凝视作品时，独有的医疗 X 光照射效果配合音乐，会让人体会到一种悲伤的美，随机生成无重复的视觉效果，让人产生连绵不断的好奇心与探索欲。

数字生成艺术的重要特点是画面精度容易控制，利用大尺度超清显示设备，配合高清影像内容，更容易给人带来震撼的视觉效果，如阿里未来酒店中的壁画作品（**图 1-11**）。壁画主题为"取自然之沉静，集科技之灵动"，内容分为大海、白瀑和星空三个场景，特别是星空画面，它由成千上万个粒子组成始终在变化的抽象画。这些粒子犹如世间万物，在日夜变换的无穷岁月中生生不息。人走近屏幕，就会影响屏幕画面的呈现，每一次画面的变化都暗示着每一个人都有其存在的独特意义。整个壁画依靠唯美的画面和高清显示技术，为空间品位的提升起到了极大作用，为静止的建筑空间增加了灵动性。

图 1-10　Trauma（创作：Regen）

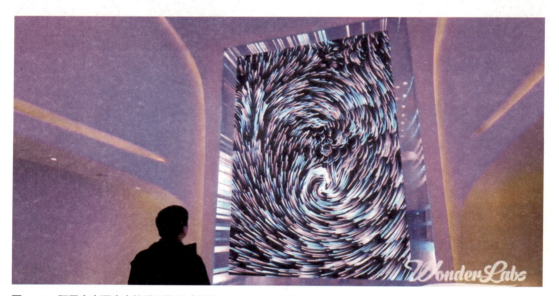

图 1-11　阿里未来酒店中的壁画作品（创作：Wonderlabs）

1.3.3.2　沉浸影像艺术

随着沉浸艺术在大量展馆和户外旅游项目中的流行，产生了一系列富有视觉震撼力和强烈情感体验的交互艺术作品。此类交互艺术主要通过巨型影像内容对人进行全方位包裹，将人完全置于影像世界当中，视觉与听觉艺术高度整合会给人带来前所未有的情感体验。如沉浸影像交互艺术作品《Time machine helv relics museum》（图 1-12），展示了吴都阖闾城（今无锡）从远古到现代发展的全过程。巨大的屏幕与地面融为一体，观众站在屏幕前完全置于场景中，场景画面展示的视角与观众正好相对，参观者仿佛在与历史对话，各种场景延伸到地面后，通

过感应器捕捉观众的行为足迹，让观众与画面内容无缝互动，进一步增强了融入感与沉浸感。

另一件交互影像艺术作品《Edge of Government》（**图 1-13**）占用 350 平方米的面积，30 个投影仪投射覆盖了整个地板、天花板以及墙壁，创造了一个沉浸式的环境。通过全空间投影的方式，随着访客的移动，地面粒子会随着访客的步伐在地板上形成一条色彩斑斓的道路，长时间没人经过时，地面道路的影像内容会逐渐恢复成粒子状。它用抽象化的视觉语言将观众带入到完全不同的时空中去，让人们不仅观察到影像的内容变化，还会与围绕在身边的影像进行互动。

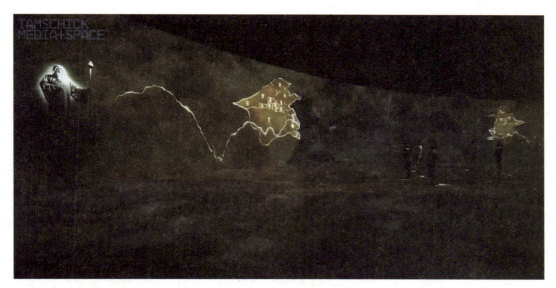

图 1-12　Time machine helv relics museum（创作：Tamschick Media+Space GmbH）

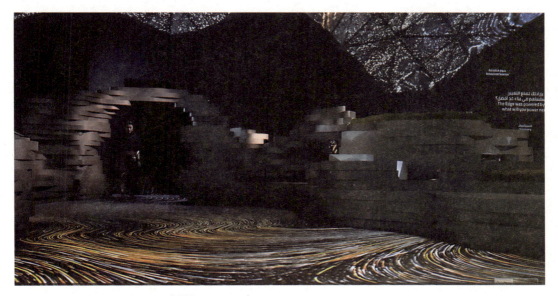

图 1-13　Edge of Government（创作：Nohlab）

1.3.4 其他新型的数字艺术

此类作品虽然没有与观众发生直接肢体行为方面的互动,但依靠前沿的数字技术,创造了有别于传统静态艺术形式的情感体验,从心理认知上给人带来了强烈的互动感,此处将其归为其他类型的交互艺术,原因在于其为当下主流数字艺术作品的一种特殊类型,如果用交互技术对其进行叠加,可以产生更加强烈的艺术效果。

1.3.4.1 裸眼 3D 艺术

提到裸眼 3D 必然绕不开经典作品《鲸(whale)》(**图 1-14**),D'strict 是一家整合内容与数字技术来创造新型空间体验的设计公司。该作品将纽约时代广场上的 1400 平方米广告牌屏幕转化为了一个三维起伏的海洋环境,其中一只鲸鱼自由地驰骋在波浪中。它利用了街道建筑环境的独特视角,创造了一个超现实的 3D 场景,巨大的鲸鱼以水元素渲染,在有限的空间内游动并融入波浪中。该作品希望将人们从过量的商业广告和充满光污染的城市环境中解救出来,从而获得片刻的放松,暗示了让人们从一个不眠之城中获得自由的瞬间。细腻的画质表现为 3D 效果增加了更多的真实感,汹涌澎湃的水体和巨大的鲸不断刺激着人们的心理承受力,实现了情感与视觉的强烈震撼。

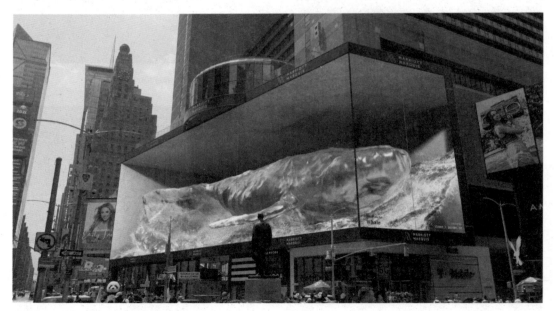

图 1-14 whale(创作:**D'strict**)

1.3.4.2 AR 增强现实

增强现实常见于在物理空间中增加动态的媒体内容,如在纸质书上扫描出立体的动态影像,或者通过 AR 眼镜将真实场景与动态影像进行叠加,将虚拟世界与真实事件进行混合,将

真实的影像与虚拟影像处理成同一个视角，实时显示在屏幕上，达到增强现实的目的。如广州塔 AR 秀（图 1-15），作品利用将虚拟世界和真实场景"无缝"融合，把预先制作的 CG 动画和光影特效叠加到真实环境中，通过 AR 眼镜或电视屏幕实时渲染出以假乱真的视觉场景，打造出一种超越现实的视觉盛宴。

图 1-15　广州塔 AR秀（创作：投石科技）

1.3.4.3　3DMapping

3DMapping 技术是将投影画面的内容与投射对象完全拟合的一种技术，它的基本原理是：使用软件将预先制作好的 3D 图像投影到实际物体的表面上，通过计算机技术控制图像的透视与轮廓效果，使投影出来的图像严丝合缝地贴合在物体的表面上，产生逼真的 3D 效果。这种技术可以让各种不规则的物体"变脸"，建筑物、汽车、人体等都可以作为 3DMapping 的投影媒介。通过在物体表面形成的逼真影像，可以实现惊艳的视觉效果。

如作品《物语》（图 1-16），该作品将雨花石的纹理映射到一块光滑的石头上，同步有水流声，当用手触碰石头上的纹理时会产生涟漪形状的纹理变化，并伴随"哗啦啦"的戏水声，仿佛物体在与人对话，因此命名为《物语》，整个装置让人体验到在空中戏水的感觉。

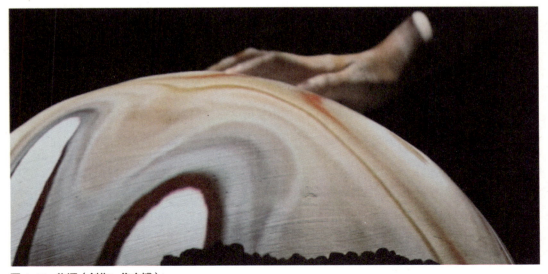

图 1-16　物语（创作：焦文博）

1.4　交互艺术的特征

1.4.1　技术实现是基础

在交互艺术中，交互技术是实现艺术作品互动的基础。它涉及多种技术手段，包括传感器、计算机视觉、语音识别、数字生成、人工智能等。通过这些手段实现人与作品之间的行为与情感互动。交互技术的应用不仅可以增强艺术作品的趣味性和吸引力，还可以让观众更深入地了解作品的内涵和意义，创造出独特且引人入胜的交互体验。在数字化时代，交互已经成为一种新的艺术表现形式，其应用范围越来越广，对于推动艺术与科技的融合具有重要意义。因此，我们需要不断探索和研究交互技术的应用场景和前沿发展，以便更好地发挥其在交互艺术中的作用。

1.4.2　思想观念是关键

在任何艺术形式中，思想观念是核心。交互艺术也不例外，它不仅是一种形式上的创新，更是一种表达思想观念的方式。思想观念与情感的共鸣是检验艺术创作质量的重要标志之一，思想观念的表达既要有纵向的深度，也要有情感的厚度。在交互艺术中，思想观念的表现方式非常多样，它不仅仅局限于作品本身，更重要的是如何引导观众参与其中，通过体验和互动来让受众理解和感受这些思想和观念，具体有如下几种方式。

❶ 创造引人入胜的交互体验：交互设计应该引导观众参与其中，赋予他们一种探索和发现的感觉。设计应该直观易懂，让观众知道他们可以如何与作品互动，并通过互动得到反馈。

❷ 利用故事叙述创造悬念：故事是传达思想和观念的强大工具。艺术家可以通过创造有吸引力的故事，引导观众在参与过程中理解其主题。

❸ 创造社会互动：鼓励观众之间的互动，增强他们对作品的参与感和共享感。例如，一些作品让观众共同完成某项任务或者分享他们的体验。

艺术作品往往能引发强烈的情感反应，这也是传达思想和观念的有效方式。设计可以创造出欢乐、惊奇、思考甚至不安等情感的体验，这样不仅仅是为了吸引观众的眼球，更是为了让观众更好地理解作品所要表达的思想。

在交互艺术中，思想观念需要与技术充分结合。艺术家需要运用各种技术手段来实现自己的创意，这样才能真正实现作品的价值。因此，技术和思想观念是相辅相成的。

1.4.3 显性隐性是途径

新媒体艺术创作目标主要表现在两个方面。一个是创造出强烈的视觉吸引力，通过具有震撼力的视觉效果征服观众，即显性表达。显性表达是指通过明确的符号、形式和语言来传达信息和意义。另一个是通过间接方式传递出具有深刻哲理的思想观念即隐性表达，主要通过暗示、模糊的隐喻来表达情感和思想。

显性表达是交互艺术中最直接的表现方式，创作者可以通过各种符号和外在的形式来传达他们所要表达的观点。在交互艺术中，显性表达是一种直接、清晰的表达方式，它对于传达艺术家的思想观念和引导观众与作品互动起着重要的作用。在观众与作品交流过程中它有如下几个方面的作用。

❶ 提供直观的内容理解：显性表达直接呈现了艺术家的创作主题和意图，使观众能够迅速理解作品的基本内容和主题。这种直观的理解是观众进一步探索和参与作品的基础。

❷ 引导观众的互动行为：在交互艺术中，显性表达可以明确地指示观众如何与作品互动。例如，作品可以通过视觉或声音提示，引导观众特定的行为。

❸ 激发观众的情感反应：显性表达往往能够直接触动观众的情感，引发他们的共鸣。这种情感反应可以增强观众的参与感和体验感。

❹ 强化信息的有效传递：显性表达可以强化艺术家想要传达的信息和思想。通过明确、直接的表达方式，艺术家可以确保自己的信息被准确地传达给观众。

然而，显性表达并不意味着艺术家要将所有的内容和意图都明确地告诉观众。艺术作品往往需要留给观众一定的想象空间，让他们在互动过程中自己去发现和理解作品的深层含义。

在交互艺术中，隐性表达是一种暗示性和隐秘性的表达方式，它对于创造深度、丰富体验和引发思考起着重要的作用。

❶ 创造深度思考：隐性表达可以为艺术作品增加更多的层次和深度。它鼓励观众深入探索作品，发现隐藏在表面之下的意义和价值，激发观众的思考。通过提出难以直接回答的问题，或者呈现出复杂而微妙的情境，艺术家可以引导观众进行深入的思考和反思。

❷ 丰富情感体验：隐性表达可以通过创造出不确定性和惊喜，丰富观众的体验。观众需要自己去发现、解读和理解作品，这个过程本身就是一种有价值的体验。

❸ 建立个人联系：隐性表达让每个观众都可以根据自己的经验和理解，对作品进行个性化的解读。这种方式可以帮助观众建立与作品的个人联系，增强他们的参与感和归属感。

总的来说，隐性表达是交互艺术中一种重要的表达方式。通过显性表达和隐性表达的结合，艺术家可以创造出丰富多元、引人入胜的交互体验。

2

初级交互技术
Arduino 编程

2.1　Arduino 总体介绍

2.2　程序设计实践

2.1　Arduino 总体介绍

　　Arduino 是一款开源电子原型平台，它基于简单易用的硬件和软件，为设计师、工程师、艺术家和电子爱好者等提供了一个灵活的、经济实惠的解决方案，包括以下两个主要部分。

❶　硬件：Arduino 板是一款基于微控制器的开发板，有多种型号可供选择。这些板子通常具备输入/输出引脚，用于连接传感器、执行器和其他电子元件。常见的 Arduino 板有 Uno、Mega、Nano 和 Micro 等。

❷　软件：Arduino 集成开发环境（IDE）是一个免费的软件，用于编写、编译和上传代码到 Arduino 板。它支持 C++ 语言，并提供了许多内置库，以便用户能轻松地实现各种功能，如控制 LED、读取传感器数据等。在 IDE 中编写程序代码，并将程序上传至 Arduino 控制板后（烧录进微控制器），控制板便会按照程序编写的内容发送各种指令，实现数据信息的输出。

2.1.1　开发板

　　（1）Arduino Uno　　在 Arduino 开发板家族中，Uno 开发板是最适合初学者的。它简单易学、稳定可靠，是一款基于微控制器 ATmega328P 的开发板，有 14 个数字输入/输出引脚（这些引脚中有 6 个引脚可以作为 PWM 输出引脚），6 个模拟输入引脚，支持在线串行编程以及复位按键，用户只需要将开发板与电脑通过 USB 接口连接就可以使用（**图 2-1** 为 Arduino Uno 板，**图 2-2** 为扩展板）。

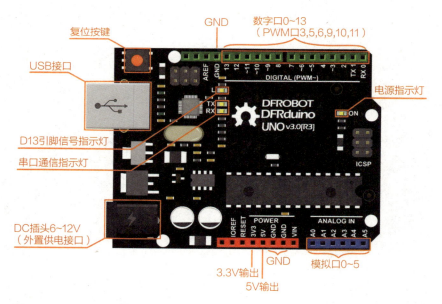

图 2-1　Arduino Uno 板

图 2-2　扩展板

（2）Arduino Nano　　Arduino Nano（图 2-3）是一款类似 Arduino Uno 的开发板，也是基于 ATmega328P，与后者的区别是尺寸更加小巧，Nano 没有直流电压供电接口，同时 Nano 通过 Mini-B USB 接口与电脑连接。

（3）Arduino Mega　　Arduino Mega 是一款基于 ATmega2560 的开发板（图 2-4）。它是为较为复杂的 Arduino 开发项目而设计的。它有 54 个数字输入 / 输出引脚（其中有 15 个引脚可用于 PWM 输出），16 个模拟输出引脚，4 个 USART 硬件串行接口，16 MHz 晶振，1 个 USB 接口，1 个电源接口，支持在线串行编程以及复位按键。推荐将这款开发板应用于 3D 打印以及机器人项目，因为这款开发板具备足够的自由发挥空间。

（4）ESP8266-NodeMCU　　ESP8266-NodeMCU 也是一个开源硬件开发板（图 2-5），它支持 Wi-Fi 功能，常用在物联网（IOT）领域。ESP8266-NodeMCU 尺寸比 Nano 略大，虽然不是 Arduino 团队开发的，但也可以使用 Arduino IDE 进行程序设计与开发，而且它还有一颗地道的"中国芯"——ESP8266 模块，最新升级款为 ESP32。

图 2-3　Arduino Nano 板　　　图 2-4　Arduino Mega 板　　　图 2-5　ESP8266-NodeMCU 板

2.1.2 相关附件

（1）杜邦线　　杜邦线是用来连接各类硬件的连接线，具体分为几种基本类型（图 2-6~图 2-9）。

图 2-6　双母口

图 2-7　公母口

图 2-8　双公口

图 2-9　组合连接线

❶ 双母口：两头都是插孔。

❷ 公母口：一头插孔，一头插针。

❸ 双公口：两头插针。

❹ 组合线：是集正负极与信号线于一体的连接线。

（2）面包板　　平台上面两行横向相连，中间部分竖向相连（图 2-10、图 2-11）。

图 2-10　面包板正面

图 2-11　面包板反面

2.1.3 交互艺术中常用传感器和执行器

数字信号的含义：数字信号是一些离散的信号，数字信号通常使用 1 和 0 表示。数字信号由二进制编码表示，通常用于在计算机和数字系统中传输、处理和存储信息。与模拟信号相比，数字信号具有抗干扰能力强、精度高以及便于处理和复制等优点。

模拟信号的含义：模拟信号是指在时间和幅度上可以连续变化的信号。在电子工程中，模拟信号是指用连续变化的电压或电流来表示信息的信号。这些信号可以是声音、图像、温度等。模拟信号通常需要经过模拟信号处理进行处理和分析。

交互艺术设计中常用的传感器和执行器见**表 2-1**~**表 2-3**，这些模块能够满足大部分人与物理对象交互设计的需要，其功能和使用方法详见第 2、3 章案例部分。

表 2-1 信息感知模块与功能

模块名称	信号类型	实物参考	模块功能
触摸传感模块	数字信号		人体或金属在传感器金属面上的直接触碰会被感应到，除了与金属面的直接触摸，隔着一定厚度的塑料、玻璃等材料的接触也可以被感应到，感应灵敏度与接触面的大小和覆盖材料的厚度有关
环境光模块	模拟信号		基于 PT550 环保型光敏二极管的光传感器，可用来对环境光的强度进行检测，常用来制作随光线强度变化产生特殊效果的互动作品
超声波模块	模拟信号		内置温度补偿，确保在温度变化的场景中也可以实现准确测距。模块还具备舵机角度驱动测距的功能，可以通过外接一个舵机组成一个空间超声波扫描仪
压电陶瓷振动模块	模拟信号		利用压电陶瓷给电信号产生振动，当陶瓷片振动时就会产生电信号，通过 Arduino 模拟口能感知微弱的振动电信号，可用于与振动有关的互动作品，比如电子鼓等
人体红外热释电模块	数字信号		热释电传感器是对温度比较敏感的传感器，广泛用于红外光谱仪、红外遥感以及热辐射探测，它可作为红外激光的一种较理想的探测器，常用在楼道自动开关、防盗报警等场合
声音模块	模拟信号		声音传感器是一种能够检测声音并将其转换为电信号输出的传感器，可以用于各种声音控制、语音识别、噪声检测等，通常由一个麦克风、一个放大器和一个滤波器组成，可检测到特定范围内的声音，并将其转换为电信号输出，供后续处理使用

表 2-2　中部控制模块与功能

模块名称	信号类型	实物参考	模块功能
继电器开关控制模块	数字信号		继电器开关控制模块是一种常见的电子模块，用于控制高电压或高电流的设备，通常由一个继电器和一个控制电路组成，可将低电平信号转换为高电平信号，例如控制灯光、电机、加热器等
按压式大按钮模块	数字信号		通常用于控制电路的开关，它具有一个大的按键，用户可以通过按下或释放该按键来控制电路的开关状态。按压式大按钮模块通常具有接线方式简单和易于使用的特点，可以广泛应用于各种电子设备中，例如机器人、智能家居、DIY 电子产品等

表 2-3　信息输出模块与功能

模块名称	实物参考	模块功能
舵机模块		舵机模块由一个舵机和一个控制电路组成，是一种能够精确控制角度的电机，常用于机器人、模型飞机、船舶等设备。可以通过输入控制信号来控制舵机的旋转角度。舵机模块具有精度高、响应快速和稳定性强的特点，可以实现精确的位置控制和运动控制
风扇电机模块		该模块不需要额外的电机驱动板，可使用 Arduino 轻松驱动起来，也可以使用 PWM 脉冲宽度来调节电机转速，适合轻应用或者 DIY 小制作
液晶屏模块		12864 带中文字库液晶显示器，可配合各种单片机完成中文、英文字符和图形显示，该点阵屏显成本相对较低，适用于各类仪器，小型设备的显示。该屏在显示汉字、图片时，需要专门的软件先对汉字以及图片进行处理
矩阵屏模块		支持单总线控制，仅需一根引脚即可控制所有 LED，且模块支持级联控制，可多个模块同时控制，不占用引脚资源，4 块以上建议使用外接电源。拥有 Gravity 接口，无需焊接就可以直插 Gravity 扩展板
全彩 LED 灯带模块		由一系列彩色 LED 组成，模块支持 5V 供电，采用了性能更好的晶体管开关，配上 4 米 40 灯的彩色柔性灯带，可装点房间烘托气氛
蜂鸣器发声模块		通过 Arduino 或者其他控制器能轻松地控制蜂鸣器发出声音甚至 MID 音乐。该模块与 Arduino 其他传感器结合使用，具有简单易用、音量大、功耗低等特点，可以广泛应用于各种电子设备中，如闹钟、计时器、安防系统等

2.1.4 驱动与开发环境

（1）Arduino 驱动安装　　需要下载 CH340 驱动（主芯片），可搜索相关驱动自行下载，也可从本书配套文件选择不同版本进行安装（图 2-12）。

图 2-12　驱动下载

（2）开发环境 IDE 安装　　Arduino 为开源平台，所有软件和案例文件均可免费下载，可在不同平台下载。

❶　进入 Arduino 官网，点开 SOFTWARE（图 2-13）。

图 2-13　官网下载导航菜单

❷　根据计算机系统选择适配的版本下载安装包（图 2-14）。

图 2-14　选择版本

❸ 点击 JUST DOWNLOAD（仅下载），之后选择安装路径进行软件的安装（**图2-15**）。

图 2-15　点击下载

2.1.5　开发环境介绍

（1）整体界面（**图2-16**）

❶ 菜单栏：常用的各类功能。
❷ 编程区：程序编写区。
❸ 信息栏：提示信息显示区。
❹ 信息面板：编译时的信息提示区。

图 2-16　整体界面

（2）快捷菜单（**图2-17**）

❶ 验证：对写好的代码进行编译。
❷ 上传：将程序烧录到 Arduino 开发板中。
❸ 新建：新建文件。
❹ 打开：打开项目文件。
❺ 保存：保存项目文件。

图 2-17　快捷键

（3）串口监视器　　打开串口监视器可看见传输数据情况和程序执行情况，再次点击即可关闭（图 2-18）。

图 2-18　打开串口监视器

2.1.6　基本语法结构

C++ 程序语言常用的符号与意义如表 2-4 所示。

表 2-4　C++ 常用符号

符号	意义
//（双斜杠）	单行注释，程序不执行其后内容
/* */（单斜杠和星号）	多行注解，程序不执行其中内容
{ }（大括号）	用来存放所有同一级的内容

程序中几个基本组成部分如下：

int=name // 定义变量 。

setup()：// 初始化环境，当 Arduino 主控板通电或复位后，该部分会运行一次，通常用来初始化一些变量、引脚状态及一些将调用的功能库等。

loop()：// 程序主体（循环结构），该部分内容将会按顺序循环运行。

2.2　程序设计实践

2.2.1　案例 2-1：Blink 闪烁灯

控制 Arduino13 号引脚旁的内置 LED 灯每隔一定时间被点亮一次。

硬件连接：Uno 开发板 1 块、数据连接线 1 根（USB 数据传输线），用连接线将开发板与电脑进行连接。

（1）步骤

❶ 打开 Arduino IDE，菜单栏"工具"＞开发板，选择 Arduino Uno。

❷ "端口"选择 Uno 板与电脑相连的 COMP 接口（不同的电脑端口不同，可以从设

备管理器中查看开发板所在端口,通过插拔刷新可以发现开发板所处的端口)。

❸ 打开菜单栏"文件">示例>01.Basics>Blink 文件。

❹ 根据示例代码修改如下。

```
1.  void setup() {            // 初始化,初始化只运行一次
2.    pinMode(13,OUTPUT);      // 将 13 号数字引脚设为输出模式
3.  }
4.  void loop() {              // 循环运行以下内容
5.    digitalWrite(13, HIGH);  // 打开 LED 点亮(HIGH 是高电平)
6.    delay(1000);             // 延迟(等待)1 秒
7.    digitalWrite(13, LOW);   // 写入 LOW 低电平关闭 LED
8.    delay(1000);             // 延迟(等待)1 秒
9.  }
```

同理,LED_BUILTIN(内置 LED 即 13 号引脚)可以换成其他任意数字引脚。如果控制外部的 LED 需要外部灯和面包板、电阻等元件。

(2)重点总结

❶ "void setup() { }":初始化只运行一次。

❷ "void loop() { }":核心代码,循环运行的主程序。

❸ pinMode(pin,OUTPUT):定义输出引脚(pin 为引脚号)。

❹ digitalWrite(pin,HIGH/LOW):将数字引脚写入 HIGH(高电平)或 LOW(低电平)。

❺ delay(ms):延迟,延迟时间由 delay() 函数的参数进行控制,单位是毫秒(1 秒 = 1000 毫秒)。

2.2.2　案例 2-2:点亮外部 LED

点亮外部的 LED 灯珠。

硬件连接:所需材料为 Uno 开发板一块、开发板连接线一根、面包板一块、杜邦线若干、LED 两个、电阻两个,连接方法如**图 2-19** 所示。

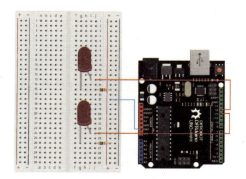

图 2-19　两个 LED 的硬件连接图

注意：LED 灯的点亮分正负极，一般情况下 LED 灯珠的长脚接正极，短脚接负极。

（1）程序代码　　输入以下程序代码上传运行，观察效果。

```
1.  void setup() {
2.   pinMode(12, OUTPUT);    // 初始化 12 号数字引脚为输出模式
3.   pinMode(11, OUTPUT);    // 初始化 11 号数字引脚为输出模式
4.  }
5.  void loop() {
6.   digitalWrite(12, HIGH); // 12 号引脚输出高电平，12 连接的 LED 点亮
7.   digitalWrite(11, LOW);  // 11 号引脚输出低电平，11 连接的 LED 熄灭
8.   delay(1000);            // 延迟（等待）1 秒
9.   digitalWrite(12, LOW);  // 12 号引脚输出低电平，12 连接的 LED 熄灭
10.  digitalWrite(11, HIGH); // 11 号引脚输出高电平，11 连接的 LED 点亮
11.  delay(1000);            // 延迟（等待）1 秒
12. }
```

（2）重点总结　　外部 LED 灯与电阻的连接方法，连接电阻主要为了防止烧坏 LED。

2.2.3　案例 2-3：用按钮控制 LED 灯

用按键控制 LED 灯，当按下按钮开关时，13 号引脚旁的内置 LED 被点亮。

硬件连接：所需材料为 Uno 开发板一块、开发板连接线一根、面包板一块、杜邦线若干、按钮开关一个、电阻一个，连接方法如**图 2-20** 所示。

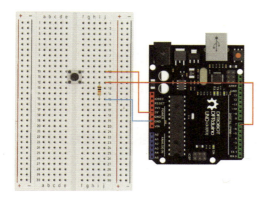

图 2-20　按钮开关的连接图

（1）步骤

❶ 打开示例文件，菜单栏"文件"> 示例 >02.Digital>Button 文件。

❷ 根据示例代码修改如下，详细内容见每行注释。

```
1.  int buttonOn = 0;        // 定义 buttonOn 为整数 0
2.  void setup() {
```

```
3.    pinMode(13, OUTPUT);      // 初始化 13 号数字引脚为输出模式
4.    pinMode(7, INPUT);        // 初始化 7 号数字引脚为输入模式
5.  }
6.  void loop() {
7.    buttonOn = digitalRead(7);  // 读取数字引脚 7 号的状态
8.    if (buttonOn == HIGH) {    // 如果 buttonOn 为高电平
9.      digitalWrite(13, HIGH);  // 13 号引脚旁 LED 点亮
10.   }
11.   else {                     // 否则执行下面的内容
12.     digitalWrite(13, LOW);   //13 号引脚旁 LED 熄灭
13.   }
14. }
```

（2）重点总结

❶ 按钮开关的用法：按下一次信号发生一次跳变，未按时两个引脚连接，按下后四个引脚连接。

❷ int：定义一个整数类型的变量，通常用来初始化对象的状态。

❸ if语句：用来判定所给定的条件是否满足，后根据判定结果执行操作，"=="的意思为满足条件。

❹ pinMode(pin, INPUT/OUTPUT/INPUT_PULLUP)：定义引脚为输入 / 输出 / 输入上拉（pin 为引脚号）。

❺ digitalRead(pin)：常用于读取数字引脚的状态 HIGH（高电平）或 LOW（低电平）（pin 为引脚号）。

2.2.4 案例 2-4：序列本输出

通过串口监视器查看程序的执行状态，按下开关 1 秒后观察串口窗口的输出信息。

硬件连接：同案例 2-3。

（1）步骤　　打开菜单"文件 >"01.Basics>DigitalReadSerial 文件，根据示例文件重新编写以下代码完成序列输出。

```
1.  int pushButton = 7;         // 给按钮开关连接的 7 号引脚取名为 pushButton
2.  int buttonState = 0;        // 按钮的状态，先为整数 0
3.  int beforeState = 0;        // 按下按钮前的状态，为整数 0
4.  void setup() {
5.    Serial.begin(9600);       // 开放和电脑的通信，设置传输速率即比特率为 9600
6.    pinMode(pushButton, INPUT);// 将 7 号引脚设置为输入模式
7.  }
8.  void loop() {
9.    buttonState = digitalRead(pushButton);   //7 号引脚检测到的按钮状态（1 或 0，有没有按）
```

```
10.    if (buttonState==1 and beforeState==0){   // 如果从没按变到按下的那一瞬间
11.    Serial.println(buttonState); // 串口输出 buttonState 即按钮状态
12.    }
13.    beforeState=buttonState;   // 将 buttonState 数据储存在 beforeState 中，中断作用
14.    delay(1000);
15. }
```

（2）重点总结

❶ Serial（串行通信）：串行端口用于 Arduino 和个人电脑或其他设备进行通信。9600 为波特率，是指每秒传送的数据量即波特（Baud）数。

❷ Serial.println(val)：打印数据到串行窗口，即向串口发送换行的数据（val 指任何类型的数据），完成通过串行监视窗口查看数据变化的过程。

2.2.5 案例 2-5：用可变电阻控制 LED 灯

用可变电阻控制调节 LED 灯珠的亮度。

硬件连接：所需材料为 Uno 开发板 1 块、开发板连接线 1 根、面包板 1 块、可变电阻 1 个、LED 二极管 1 个、杜邦线若干、电阻 1 个，连接方法如**图 2-21** 所示。

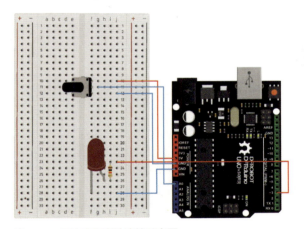

图 2-21 可变电阻硬件连接示意图

（1）步骤　　输入以下程序代码，上传烧录，扭动按钮观察效果。

```
1. int sensor = A0;              // 给 A0 取名为 sensor
2. int sensorRead = 0;           // 设置 sensor 读到的数值为 0
3. int newdate = 0;              // 新的数据先定义为 0
4. void setup() {
5.   Serial.begin(9600);         // 开放和电脑的通信，设置传输速率即比特率为 9600
6. }
7. void loop() {
8.   sensorRead = analogRead(sensor);   // 由 A0 读取模拟信号数值赋值给 sensorRead
```

```
9.      newdate = map(sensorRead,0,1023,0,255);   //map 映射,将串口数据等比缩小在 0 ~ 255 之间
10.     Serial.println(newdate);// 将读取到的数值输出到串口监视器
11.     analogWrite(3,newdate); // 将读取到的新数值写入到 3 号引脚
12.     delay(200);                    // 延时 200 毫秒
13. }
```

（2）重点总结　　模拟信号：能够产生连续不断变化的数据的信息。 数据读取函数：analogRead(pin)，读取模拟信号（pin 为引脚号）。数据映射函数：map(0,1023,0,255)，将某一数值范围从一个区间等比映射到另一个区间，如此处将 0~1023 的范围等比缩小至 0~255。

2.2.6　案例 2-6：音乐灯光的同步控制

同时打开 LED 灯与蜂鸣器，并让灯光的闪烁状态与声音同步。

硬件连接：无源蜂鸣器 1 个、LED 灯 1 个、杜邦线若干、Arduino 主板 1 个，连接方法见图 2-22。

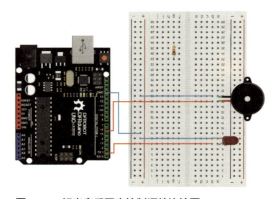

图 2-22 灯光音乐同步控制硬件连接图

注：无源蜂鸣器正负极分别接入 5V（6 号引脚）和 GND（负极），LED 接入 1 号引脚。

（1）基础知识　　一般一个音由以下要素构成：音高、音色、响度、音名、唱名和时值。

❶ 音高与频率：声音是由物体的振动产生，振动频率越快音高越高，反之越低。

❷ 音色与材质：振动物体的材质不同产生的音色（情感）不相同。

❸ 响度与振幅：物体振动幅度决定响度，振动幅度越大，响度越大。

❹ 音名：给特定频率产生的声音进行命名便于记忆，这个名称就是"音名"。例如规定 A=440Hz，那么 A 就是一个音名。音名是唯一的，任何情况下，一个音名只能代表一个频率。

❺ 唱名：音乐课上听到过的 do re mi fa sol la si 就是唱名。当然"do"可以对应不同的频率，可以是 440Hz，也可以是 880 Hz……因此音名和唱名的区别为：一个音名值对应一个频率，一个唱名可以对应多个频率。

❻ 时值：一个音的时间长短。

要让无源蜂鸣器演奏音乐，首先要搞清楚各个音符的频率（详见**表 2-5**~**表 2-7**）。

表 2-5 低音音符频率表

音调音符	1#(do)	2#(rei)	3#(mi)	4#(fa)	5#(sol)	6#(la)	7#(si)
A	221	248	278	294	330	371	416
B	248	278	294	330	371	416	467
C	131	147	165	175	196	221	248
D	147	165	175	196	221	248	278
E	165	175	196	221	248	278	312
F	175	196	221	234	262	294	330
G	196	221	234	262	294	330	371

表 2-6 中音音符频率表

音调音符	1#(do)	2#(rei)	3#(mi)	4#(fa)	5#(sol)	6#(la)	7#(si)
A	441	495	556	589	661	742	833
B	495	556	624	661	742	833	935
C	262	294	330	350	393	441	495
D	294	330	350	393	441	495	556
E	330	350	393	441	495	556	624
F	350	393	441	495	556	624	661
G	393	441	495	556	624	661	742

表 2-7 高音音符频率表

音调音符	1#(do)	2#(rei)	3#(mi)	4#(fa)	5#(sol)	6#(la)	7#(si)
A	882	990	1112	1178	1322	1484	1665
B	990	1112	1178	1322	1484	1665	1869

续表

音调音符	1#(do)	2#(rei)	3#(mi)	4#(fa)	5#(sol)	6#(la)	7#(si)
C	525	589	661	700	786	882	990
D	589	661	700	786	882	990	1112
E	661	700	786	882	990	1112	1248
F	700	786	882	935	1049	1178	1322
G	786	882	990	1049	1178	1322	1484

我们知道了音调的频率后，下一步就是控制各个音符的音节，这样才能构成一首优美的曲子，而不是生硬地用一个调把所有的音符一股脑地都播放出来。

音节分为一拍、半拍、1/4 拍、1/8 拍。规定一拍音符的时间为 1；半拍为 0.5；1/4 拍为 0.25；1/8 拍为 0.125……可以为每个音符赋予这样的节拍（时间长度即"时长"），这样音乐就可以播放出来。

接下来是乐谱解析。

从简谱看（图 2-23），该音乐是 C 调，这里的各音符对应的频率对应的是**表 2-5～表 2-7**中 C 调的部分。另外，该音乐为 4/4 拍，每个音节对应为 1 拍。音符说明如下：

❶ 不带任何标记的音符数字表示 1 个节拍；

❷ 带下画线的音符表示 0.5 节拍（半拍）；

❸ 音符后面带一个点表示 +0.5 个节拍；

❹ 音符后面带一条横线表示 +1 个节拍；

❺ 两个音符上面带弧线，表示连音，可以稍微改下连音后面那个音的节拍，比如减少或增加一些数值（需自己调试），这样表现会更流畅，也可以不改。

小星星

1= C 4/4

```
1 1 5 5 | 6 6 5 - | 4 4 3 3 | 2 2 1 - |
一 闪 一 闪   亮 晶 晶   满 天 都 是   小 星 星

5 5 4 4 | 3 3 2 - | 5 5 4 4 | 3 3 2 - |
挂 在 天 空   放 光 明   好 象 千 万   小 眼 睛

1 1 5 5 | 6 6 5 - | 4 4 3 3 | 2 2 1 - ‖
一 闪 一 闪   亮 晶 晶   满 天 都 是   小 星 星
```

图 2-23 《小星星》简谱

（2）步骤　　输入以下程序代码，上传烧录，观察灯光效果与声音是否同步。

```
1.   /* 下面列出所有 C 调音符对应的频率（含中音，低音和高音），此处只用了 C 调中音的音符频率表，即第
2.   一部分（tune 列表中的音符全部来自 C 调中音的频率表）*/
3.   //C 调中音的频率表
4.   #define NTC1 294
5.   #define NTC2 330
6.   #define NTC3 350
7.   #define NTC4 393
8.   #define NTC5 441
9.   #define NTC6 495
10.  #define NTC7 556
11.  //C 调低音的频率表
12.  #define NTCL1 147
13.  #define NTCL2 165
14.  #define NTCL3 175
15.  #define NTCL4 196
16.  #define NTCL5 221
17.  #define NTCL6 248
18.  #define NTCL7 278
19.  //C 调高音的频率表
20.  #define NTCH1 589
21.  #define NTCH2 661
22.  #define NTCH3 700
23.  #define NTCH4 786
24.  #define NTCH5 882
25.  #define NTCH6 990
26.  #define NTCH7 1112
27.                             // 以下定义了音节的长度，为后面 float 调用的
28.  #define WHOLE 1            // 一个节拍
29.  #define HALF 0.5           // 半个节拍
30.  #define QUARTER 0.25       // 四分之一拍
31.  #define EIGHTH 0.125       // 八分之一拍
32.  #define SIXTEENTH 0.0625   // 十六分之一拍
33.  int tune[]=                /* 根据 C 调的简谱列出各音节对应的频率，这是一个列表，灯带后面
34.                                用 tone 这个函数调用并播放这个列表。这是小星星乐谱中的音符表 */
35.  {
36.    NTC1,NTC1,NTC5,NTC5,NTC6,NTC6,NTC5,   /* 一句完整的音符，也可以全部排成一行，因为每个音
         符的时长控制，是由节拍控制的（此处指 float durt）*/
37.    NTC4,NTC4,NTC3,NTC3,NTC2,NTC2,NTC1,
38.    NTC5,NTC5,NTC4,NTC4,NTC3,NTC3,NTC2,
39.    NTC5,NTC5,NTC4,NTC4,NTC3,NTC3,NTC2,
40.    NTC1,NTC1,NTC5,NTC5,NTC6,NTC6,NTC5,
41.    NTC4,NTC4,NTC3,NTC3,NTC2,NTC2,NTC1,
42.  };
43.  float durt[]=              /* 根据简谱列出各音符节拍的长度，音符持续的时间长度，1 指一个节拍，此
                                   处其实也可以列成一行（这样比较好看）*/
44.  {
45.    1,1,1,1,1,1,1+1,         /* 正常的为 1；+1 是指增加一个节拍；带下画线的表示 0.5 节拍（半拍）；
```

```
46.                          音符后面带一个点表示 +0.5 个节拍；音符后面带一条横线表示 +1 个节拍；
47.                          两个音符上面带弧线，表示连音，可稍微改下连音后面那个音的节拍，
48.                          比如减少或增加一些数值（需自己调试），这样会更流畅，也可以不改 */
49.     1,1,1,1,1,1,1+1,
50.     1,1,1,1,1,1,1+1,
51.     1,1,1,1,1,1,1+1,
52.     1,1,1,1,1,1,1+1,
53.     1,1,1,1,1,1,1+1,
54. };

55. int length;              // 定义一个变量名字为 »length»
56. int tonepin=6;           // 定义 6 号引脚接口音频
57. int ledp=1;              // 定义 1 号引脚输出 LED 灯
58.                          // 初始化程序
59. void setup()
60. {
61.   pinMode(tonepin,OUTPUT);// 把变量名 tonepin 定义为音频的输出引脚
62.   pinMode(ledp,OUTPUT);  // 把 ledp 定义为 LED 的输出引脚
63.   length=sizeof(tune) /sizeof(tune[0]);
64.                          /* 这里用了一个 sizeof 运算符，sizeof(tune)=42,tune[0]=1，因此，此
    处的返回值应该是 length=42*/
65. }
66. // 循环执行以下程序，主要控制灯的亮和灭的状态，让他与声音保持同步。
67. void loop()
68. {
69.   for(int x=0;x<length;x++)/*x 初始值为 0（第一个音符），只要 x 小于 length（42），就继续
    循环，每循环一次，x 自己增大 1，然后再继续往下进行，直到遍历完所有 tune 列表中的所有音符结束。然后停
    2 秒再开始  重新遍历这个列表 */
70.   {
71.     tone(tonepin,tune[x]);/*tone 这个函数的作用是依次播放 tune 序列里的数组，即先播放第
72.                           一个，+1 后播放第二个，直到播放到最后一个；并用 tonepin 这个引脚
73.                           输出，上面定义了这个引脚是 6*/
74.     digitalWrite(ledp, HIGH);
75.                           // 将 LED 所在的引脚写入高电平，即点亮 LED
76.     delay(400*durt[x]); /* 这个灯珠亮的时长，此处因为 durt[X] 的值均为 1（见节拍列表
    durt[]）。
77.                           如果要改变灯亮的时长，应该修改前面的数字 400（或者节拍列表 durt[]
78.                           中的数值本身就不一样）。这里和下面灭灯后的 delay（100*durt[x]）
79.                           配合控制灯的亮和灭的状态和速度 */
80.     digitalWrite(ledp, LOW);
81.                           // 将 LED 所在的引脚写入低电平，即灭掉 LED
82.     delay(100*durt[x]); // 灭掉灯时与亮灯的时间关系是 1：4，必须是这个关系才能保证音光同步
83.     noTone(tonepin);      // 停止当前音符，进入下一音符
84.   }
85.   delay(2000);            // 暂停 2 秒后再次循环
86. }
```

（3）重点总结

❶ 音符频率：音符频率的对应至关重要，要在一个调中选择音符的频率。

❷ 音符节拍：音符节拍的关键点一定要对应，要在节拍定义的时候定义正确。

❸ 线路连接：一定要与程序里面定义的引脚相对应，连接正确。

2.2.7 案例 2-7：用可变电阻控制伺服电机

通过滑动可变电阻改变模拟信号数值，实现控制电机旋转的角度。

硬件连接：将 Uno 开发板、伺服电机、可变电阻（电位器）用杜邦线在面包板上进行连接（**图 2-24**）。

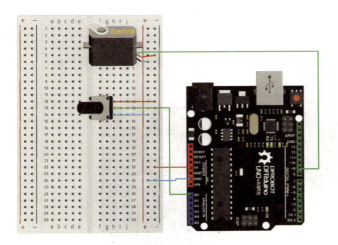

图 2-24 伺服电机硬件连接图

（**1**）步骤　　打开菜单栏"文件">示例>Servo>konb 示例文件（不同版本位置不同），根据示例代码修改如下。

```
1.  #include <Servo.h>          // 使用伺服电机时需先导入伺服电机函数库
2.  Servo myservo;              // 为伺服电机取名 myservo
3.  int sensor=0;               // 可变电阻输入的模拟信号数值初始值为 0
4.  int angle=0;                // 定义电机旋转角度初始值为 0
5.  void setup() {
6.    myservo.attach(9);        // 设置该电机由 9 号引脚控制信号
7.  }
8.  void loop() {
9.    sensor = analogRead(A0);
10.                             // 由 A0 读取模拟信号数值
11.   angle = map(sensor, 0, 1023, 0, 180);  /* 输入信号数值映射到
12.                             0~180 的范围内，赋值给新的变量 angle*/
13.   myservo.write(angle);     /* 电机按照 val 数值度数旋转（电机最大旋
14.                             转角度 180 度）*/
15.   delay(15);                // 延迟 15 毫秒
16. }
```

（2）重点总结

❶ 伺服电机工作原理：通常接线 3 条，控制电机旋转角度为 0°~180°。

❷ 导入"库"的方法：点击菜单栏"项目"中加载库，选择要导入的库（#include<Servo.h>）。库是能够完成一系列功能的程序模块，库由一系列函数构成。

❸ myservo.attach(pin)：告知 Arduino 舵机的数据线连接在哪一个引脚上。

❹ myservo.write(angle)：控制舵机旋转角度（angle 指角度数值）。

2.2.8 案例 2-8：用程序控制步进电机

控制步进电机不停地旋转，并修改旋转的速度。

硬件连接：将 Uno 开发板、步进电机（含 ADC 转换器）用导线进行连接（**图 2-25**）。

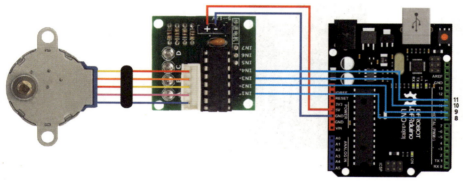

图 2-25 步进电机硬件连接图

按照程序定义的内容，需要将 8 号引脚对应 A，9 号引脚对应 B，10 号引脚对应 C，11 号引脚对应 D，同时将电源的正负极接入模块上 5 V 的正负极。注意：此模块电源处有个跳线夹，需要插上才能工作。

（1）步骤　　将以下代码输入编辑区并进行上传烧录，观察电机的旋转效果。

此程序将延迟时间定义成了一个名为 delayTime 的变量，在循环体中引用了这个变量，修改延迟时间只需要修改此处就可以，此处的最短时间为 2ms，电机的转速最快，延迟越长转速越慢。

```
1.   int apin = 8;           // 定义步进电机黑线 a 对应 8 号引脚
2.   int bpin = 9;           // 定义步进电机粉线 b 对 9 号引脚
3.   int cpin = 10;          // 定义步进电机黄线 c 对应 10 号引脚
4.   int dpin = 11;          // 定义步进电机橙线 d 对应 11 号引脚
5.                           // 红线为电源的正极
6.   int delayTime = 2;      // 转动时间间距
7.   void setup() {
```

```
8.      pinMode(apin, OUTPUT);  // 将四个脚位设定为输出模式
9.      pinMode(bpin, OUTPUT);
10.     pinMode(cpin, OUTPUT);
11.     pinMode(dpin, OUTPUT);
12. }
13. void loop() {
14.     digitalWrite(apin, HIGH);  /* 使 A 线连接 HIGH 正极，此时通过 ADC 转换器完成
15.                                   正负转换，实现转动 */
16.     delay(delayTime);
17.     digitalWrite(apin, LOW);   // 断开 A 线
18.     digitalWrite(bpin, HIGH);  // 使 B 线连接 HIGH 正极
19.     delay(delayTime);
20.     digitalWrite(bpin, LOW);   // 断开 B 线
21.     digitalWrite(cpin, HIGH);  // 使 C 线连接 HIGH 正极
22.     delay(delayTime);
23.     digitalWrite(cpin, LOW);   // 断开 C 线
24.     digitalWrite(dpin, HIGH);  // 使 D 线连接 HIGH 正极
25.     delay(delayTime);
26.     digitalWrite(dpin, LOW);   // 断开 D 线
27. }
```

（2）重点总结　　步进电机工作原理：通常接线为 4~6 条，靠边红线连接电源，其余靠 ADC 转换器实现轮流接地，以此控制电机旋转使其运动。步进电机一般需要电流量较大，需外接电源。

通过以上学习，需要掌握以下内容：

❶　程序的基本架构和组成部分。

❷　C 语言的基本语法结构和规范。

❸　程序执行的基本逻辑。

❹　函数的含义与调用。

3

中级可视化编程
Mind+

3.1 软件下载安装与界面
3.2 工作模式与编程流程
3.3 可视化编程实践

本章主要介绍可视化编程软件 Mind+，它是一款拥有自主知识产权的国产青少年编程软件，为艺术专业学生快速掌握编程技术提供了良好途径。它集成了各种主流的主控板及上百种开源硬件，支持人工智能（AI）与物联网（IoT）功能，可以通过拖动图形以积木的方式进行编程，还可以使用 Python/C/C++ 等高级编程语言，让大家轻松体验到创造的乐趣。通过可视化编程可以更好地训练编程思维，深度理解程序运行的基本原理。

3.1　软件下载安装与界面

3.1.1　软件安装

（1）Mind+ 下载安装　　进入 Mind+ 官网 mindplus.cc，选择适合自己电脑的版本下载。依次点击"OK"继续安装，待进度条走完即安装完成（**图 3-1**、**图 3-2**）。

图 3-1　软件下载　　　　　　　　图 3-2　软件安装

（2）安装串口驱动　　软件安装完启动后，点击"连接设备">"一键安装串口驱动"，之后根据提示操作一路确认安装即可，也可以观看菜单栏上的教程/视频教程（**图 3-3**、**图 3-4**）。

图 3-3　安装串口驱动　　　　　　　图 3-4　安装串口驱动完成

注：如果没有安装 Arduino 主板驱动，按 2.1.4 节内容安装 Arduino 驱动。

3.1.2 常见问题

（1）安装问题

❶ 安装时提示"无法写入文件"。

答：下载最新版本，重启电脑，关闭杀毒软件后再次安装。

❷ 安装 Mind+ 时提示"安装已中止"。

答：未正常卸载旧版本。使用卸载工具清理注册表，如依然无法安装，可尝试在"历史版本"中下载使用绿色版。

（2）硬件支持问题　　硬件列表中的硬件较少，很多硬件找不到？

答：打开上传模式，选择 C 语言模式。Python 语言模式支持的硬件数量少。

（3）程序上传问题

❶ 使用 Arudino Uno 上传程序时卡住，提示 not in sync：resp=0x00。

答：D0 和 D1 在上传程序时不要连接其他元件，因为 D0 和 D1 是上传程序用的串口。如果拔掉所有接线依然无法上传，打开设备管理器检查驱动。

❷ 使用用户库的时候上传出错，提示 compilation terminated. exit status 1。

答：用户库加载出现错误，升级软件到最新版本，删除此扩展库，重新在用户库通过搜索方式加载此用户库。

❸ 上传完打开串口监视窗口显示一串点（图 3-5）。

答：监视器波特率与程序不一致，点击右下角菜单修改波特率与程序一致，默认 9600。

图 3-5　串口监视窗口显示不正确

3.1.3 软件界面

如图 3-6 所示。

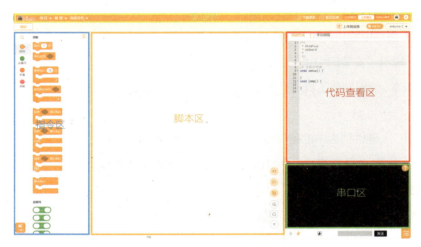

图 3-6　软件的基本界面

（1）菜单栏

❶ "项目"菜单可以新建项目、打开项目、保存项目。

❷ "连接设备"菜单能检测到连接的设备，并且可以选择连接或是断开设备。

❸ "上传模式 / 实时模式"，程序执行模式的切换。

❹ "设置"按钮用于设置软件主题、语言，学习基本案例等。

（2）代码查看区　　查看图形化指令的具体代码，可以与前面 Arduino 的程序进行比较。

（3）指令区　　这里是所有可用的指令，在"扩展"里选择好不同硬件后此处就会出现硬件对应的指令集。

（4）脚本区　　这里是程序编辑区，所有的指令模块在此处进行编辑排列形成完整的程序。

（5）串口区　　查看程序"执行"的具体情况和状态，还有串口开关、滚屏开关、清除输出、波特率设置等（图 3-7）。

图 3-7　串口监视窗口及功能设置

3.2 工作模式与编程流程

Mind+ 有两种工作模式,分别是"实时模式"和"上传模式",在软件界面右上角可以切换(**图 3-8**)。

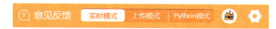

图 3-8 工作模式切换

如果想不依赖硬件学习编程或者想制作交互类的动画作品需要用"实时模式",相当于 Scratch 的功能(**图 3-9**);如果想利用硬件模块进行编程创作并要脱离电脑运行,需选择"上传模式"(**图 3-10**)。

图 3-9 实时模式

图 3-10 上传模式

3.2.1 实时模式界面

各个功能区的位置见**图 3-11**，其能够完成的基本功能如下。

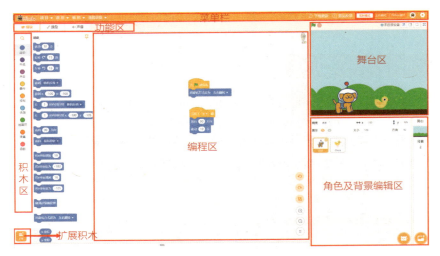

图 3-11 实时模式软件界面及功能分布

（1）菜单栏

❶ 项目：新建项目，打开项目，保存项目，另存项目。

❷ 教程：可以学习官方文档、在线论坛、视频教程、示例程序。注意：其中示例程序是根据选择的主控板自动调整内容的

❸ 编辑：打开和关闭"加速模式"以及恢复被删除的角色。

❹ 连接设备：可连接或断开硬件设备，同时提供了快捷功能"打开设备管理器"以及"一键安装串口驱动"方便排查硬件连接故障。

❺ 意见反馈：向官方发送意见和建议。注意：如果不留邮箱没法获得答复。

❻ 模式切换：用于切换及显示两个模式，编程前注意先选择使用哪个模式。

❼ 齿轮按钮：用于打开设置界面，可以获取新版本、切换语言、切换主题、反馈意见、获取官方联系方式。

（2）功能区

❶ 模块：进行编程的区域。

❷ 外观：可以对当前选择的角色或背景的外观进行编辑。

❸ 声音：可以对当前角色或背景的声音进行编辑。

❹ Python：可以使用代码式 Python 编程与硬件进行交互。注意：运行在电脑端的 Python 编辑器，有完整 Python3 功能，目前暂无法对舞台进行控制，若需要进行硬件控制

及 Python 图形化编程，使用"上传模式"中的"microPython"功能。

（3）积木区

包含所有基础功能积木，额外增强了对硬件模块的支持。

注意："画笔""声音"以及硬件模块的支持都放到了"扩展"里面，需要额外加载。

（4）编程区

❶ 与 Scratch 相同，多事件驱动，对角色分开编程，各角色之间可以通过广播通信。

❷ 将模块从左边积木区拖出来即可，将模块拖回积木分类区即可删除。

注意：将一个角色的程序复制到另外一个角色，可直接将此程序拖动到另一个角色上，不要用复制功能。

（5）舞台区

❶ 坐标原点位于舞台的中心位置。

❷ 上方可以调整舞台区的大小及显示硬件连接状态。

（6）角色及背景编辑区

可以添加或删除角色以及选择编辑的背景，被选中后有高亮的选中框。

（7）扩展积木

点击可以加载各种硬件模块以及声音、画笔、视频侦测等更多功能。

3.2.2 上传模式界面

上传模式的各个功能区位置见**图 3-12**，其能够完成的基本功能如下。

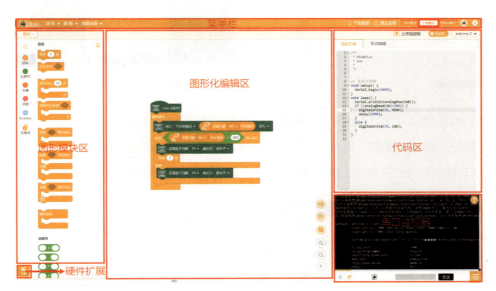

图 3-12　上传模式的功能分布

（1）菜单栏　　与实时模式界面菜单栏功能相同。

（2）图形模块区　　因上传模式是对硬件主控板进行编程，因此此处模块分类相对"实时模式"少了一些与舞台相结合的内容，同时运算符中增加了更多命令，并且变量具有"数字"和"字符串"两种类型。

（3）图形化编程区　　此处编写代码，在右边"代码区"的"自动生成"标签下会自动生成模块对应的代码。

（4）代码区　　软件右上方可以将代码上传到设备（**图 3-13**），可以选择 C 或者是 microPython 语言（注意 Arduino 板子和套件不支持 microPython）。

隐藏功能：在"上传到设备"前面图标上用鼠标右键点击，会弹出菜单（**图 3-14**），可以实现无硬件驱动时的程序上传，具体先编译后打开，直接把生成的 *.hex 文件复制到 microbit 板里面。板子插上 USB 后会在"我的电脑"里显示一个 U 盘的符号，最好通过驱动直接上传。

通过"手动编辑"可实现手写代码，在代码区右键可以调整字体大小或者设置主题。

注意："上传到设备"上传的程序由下方代码区决定，即如果当前是"自动生成"，则上传的是图形化的程序；如果当前选择的是"手动编辑"，则上传的是手动编辑的代码。

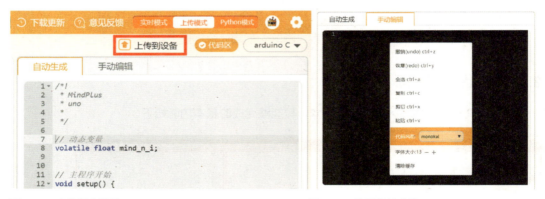

图 3-13　上传程序按键　　　　　　　　　　图 3-14　隐形菜单功能

（5）串口监视窗口　　在 Arduino C 模式下，此窗口是一个完整的串口调试器功能，上传时可以测试输出程序是否有错，配合"串口打印"语句可以很方便地调试程序或者显示数据，使用串口调试功能需要先打开串口（**图 3-15**）。

图 3-15　打开串口监视窗口

（6）硬件扩展　　打开后可以选择主控板或各种传感器，分类为：套件、主控板、传感器、执行器、通信模块、显示器、功能模块、网络服务、用户库（**图 3-16**～**图 3-23**）。

❶ 支持传感器和其他模块的数量由主控板决定，因此要先选择"主控板"或"套件"，才显示可支持模块。

❷ microPython 模式下支持的小模块比 C 模式下的少，详细可以点击扩展界面上的帮助查看。

❸ 可以使用扩展界面右上角搜索需要的传感器。

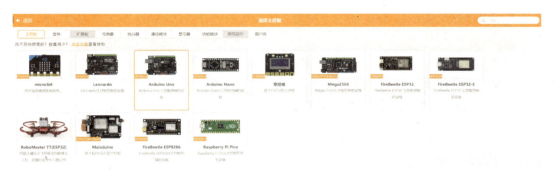

图 3-16　支持的主控板

图 3-17　部分传感器

图 3-18　部分执行器

图 3-19　部分通信模块

图 3-20　部分显示器

图 3-21　部分功能模块

图 3-22　其他网络服务

图 3-23　可以扩展的用户库

3.2.3 Python 模式

Mind+ 升级到 V1.7 后加入了全新的 Python 模式,极大增强了 Mind+ 的功能。特点如下:

❶ 基于 Python3.x,运行于电脑上,可直接运行所有 Python 功能。

❷ 内置 Python 包,无需额外下载安装及配置,打开 Mind+ 即可使用。

❸ 提供代码和模块两种方式,满足入门到高级用户的需求,方便高级用户快速编程的需要。

❹ 代码模式提供库管理功能,常用库一键加载,并且提供了多种 Python 源,不用为网速担忧。

❺ 模块模式提供扩展库,后期可扩展性强,支持自定义用户库(开发中),可以自行设计用户库。

注意:

❶ Python 与 microPython 不同,microPython 为精简的 Python,语法相同而运行环境不同,库也不同。

❷ Python 运行于电脑上或树莓派等单板电脑,microPython 运行于单片机上(例如 Micro:bit、ESP32)。

❸ 在 Mind+ 中 Python 为单独的 Python 模式,microPython 则位于上传模式各主控板的语言选项中。

3.2.4 Mind+ 硬件编程流程

(1)打开上传模式 一定要在上传模式下进行硬件编程开发,同时选择 C 语言作为开发语言,否则支持的硬件会减少(**图 3-24**)。

图 3-24 打开上传模式选择编程语言

(2)连接设备 保证 Arduino 主板和电脑串口连接成功,判断方法如**图 3-25** 所示,连接设备为灰色时代表连接成功。

图 3-25 判断主控板是否与电脑连接成功

（3）选择硬件　　选择顺序：主控板＋传感器＋显示器＋执行器＋功能模块……

（4）编写程序　　编写程序采用搭积木的方式进行，主要看积木的外部形状是否可以连接，关键是理解程序执行的逻辑，Arduino 硬件编程的组件和注意事项如下：

❶ 增加的模块功能全部会显示在左侧模块栏内，旁边是每个模块的关键语句和功能。

❷ 在编程区对于不适用的模块可以直接选中删除。

❸ 几个主程序并列时可同时执行，没有先后顺序，先后顺序只存在一个程序内部。

（5）上传程序　　程序编写完一定要完成上传操作才能执行。上传时除了进度条显示外，串行监视窗口会显示是否成功上传或出现错误提示。

（6）执行调试　　上传完成后根据程序编写的情况测试是否能够按照程序设定的内容执行，有时程序上传完成后要稍微等几秒才能执行。

3.3　可视化编程实践

在本节中用可视化编程的方式实现第 2 章的一些案例，目的是在进一步熟悉硬件功能的基础上，深度领会程序执行的逻辑。在学习中要反复体会计算机程序运行的规律，即由上而下顺序执行，遇到条件根据条件选择性执行。

3.3.1　案例 3-1：点亮 LED 灯并控制闪烁

硬件连接：通过扩展板将灯与开发板相连接，注意引脚的位置与程序保持一致（**图 3-26**）。

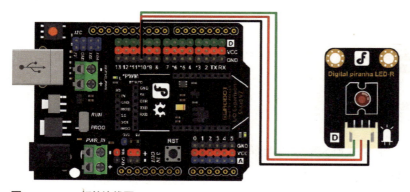

图 3-26　LED 灯的连线图

（1）程序设计　　初级程序：按照顺序执行的原则，灯会闪烁。如果想让它执行 100 次并加快闪烁速度，一种办法就是把 100 个这样的模块前后连接在一起（**图 3-27**），可想而知是非常麻烦的。**图 3-28** 是改进后的程序。

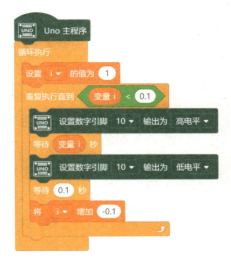

图 3-27　初级程序　　　　　　　　　图 3-28　高级程序

高级程序：灯的闪烁次数通过变量 i 来控制。所谓变量，就是在程序运行过程中大小会发生变化的量。循环执行过程中，变量 i 从 1 开始，每次减小 0.1，直到减小到 0，然后循环结束（图 3-28）。

（2）知识点与问题思考　　变量的意义与循环结构的用法。

3.3.2　案例 3-2：用数字按钮控制 LED 灯

用数字按钮控制 LED 灯，每次按下松开，LED 灯发生亮灭。

硬件连接：将数字按钮与 LED 模块按照如下方式连接，注意引脚的位置与程序保持一致（图 3-29）。

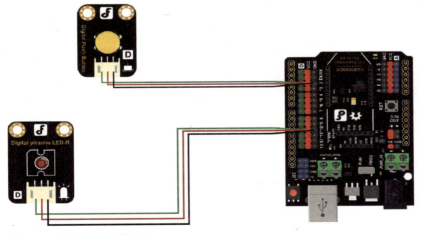

图 3-29　灯与按钮的连接方法

（1）程序设计　　前提知识：数字开关不是一个简单的物理开关，它接入电极后可以输出开和关两个数字信号。电子按键输出的信号是按下时输出为 0，松开时输出为 1（运行时可以在串口监视窗口中查看）。

这段程序中使用了定义变量的模块。变量的名称是 i，此处设置 i 的初始值为 0，在整个程序运行过程中只执行一次。程序中等待 0.5 秒用于消除按键抖动（**图 3-30**）。

（2）知识点与问题思考

❶ 数字按钮元件的工作原理与用法。

❷ 条件判断的用法，此处相当于 if 语句。

图 3-30　数字按钮控制 LED 的程序

3.3.3　案例 3-3：红外入侵检测装置

本案例制作一个人走近灯亮，离开灯灭的装置。

红外接近开关的原理：利用被检测物体对红外光束的遮挡检测物体的有无，红外接近开关一侧是发射器，一侧是接收器（**图 3-31**）。可见光波长是 380 ~ 780nm，红外线波长为 780nm ~ 1mm。

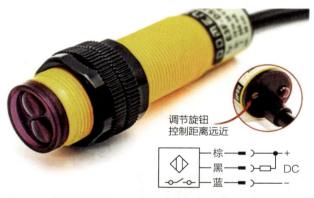

图 3-31　红外接近开关

硬件连接：利用扩展板将红外入侵检测仪连接到 3 号引脚；LED 连接至 10 号引脚，连接方法见**图 3-32**。

（1）程序设计　　使用数字输入引脚，读取输入口数值 1/0 代表有无接收红外信号，用来控制灯的亮与灭（**图 3-33**）。

红外接近开关是一种数字输入设备。具有未入侵（高）和入侵（低）两种状态。默认状态

为未入侵（高）。

红外接近开关能对所有反射光线的物体进行检测。

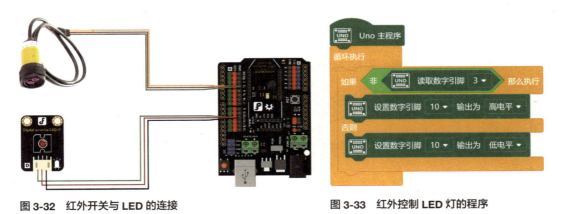

图 3-32　红外开关与 LED 的连接　　　　图 3-33　红外控制 LED 灯的程序

（2）知识点与问题思考　　掌握红外传感器的用法，同时思考利用红外开关在交互设计中有哪些场景和可能的用法。

3.3.4　案例 3-4：制作呼吸灯

灯光由暗到亮，再由亮到暗地逐渐变化，实现呼吸灯的效果。这段程序中我们接触到了两个新的模块——函数以及模拟输出。

硬件连接：利用扩展板将 LED 模块接入到第 10 号引脚（图 3-34）。

图 3-34　LED 连线图

（1）函数　　我们最初见到函数是在数学当中。$y=f(x)$ 是函数的一种一般形式，它接收变量 x 的值，经过对应法则 f 的处理，返回结果值 y。Mind+ 程序中的函数，可以类比理解。

（2）模拟输出　　脉宽调制（PWM，Pulse Width Modulation）输出：它是一种对模拟信号电平进行数字编码的方法，简单来说就是通过一个时钟周期内高低电平的不同占空比来

表征模拟信号，**图 3-35** 就是一个具体的编码样例。Arduino 使用 analogWrite（int value）输出 PWM 信号，其中的 value 取值范围是 0~255。

Arduino 主控板只有有限个 GPIO 引脚支持 PWM。观察一下 Arduino 板，查看数字引脚，会发现其中 6 个引脚（3、5、6、9、10、11）旁标有"～"，这些引脚不同于其他引脚，因为它们可以输出 PWM 信号。只有这些引脚才能输出类似呼吸灯的效果。

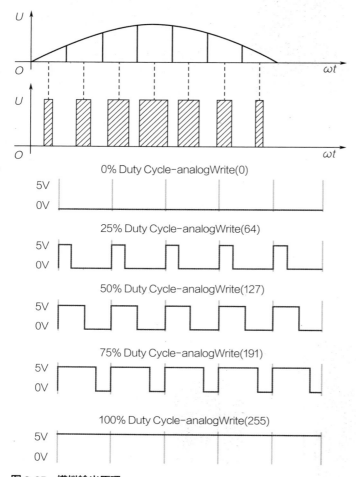

图 3-35　模拟输出原理

（3）程序设计　　定义的两个函数见**图 3-36**，右侧是主程序，它们是对左侧函数的调用。

两个函数分别用了一个重复执行模块，并设定了一个变量范围作为条件，直到条件不满足之后结束重复执行，由此实现一个灯的逐渐亮起和熄灭。此处用 10 号引脚（模拟信号输出口）进行输出，此处相当于将一个数值定义为 0~255 的范围，并将这个范围内的数据连续输出。

图 3-36 呼吸灯程序

fadeon 函数的功能是让 LED 灯逐渐变亮，要实现任务要求，还需要一个让 LED 逐渐变暗的函数，这里要增加一个 fadeoff 函数（名字自定义），并且要将这两个函数增加到 Uno 主程序后才能执行，右侧是将 fadeon 与 fadeoff 置于 Uno 主程序。

（4）知识点与问题思考

❶ 模拟信号的含义及输出。

❷ 函数的含义：能够执行一定功能的模块集合。

❸ 先编写具有一定功能的模块函数，再放在一起执行这些函数。

❹ 主程序的模块名为"Uno 主程序"，一个程序里只能有一个主程序。

3.3.5 案例 3-5：利用可变电阻制作旋钮可调灯

实现功能：通过模拟信号的旋钮，调节 LED 灯的亮度。

"滑动变阻器"或"电位器"是一个模拟角度的电位器元件，通过调节旋钮，可以改变它接入电路的阻值大小。将其连到主控板所支持的模拟输入口上，就可以把阻值作为模拟信号输入到主控板上。主控板根据输入值的大小确定输出的值，输入值大，输出值也大；也可能另外一些程序希望输出值随着输入值变大而减小。

硬件连接：用扩展板将滑动变阻器和 LED 灯按照**图 3-37** 方式进行连接，模拟角度电位器接入 A0（只能接到模拟输入引脚），LED 接入 10 号引脚（注意插线时的颜色是否对应）。

需要注意的是，主控板支持的模拟输入信号的大小范围是 0~1023，然而模拟输出大小是 0~255。因此，模拟输入的数值不能直接进行模拟输出，需要通过映射把 0~1023 内的数按比例缩小，转化成 0~255 之间的数再进行模拟输出。

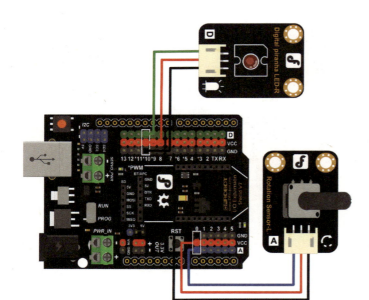

图 3-37　旋钮与 LED 的连线图

（1）程序设计　　读取模拟输入的数值并转化成 0~255 的范围（图 3-38）。

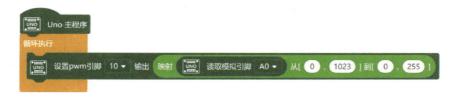

图 3-38　通过映射实现模拟数值转换

（2）知识点与问题思考

❶ 模拟旋钮电位器的工作原理。

❷ 模拟输入与模拟输入引脚的标志是什么？

❸ 映射的含义与使用方法。

3.3.6　案例 3-6：制作智能灯声控灯

功能实现：当有响声的时候灯亮并延续一段时间，让声音代替开关。这需要使用一个新的元件"模拟声音传感器"，它可以将声音的大小转化成模拟信号，在 Arduino 主控板上，仍然是输入 0~1023 的数值。

硬件连接：利用扩展板将模拟声音传感器接入 A0，LED 接入 10 号引脚，注意插线时的颜色对应（图 3-39）。

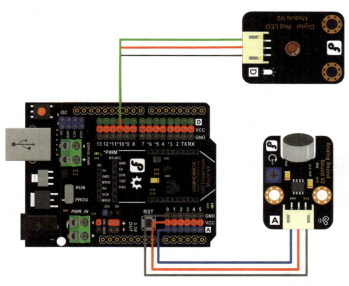

图 3-39 声音传感器与 LED 的连接图

（1）程序设计　　读取声音数值并打开 LED 灯，设定最小声音（>300），防止很小的声音就打开灯（图 3-40）。

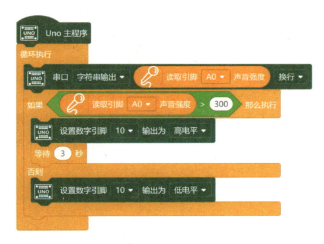

图 3-40 声控灯程序

模拟输入的信号可以使用"串口输出"把当前的数据显示出来，单击左下角的图标打开串口监视器窗口，可以显示实时上传的数据，便于查看数据的变化情况。

（2）知识点与问题思考

❶ 模拟声音传感器的工作原理和用法。

❷ 利用模拟声音传感器还可以做哪些交互设计？

3.3.7 案例 3-7：楼道自动控制灯

功能实现：当亮度暗且有声音时灯才亮，同时利用模拟光线传感器和声音传感器，将周围的亮度和声音转化为模拟信号，输入到 Arduino 主控板上，共同来控制灯的开关。

硬件连接：利用扩展板将模拟声音传感器接入 A0，模拟光线传感器接入 A1，LED 接入 10 号引脚。注意插线时的颜色对应（**图 3-41**）。

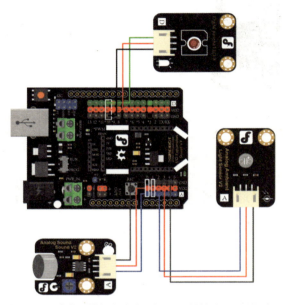

图 3-41 声音、模拟光传感器与 **LED** 的接线图

（**1**）程序设计　　读取两个传感器的数据并设定条件，当两个条件满足其一时即点亮 LED 灯，等待一段时间后自动熄灭（**图 3-42**）。注：条件判断"与"，代表满足其中一个条件即可。

图 3-42 楼道灯程序

继续制作电子蜡烛。用上面硬件连接制作一个电子蜡烛，当环境亮度较暗时，电子蜡烛会"点亮"，火苗会闪烁。当检测到吹蜡烛的声音时，电子蜡烛会熄灭（**图3-43**）。

图3-43 电子蜡烛程序

此处使用了"随机数"模块，可以模拟真实蜡烛火苗闪动的效果。通过使用该模块，可以生成随机数值，用来控制灯光的亮度和闪烁效果，从而模拟出蜡烛火苗的真实效果。这种技术可以被应用于电子蜡烛、装饰灯光等产品中，为用户带来更加真实、有趣的视觉体验。

（2）知识点与问题思考　　通过取随机值还可以实现哪些有意思的设计？（如闪亮的星空……）

3.3.8　案例3-8：制作空中弹琴装置

实现功能：将超声波测量的距离与不同的音符进行对应，产生在空中弹琴的效果。

硬件介绍：超声波测距仪是一款可以用来测量距离的传感器（**图3-44**）。超声波是一种频率高于声波的机械波，具有高频、短波长、小绕射和良好的方向性，可作为射线定向传播。

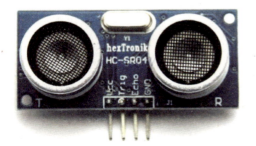

图3-44　超声波传感器

工作原理：通过超声波发射器向某一方向发射超声波，当声波遇到障碍物时会返回并被另一个探测器接收，通过计算发射和返回的时间差计算距离。因为超声波在空气中的传播速度

为340m/s，通过公式 $s=340\times\dfrac{t}{2}$ 可计算出距离 s（t 为从发射到返回的时间）。超声波技术可以广泛应用于测距、物体检测、避障等场景。

硬件连接：利用扩展板将超声波传感器和蜂鸣器接入主板，Trig 接入 4 号引脚，Echo 接入 7 号引脚，正负对应接入（**图 3-45**）。

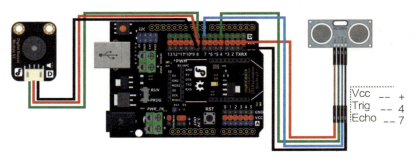

图 3-45　超声波传感器与蜂鸣器的硬件连接

（**1**）程序设计　　程序图如**图 3-46** 所示，基本思路和步骤如下：

图 3-46　空中弹琴程序

❶ 设定超声波传感器的接线引脚位置。

❷ 输出距离值。

❸ 设定条件：设定探测距离范围，在这个距离范围内会产生声音的变化。

❹ 映射数值，将距离 5~40 映射为数字 1~7。

❺ 输出映射后的数值。

❻ 设定条件：当数值为特定值时，蜂鸣器输出固定值，以此类推。

（2）知识点与问题思考　　利用本书音乐与声音频率的相关知识，用蜂鸣器编制一首能够自动循环播放的乐曲（程序参考如**图 3-47**）。比较语言编写与可视化编程的区别，从中体会计算机程序执行的过程。

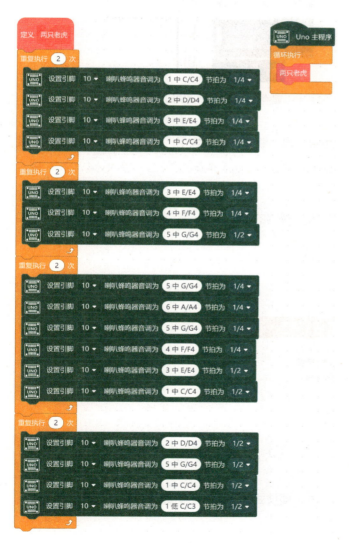

图 3-47　自编循环播放的乐曲（两只老虎）

3.3.9 案例 3-9：制作超声波测距仪

功能实现：通过声波传感器测量距离。

硬件介绍：液晶显示屏：该屏幕每行 16 个字符，共 2 行。若出现乱码，可在每次输出之前清屏。液晶屏的功能程序代码见**图 3-48**。

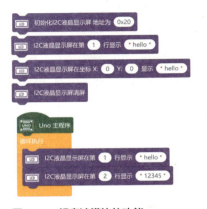

图 3-48　超声波模块的功能

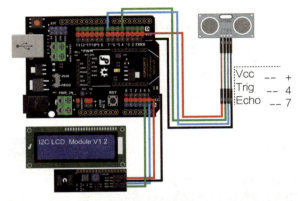

图 3-49　超声波与液晶显示模块的连接图

硬件连接：利用扩展板将超声波测距模块，液晶显示模块用连接线与主板相连，Trig 接入 4 号引脚，Echo 接入 7 号引脚，正负对应接入；液晶屏模块的 SDA 接入 A4，SCL 接入 A5 正负对应接入（**图 3-49**）。

（1）程序设计　　思路：设定超声波传感器的接线引脚位置 > 第一行显示的内容 > 第二行显示的内容（**图 3-50**）。

图 3-50　测距仪程序

（2）知识点与思考

❶　借助激光笔的指示功能，制作一个便携式的测距仪（需要减掉设备自身的长度），更换不同单位实际测试一下测量的精度。

❷　利用超声波测距功能作为条件，还可以做哪些有意思的装置？

3.3.10 案例 3-10：制作人数计数器

实现功能：在公园、场馆入口处，每进入一位游客，显示屏上加 1，不断统计进入的人数，可以实现在公共场所计算人流量。

硬件连接：利用扩展板将液晶显示模块，红外接近开关模块按照以下方式进行连接（图 3-51），红外接近开关模块与 2 号引脚对应的 3 个引脚相连（注意插线时颜色的对应）。

新版的黑色为信号线，一般红色或棕色代表 +，蓝色或绿色代表 -，黄色或黑色代表信号线。

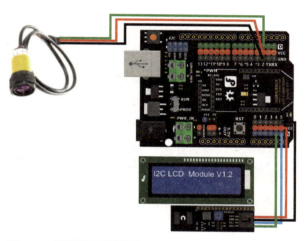

图 3-51　计数器硬件接线图

（1）程序设计　　本程序使用了一个新的模块"中断"（图 3-52）。"中断"是指在程序顺序执行过程中，当主控板收到规定的某些数字输入信号时，会立即暂停当前执行的程序，转而去执行中断部分的程序，当中断部分执行完毕，再回到刚才暂停的地方继续执行原来的程序。

注意：主控板上只有 2 号和 3 号引脚支持中断功能。

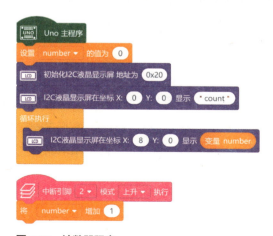

图 3-52　计数器程序

（2）高级功能　　实现进出分别计数，即进来1位游客（2号引脚触发中断），显示屏上公园人数加1；出去1位游客（3号引脚触发中断），显示屏上公园人数减1。

硬件连接：在上面连接基础上，取出两个红外接近开关模块，用连接线分别将其与2号引脚、3号引脚对应的三个引脚相连（注意插线时颜色的对应）。

（3）程序设计　　初级程序见**图3-53**，可以完成基本的进出计数功能。

在完成基本功能的基础上，继续增加防干扰功能。方法：如果2号或3号引脚在一定短暂时间内数次触发中断，则不增加或减少计次，以此改进程序（**图3-54**）。

图3-53　基本功能程序　　　　　图3-54　改进功能程序

（4）知识点与思考　　在程序编写界面中，所有独立的模块都是同时执行的，此例中三个独立的模块都是同时执行，并不存在先后顺序，其他所有模块都是这样的原理，它们之间的信息是根据条件即时通信响应的，根据具体情况对程序逐渐优化（要从"实践"中不断发现问题）。

高级可视化编程 Touchdesigner

4.1　软件介绍与安装

4.2　Touchdesigner 基础

4.1 软件介绍与安装

4.1.1 软件介绍

　　Touchdesigner 不只是一个应用软件，它是一种可视化的编程语言或平台，可以创建令人惊奇的实时项目和丰富的用户体验。Touchdesigner 也不同于传统复杂的编程工具，它提供了一种利用可视化节点作为制作手段的全新创作方式，创作者和设计师不需要担忧底层的编程开发，可以把精力集中到如何将不同媒介装置整合起来去创造更有想象力的跨领域交互艺术作品，特别适合没有计算机编程基础的艺术家和设计师。同样它也给有 C++ 编程的人员更多的控制权，Python 作为内嵌编程语言，与 AI 的结合让人对 Touchdesigner 运用人工智能有了更多的想象。

　　Touchdesigner 能够实现三维实时渲染、机械装置控制、实时灯光及声音特效输出。结合各类传感器，使用者可以制作出具有丰富交互效果的艺术作品。它在教学、实验室、舞台创作、灯光设计、声音制作、机械控制等领域都有广泛的应用。

　　无论是作为媒体服务器，还是信息集成及计算核心，Touchdesigner 都有着行业内较高级别的稳定性。目前 Touchdesigner 共有四种授权类型，分别为非商业版、商业版、教育版、专业版。

　　非商业版（Non-Commercial）：开放使用 95% 以上的功能元件，最大可以输入输出的分辨率为 1280×1280，个别专属商业版的元件名称显示为灰色无法使用。

　　商业版（Commercial）：开放使用几乎所有大型展演所需的功能元件及软硬件接口，没有输出分辨率的限制，在显卡配置充足的情况下，单台服务器最大支持 16 路的 8K 高清视频输出。

　　教育版（Educational）：需提供高校教育证明，申请具有和商业版同样的功能，仅供在校学生和教师使用。

　　专业版（Pro）：专业付费版，开放所有元件及软硬件接口，在商业版本功能基础上增加 Notch、BlackTrax 等多服务器同步等高级功能，可对工程文件进行加密。

　　此外有 Touchplayer 授权，可以理解为 Touchdesigner 的播放器，在现场不同机器上进行部署播放。版本需与 Touchdesigner 授权的版本一一对应，价格基本上是对应 Touchdesigner 版本的一半，国内授权查询 TEA 新媒体艺术社区。

4.1.2 软件安装

　　❶ 软件下载：在 Touchdesigner 官网主页中点击"get it now"，可看到运行 Touch-designer 的电脑需要的最低配置，根据自己的电脑配置下载相应的版本。

❷ 注册账号获取授权号：在官网进行账号注册，完成后登录，点击"MY LICENSES"，查看自己的 License，并在最下方点击"CREAT KEY"，创建一个密钥（**图 4-1**）。

图 4-1 登录获取密钥

❸ 软件安装与激活：下载完成后点击"安装"，可以自定义安装位置或默认安装路径。安装完成启动软件，初次运行需添加授权密钥，输入刚刚在官网上获得的密钥即可成功激活。

❹ 禁用密钥：一个密钥只能在一台电脑上使用，如要在另外电脑上用这个序列号，必须在原电脑上释放序列号。具体方法，打开菜单"Dialogs"中的"Key Manager"，选择自己的密钥后点击"Disable Key"就移除了。

4.1.3 界面介绍

软件整体分为控制选择区、插件区、可视化编程区、参数窗口、时间轴（**图 4-2**）。

图 4-2 软件界面的功能分布

（1）A：控制选项区　　页面上方的控制区，可以控制软件界面的整体效果、元件的层级状态等，如图4-3。

图4-3　控制选项区的功能

❶ WIKI：打开维基页面，可以快速访问Touchdesigner的全面介绍。

❷ FORUM：打开官方论坛，里面是有关技术、硬件、初级和高级的各种问题，是学习的优质资源。

❸ TUTORIALS：打开官方教程，内含大量官方的视频教程。

❹ FPS：全称"frames per second"，即实时帧率（每秒播放的帧数），可在时间轴左侧区域修改。

❺ Perform Mode：以表演模式进入播放状态，只保留单个播放窗口，按Esc键退出。

❻ Palette：打开或关闭插件区。

❼ Pane layout：窗口布局，可以分成不同数量上下左右几种情况，方便在不同级别元件内进行引用操作。

（2）B：插件区　　插件是由一系列元件组成的具有一定功能的集合，如音频分析模块、VR设备接入模块、Mapping模块等，当再次使用时将其拖入编辑区内即可，可快速完成某些固定功能模块的创建（**图4-4**）。

图4-4　插件存放位置

自定义插件：当完成特定功能的集合后，可选择将文件打包成插件便于后续继续调用，具体步骤如下。

❶ 新建插件文件夹：在插件区My components上右键选择增加文件夹，输入自己的插件文件夹名称。

❷ 转成插件：将自己完成的一系列功能集直接拖拽到所建的文件夹内，再次开启软件就可以随时调用（Base、Container等Comp元件都可以）。

❸ 存储插件：如果给别人使用，可以单独存成一个文件，方法如下：使用鼠标滚轮或u键退出到Project页面（即Container容器）。右击project1并选择save component.tox，选择要保存的地方即可。

调用插件：直接拖拽*.tox文件进工作区，并在工作区内将其拖拽到自己的插件文件夹内即可。

注意：插件文件夹名称和插件名不可以是中文，否则无法显示。

（3）C：可视化编辑区　　此区域是工作台，所有元件的连接都在此区域内完成。元件的左边是输入接口，右边是输出口，数据从左向右流动，各个元件中的参数可以通过引用互相作用，共同组成具有特定功能和效果的工程文件（**图4-5**）。

图4-5　可视化编程区与元件之间的连接

（4）D：参数窗口　　参数控制面板中包含了所有的控制参数，按"P"键或右击元件选择 Parameter（参数）即可打开（**图4-6**）。注：在元件上右键调出 Parameter 控制板可以方便地移动其位置。

参数窗口的图标含义如下。（左边1~3是参考类的信息。右边4~9是功能性按键。）

❶ 帮助：维基帮助文档。
❷ Python 帮助。
❸ 元件信息框：显示此元件的相关信息。
❹ 显示标签：显示和编辑元件的标签。
❺ 注释：显示和编辑元件的注释。
❻ 显示复制参数；显示通过右键菜单复制的参数。
❼ 语言：选择使用 Python 或 Tscript 作为其脚本语言。
❽ 展开/折叠参数：展开或折叠所有的元件参数。

图4-6　打开元件参数窗口

❾ 非默认参数：仅显示被修改参数，方便查看参数修改情况。

（5）E：时间轴　　在界面底部，可实现播放、暂停、定位时间等操作（**图4-7**），通过按下空格键可以实现播放或停止。左侧区域能看到帧率，通过设置开始和结束帧，可以实现在特定区内播放。同时也可以修改 FPS（每秒渲染帧数），以此让画面播放速度产生变化。

图4-7　状态栏

4.2 Touchdesigner 基础

4.2.1 鼠标操作与快捷键

（1）鼠标的基本操作　　该软件需要一个带滚轮的鼠标进行操作，通过滚轮可以实现对元件、视图的大小进行缩放并在不同层级的元件中进行切换，基本操作方法如**表 4-1** 所示。

表 4-1　鼠标的操作

左键	功能	右键	功能	中键滚轮	功能
工作区单击并按下拖动	移动整个视图	工作区单击	显示工作区相关的快捷菜单	元件上单击	显示元件信息
元件上单击	选择（移动元件）	元件上按单击	显示元件相关的快捷菜单	元件开口处单击	新开一个路径并添加新元件
空白处双击	新建元件	元件开口处单击	在同一路径上继续添加新元件	前后滚动	缩放视图，进入或退出不同层级
元件开口处单击并拖拽	给不同元件进行连线				

（2）常用的快捷键　　见**表 4-2**。

表 4-2　常用快捷键

按键	功能	按键	功能
空格键	播放 / 暂停	A	进入元件编辑模式
Tab	添加元件	S	连线方式切换
Shift+X	加载 tox 元件	X	数据箭头显示 / 隐藏
P	参数面板显示 / 隐藏	H	居中查看全部元件
U	跳出（上级）编辑区	Shift+H	居中查看所选元件
Enter	进入（下级）编辑区	W	线框显示物体（需打开 SOP 元件右下角 + 号）

4.2.2 元件的概念和分类

Touchdesigner 中的基本元件类型分为 6 种类型，分别是 COMP(Component Operator)、TOP（Texture Operator)、CHOP(Channel Operator)、SOP(Surface Operator)、

MAT(Material Operator) 和 DAT(Data Operator)。另外一类自定义元件 Custom，如果没有自定义就是空的。每一类元件分别由不同的颜色进行区分（**图 4-8**）。

COMP	TOP	CHOP	SOP	MAT	DAT	Custom
Add	Fit		Multiply	PreFilter Map		Substance Select
Analyze	Flip		Ncam	Projection		Subtract
Anti Alias	Function		NDI In	Ramp		Switch
Blob Track	GLSL		NDI Out	RealSense		Syphon Spout In
Blur	GLSL Multi		Noise	Rectangle		Syphon Spout Out
Cache	HSV Adjust		Normal Map	Remap		Text

图 4-8 所有元件列表

（1）TOP(Texture Operator)　TOP(Texture Operator) 是一类关于输入、输出平面图片或影像的元件，TOP 元件是基于像素（Pixel）的对象，这意味着可以通过 GPU 进行计算，在图像处理和视频解析上具有超强的效率和灵活性。

TOP 元件的基本作用如下。常用元件如**表 4-3** 所示。

❶ 基本形态绘制：如 Circle、Rectangle 等，可以利用这些基本形生成非常复杂的抽象动态视觉效果。

❷ 商用特效元件：如 Nvidia Flow TOP，可通过简单参数调出复杂的火焰特效（需要商业授权才可用）。

❸ 后期效果调整：类似 PS 的滤镜，如 Level TOP、RGB Key TOP 等，让后期处理变得简单而清晰。

❹ 视频输入输出：如 Movie File In/Out TOP，支持几乎市面上所有格式的视频导入与网络视频流处理。Video Device In TOP 可自动通过摄像头等硬件采集影像内容。

❺ 外界设备：可以接入 Kinect、Realsense Top、ZED Top 设备实时采集多种影像内容。

❻ 其他：同第三方软件的通信协议进行整合，如 Syphon Spout In/Out TOP，支持所有主流软件的图像同步通信，Notch TOP 的出现让视觉软件 Notch VFX 与 Touchdesigner 整合成为强大的视觉交互系统。

表 4-3　常用的 TOP 元件

Add	叠加	Constant	常量	Fit	自适应
Analyze	分析	Crop	裁剪	Flip	翻转
Anti Alias	抗锯齿	Cross	颜色调整	HSV Adjust	颜色调整
Blur	模糊	Displace	置换	Kinect	体感传感器
CHOP To Top	元件属性转换	Edge	查找边沿	Movie File In	文件导入
Composite	整合	Feedbak	反馈循环	Transform	变换

（2）CHOP(Channel Operator) CHOP(Channel Operator)是数据通道元件类型，Touchdesigner 作为一款以交互和实时数据处理为核心的软件，本质上所有的输入和处理都可归结为对于数据的处理，在 CHOP 元件中每一条数据变量都是一个通道。

CHOP 元件类型的常用元件如**表 4-4** 所示，主要完成数据生成、采集（声卡数据）、读取传感器和硬件设备发送的信息等（如激光雷达、Kinect、Leapmotion 等）。

表 4-4　常用的 CHOP 元件

Analyze	分析数据	Kinect	体感传感器
Attribute	属性分析	Lag	滞后处理
Audio Device In	声音输入	Limit	限定数据
Audio Device Out	声音输出	Logic	逻辑
Audio Filter	声音过滤	Math	数据匹配
Delay	延迟处理	Merge	数据合并
Filter	平滑数据	Mouse In	鼠标输入
Noise	产生噪声数据	Mouse Out	鼠标输出

（3）SOP(Surface Operator) SOP 是 3D 模型制作、变换相关的一系列元件，具有 3D 模型生成与编辑功能。SOP 元件的编辑和计算是基于模型上的点（Point），也就是三维空间中的矢量数据，SOP 类型元件的计算都是在 CPU 上进行的，常用的 SOP 元件如**表 4-5** 所示。

❶ 三维模型生成编辑：如 Sphere、Box、Torus 等，还可以对法线、曲面、线段等各种参数进行编辑调整。

❷ 动态形状生成：如通过运用 Noise SOP、Copy SOP、Creep SOP 等元件可以创造出丰富的模型变化和动态效果；Metabal SOP 与 Spring SOP 的使用更可以通过场域变化创造出流体和绸带的效果。

❸ 特殊对象制作：如利用 Particle SOP 制作粒子系统，结合一些外置设备去控制粒子并制作实时交互作品。

表 4-5　常用的 SOP 元件

Sphere	球体	Rectangle	方形
Circle	圆环	Line	线条

续表

Noise	噪声	File In	文件输入
Merge	合并	Out	输出
Tube	圆管	Align	对齐
Twist	扭曲	Extrude	挤压

（4）MAT(Material Operator)　　MAT（Material Operator）是材质元件，为三维物体提供不同属性的材质，还可以将影片或者动态视频作为贴图添加在不同物体上，这样就可以做出动态贴图效果。常用的 MAT 元件见**表 4-6**。

表 4-6　常用的 MAT 元件

Constant	不受环境光影响、不分明暗面的材质
Phong	有高光等更多属性的光滑材质
Wireframe	线框材质
PBR	基于物理的渲染材质，有更加丰富的视觉效果
Point Sprite	针对粒子系统的有专门材质
GLSL	通过编程来实现的材质

（5）DAT(Data Operator)　　DAT（Data Operator）可以处理不同类型的数据，所有的数据在 DAT 元件中均以表格形式存在。DAT 可以当作一个信息中转站，对所有与字符、字符串有关的数据进行处理与收发。在 Text DAT 元件中可以执行任何 Python3 的代码，Touchdesigner 中的编程命令（Python 指令）都是在 DAT 元件中运行的，常用的 DAT 元件见**表 4-7**。

表 4-7　常用的 DAT 元件

Art-Net	接收来自 Art-Net 的信号	File In	引入纯文本
CHOP Execute	执行（常结合逻辑判断元件使用）	Convert	转换数据类型（如表格与文本）
Serial	接收来自传感器的数据	Select	选择需要的数据

（6）COMP(Component Operator)　　COMP 可以理解为是其他元件的"容器"，"容器"不仅具有将不同功能的元件进行整理归类的功能，也是进行窗口显示和渲染的必要条件。在这类元件中又有 4 个小类，分别是 3DObjects、Panels、Other 和 Dynamics（动态）COMP。常用的 COMP 元件如**表 4-8** 所示。

表 4-8 常用的 COMP 元件

Light	灯光	Container	容器（工程文件的总容器）
Camera	相机	Button	按钮
Geometry	物体容器	Animation	动画元件
Base	基本容器	Window	屏幕输出

4.2.3 元件的属性

元件是 Touchdesigner 可视化编程平台的基本功能单位，深度了解并掌握各类元件的详细功能是进行交互艺术项目开发的基础，更多元件功能详解请扫描本书二维码查阅。

4.2.3.1 元件的属性认识

（1）元件功能区（图 4-9）

图 4-9 元件功能区

❶ 关闭/打开显示区：关闭时只显示元件名称，可减少 CPU 的计算量。

❷ 克隆免疫：如果是克隆组件，打开后成为独立元件，不受克隆模式影响（类似 3D 软件中的实例化）。

❸ 跳过/连通元件功能：跳过当前的元件功能，让本元件无效。

❹ 锁定：将调好的结果进行锁定防止修改。

注：如果是 TOP 或 SOP 元件引入了外部对象，通过锁定相当于将其嵌入，但不能进行再次编辑或解锁，只能保持原锁定状态。

（2）元件其他属性（图 4-10）

图 4-10 元件其他属性

❶ 背景显示：所有数据状态都会显示在这个区域。

❷ 元件名字：可以自定义当前元件的名字。

❸ 绿色圆点亮：表示当前元件被其他元件引用（只有当引用方式为 export 时绿色会亮）。

❹ 蓝色圆点亮：表示显示区 1 的内容正在编辑区中显示。

❺ 点击"+"号：变为编辑状态，这时可将元件拖动到其他参数中进行引用。

注："+"号打开后可用鼠标在元件窗口里调节各种视角并移动元件内的内容，如果要恢复为初始状态直接按 H 键。

（3）SOP 元件的属性（图 4-11）

图 4-11　SOP 元件的属性

❶ Compare（比较）：增加一个修改元件（比如 Noise）后，打开这个可以看到本元件在修改前的状态（以网格形式显示）。

❷ Template（模板）：打开后可以在渲染套件中的 Light 与 Camera 窗口中以线框形式显示该元件对象。

❸ Render（渲染）：打开后会在最终渲染窗口中出现（即使不在渲染五件套内也会被渲染出来）。

❹ Display（显示）：打开后会在五件套中的 Light 和 Camera 窗口中显示出来。

4.2.3.2　元件的参数表达

参数表达方式如图 4-12 所示。

图 4-12　参数表达方式

❶ Constant Mode 常量模式（灰色）：可输入固定的数值等。

❷ Expression Mode 表达式模式（蓝色）：可通过 Python 或 Tscript 语言设置变量。

❸ Export Mode 导出模式（绿色）：直接引用 CHOP 的通道。

❹ Bind Mode 绑定模式（紫色）：通常用于父子层级间，当其中任意一个发生变化，另一个都会随之改变（双向都可以）。

4.2.3.3　元件之间的转化

在不同的元件类型中转换的方法：在一个元件后的输出口右键，找到要转成元件的类型，然后选择 xx to 元件，代表将其他类型的元件转成此类元件。几种转化元件的含义见表 4-9。

表 4-9　转换元件的基本含义

CHOP to TOP	将 CHOP 中的通道或数值转为 TOP 图像。所有 CHOP 中的数会转化为图像中的 R(红)、G(绿)、B(蓝)、A(透明度)四个通道并在 TOP 中显示。如 CHOP 是多通道组成的，那生成的是一张含有多个像素的图像
DAT to CHOP	将数据表格转化为通道的形式进行输出
SOP to CHOP	将所有空间三维的点 x，y，z 以及法线坐标转化为数组形式
DAT to SOP	将数据表格中的顶点坐标转换为三维空间的模型
CHOP to SOP	将不同数组转换为三维空间中的坐标点，并结合参照模型生成新的模型形态

4.2.3.4 元件的连接

方法：在前一个元件的输出口上点击左键拖动至另一输入口上（**图4-13**），注意以下问题。

图4-13 元件之间的连接方法

❶ 只有同种颜色的元件可以连接。

❷ 左边输入，右边输出，从输入连接到输出。

❸ 不要在元件之间形成环路，会造成出错。

❹ 如果左上角出现黄色叹号和红色叉号，黄色代表警告，能处理但是与预期不同；红色叉号代表出错，在符号上单击可以查看具体信息。

4.2.4 元件的层级

层级关系主要指元件之间的嵌套关系。最外层是里面一层的父级，反之为子级。如 Container COMP 中放置了其他元件，Container 就是内部元件的父级。层级关系涉及的问题是引用路径，分为绝对和相对路径。

（1）绝对路径　　绝对路径就是需要列出元件所有层级关系，优点是只要被选取对象的绝对位置不发生变化，那么这一路径在任何一层都是有效的，缺点是比较麻烦。获取元件绝对路径的方法是：在元件上点击中间，第一行就是元件的绝对路径。

（2）相对路径　　相对路径是从当前所在的层级开始，通过上一级和下一级表示，标明元件的相对层级关系。优点是书写方便，特点是只要选取和被选取元件的相对位置不发生变化，路径始终有效。

表达方法是：

./background(background 是子集)；

..//background(background 是父集)。

4.2.5 元件之间的引用

（1）同级引用　　同一级状态下的元件引用：将一个元件的数据集用作另一个元件的某

个参数。

方法：点开元件右下方的"+"使之进入到编辑状态，拖动这个元件放到目标元件的指定参数上即可（**图 4-14**）。

图 4-14　同级元件的引用方法

（2）异级引用　　在不同级别状态下的数据引用（**图 4-15**）。

❶ 将画面进行分屏，引用元件和被引元件同时出现在平面上各占半屏。

❷ 点击被引元件右下角"+"，拖动到相应元件的参数上。

❸ 松开鼠标并选择引用模式。

图 4-15　不同层级之间的引用方法

❹ Export CHOP：将元件数据实时调用给对象，表达式不可以修改。

❺ CHOP Reference：以表达式方式引用并可以修改，一般常用这个。（当被引用的元件名称变更时会报错，需重新引用）。

❻ Current CHOP Value：将瞬间数据以数值形式给对象，固定的数值，一般不用。

4.2.6　实时视觉特效（案例 4-1~ 案例 4-3）

在影像创作过程中，为了增强画面的效果和视觉张力，很多 3D 和视频后期软件都可以对

其进行特效处理来辅助增强效果，达到提升画面表现力的目的。Touchdesigner 作为实时渲染软件同样具有强大的视觉特效处理能力，常见的如查找图像边沿、去色及拖尾效果等。有些效果可以通过独立的元件完成，而有些则需要用不同的元件进行组合设计。

（1）案例 4-1：实时去除颜色　　类似 Photoshop 里面的去色滤镜，在已有的图片上直接加入去色元件就可以实现去色功能（图 4-16）。

图 4-16　去色处理

图 4-17　单色控制参数

去色方法：

❶ 在默认案例文件中最后一个元件 Out 之后增加一个新的元件 Monochrome（单色），参数见图 4-17。

❷ Monochrome 参数，数字越大颜色越少。下面的二级参数 RGB 和 Alpha（透明通道）的值可以精细控制颜色效果（图 4-17）。

注：类似的元件还有很多，可以在元件索引中查找。

（2）案例 4-2：查找边沿（图 4-18）　　方法与参数：在默认的案例文件中最后一个元件 out 之后增加一个新的元件 Edge（边沿），参数见图 4-19。

图 4-18　查找边沿

图 4-19 Edge 元件的参数窗口

❶ Select（选择）：可以选择 Luminance（亮度）、RGB 等多个参数单独调整。
❷ Black Level（黑色色阶）：清晰程度。
❸ Strength（强度）：线条的深浅。
❹ Sample Step（采样步骤）：线条的粗细。
❺ Edge Color（边沿颜色）：定义边沿的颜色。
❻ Alpha（透明通道）：可以在透明和黑色之间切换。
❼ Comp Over Input（重合输入对象）：与原图叠加。

（3）案例 4-3：拖尾效果　　拖尾效果的原理为循环反馈，即将一个图形改变状态后不断地循环，利用视觉停留的原理形成一种特殊效果，整个形成过程见**图 4-20**。元件组合架构：添加 Moivefile inTOP 元件，继续添加 >transform1>feedback 1>blur1>level1>comp1。将 transform1 与 comp1 连接，在 Feedback 中将 Target TOP 选择为 comp1；也可直接拖动 Compsite 元件放在这个参数上完成引用。

图 4-20　Feedback 的框架结构

图 4-21　选择文件

图 4-22　改变图形旋转

制作步骤与流程如下。
在上面架构完成后，对元件进行如下设置：
❶　在元件中点击 file 后面的"+"号，选择图片（**图 4-21**）。

❷　transform1（变形）改变图片的状态（**图 4-22**）。
❸　在 Rotate 参数中输入 absTime.frame，让图片旋转起来（**图 4-22**）。

图 4-23　改变图形的状态

❹ Feedback TOP（反馈）元件见**图 4-23**。

图 4-24　调节滤镜大小

❺ Blur TOP（模糊）元件见**图 4-24**。

图 4-25　调节透明度

❻ Level TOP（色阶）元件，降低不透明度（**图 4-25**）。

图 4-26　整合设置

❼ Compsite TOP（组合）元件（**图 4-26**）。

将 Compsition 元件的参数 Operation（操作）改为 Add（叠加模式），最终拖尾效果形成。

注：整个过程在 Feedback 和 Compsite 元件之间形成一个循环，每循环一次图像发生的变化不断叠加，因为循环速度比较快，类似动画形成的过程，因此会形成一个拖尾效果，这种效果在大量作品使用。

4.2.7　三维渲染五件套

以 geo comp 为中心的渲染 5 件套分别为 Geo（几何体）、Light（灯光）、Camera（相机）、MAT（材质）、Render（渲染），关系如**图 4-27** 所示。

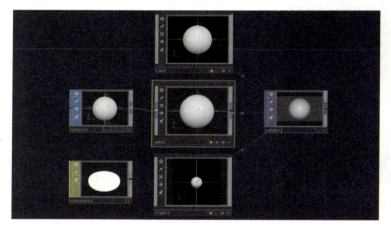

图 4-27　渲染五件套的基本结构

4.2.7.1 Camera COMP（相机）

相机的用法与其他 3D 软件相同，主要用来观测最终输出图面的构图与效果。

进入相机视图的方法：分屏显示 > 在右侧窗口中的下拉框中选择 Geometry Viewer 进入相机视窗，在这个视窗中可以详细观察相机的位置和状态并进行精确控制。另外在下拉菜单中可以选择各种不同的视图进行显示，以便观察最终的输出效果，比如相机视图、顶视图等（**图 4-28**）。

相机参数控制板有如下几个标签（**图 4-29**）：

❶ Xform：对相机位置、旋转、缩放及朝向等一系列参数进行控制，用这个标签可以自由控制相机的状态，以便能够选择到合适的输出构图。

❷ Pre-XForm：在 XForm 之前对相机进行一系列预处理的操作，可实现更复杂和精确的控制（一般不用）。

❸ View：相机的视图选择，一般有四种方式。

❹ Settings：相机的配置选项和参数，主要用来控制相机的背景颜色，是否有雾气等。

❺ Render：渲染效果的各种优化程度（不常用）。

❻ Extensions：扩展设置，可用 Python 等编程语言进行功能扩展（不常用）。

❼ Common：公共参数标签，设置组件的节点查看器和克隆关系，如各类常用的快捷键（不常用）。

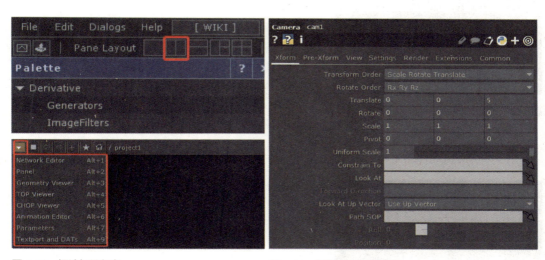

图 4-28　框选标记红色　　　　　　　图 4-29　相机控制面板参数

（**1**）Xform 标签（**图 4-29**）

❶ Transform Order（设定变换顺序）：只有当一个对象的位移、旋转和缩放发生冲突的时候，此顺序才有作用（一般不用）。

❷ Rotate Order（旋转顺序）：只有当一个对象的旋转发生冲突的时候，此顺序才有作用（一般不用）。

❸ Translate（变换）：沿着 x,y,z 轴移动位置。

❹ Rotate（旋转）：沿着 x,y,z 轴旋转相机。

❺ Scale（缩放）：沿着 x,y,z 轴缩放，影响视图的输出效果。

❻ Pivot（中心点）：中心点位置。

❼ Uniform Scale（等比例缩放）：沿 x，y，z 三个轴等比例缩放相机（不会改变视图效果）。

❽ Constrain To（约束到）：让相机附属到某个指定元件上，跟随指定元件运动（通常只能是 Comp 元件）。

❾ Look At（朝向）：让相机在移动过程中始终面对指定的元件（通常只能是 Comp 元件）。

❿ Forward Direction（向前的方向）：定义相机面向的方向，可定义不同的轴（只有设置了 Look At 后才可选择几个轴向）。

⓫ Look At Up Vector：向上的矢量（有旋转和输入数字等方式）

⓬ Path SOP（相机的路径）：输入 SOP 元件名字，能为相机指定运动的路径，路径必须是矢量的线条。

（2）View 标签（**图 4-30**）

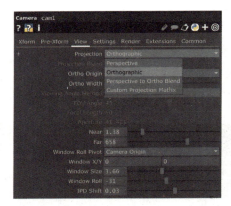

图 4-30　相机的 **View** 标签

❶ Projection（视窗显示方式）：有透视、正交自定义等。

❷ Ortho Origin（正交对齐方式）：可以选择几种方式。

❸ Viewing Angle Method（观看角度的方式）：有水平和垂直等，下面的二级参数均为每种对齐方式下的可调参数。

❹ FOV Angle：（视野角度）：用来改变视野范围。

❺ Focal Length（焦距长度）：相当于相机镜头的长度。

❻ Aperture（孔径）：可以用来改变视野大小。

❼ Near（近处）：配合使用用来改变视野大小。

❽ Far（远处）：配合使用用来改变视野大小。

❾ Window Roll Pivot：视窗旋转基点，下面二级参数详细控制相机如何旋转。

（3）Settings 标签（**图 4-31**）

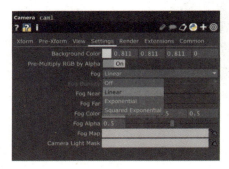

图 4-31　相机的设置标签

❶ Background Color（背景色）：以点选和输入选择背景色。

❷ Fog（设置雾气）：三种产生雾气的不同算法。

❸ Fog Density（雾的强度）：定义雾的强度。

❹ Fog Near（近雾）：设置雾的最近处。

❺ Fog Far（远雾）：设置雾的最远处。

❻ Fog Color（雾色）：设置雾的颜色。

❼ Fog Alpha（雾的透明度）：设置雾的透明度。

❽ Fog Map（雾的贴图）：（不常用）。

❾ Camera Light Mask（遮光罩）：相当于照相机遮光罩（不常用）。

4.2.7.2 Light COMP（灯光）

主要用来调整灯光的位置、朝向、颜色、强度等参数，为场景渲染提供光源。Xform 标签的功能和具体参数与 Camera 基本相同。

（1）Light 标签（图 4-32）

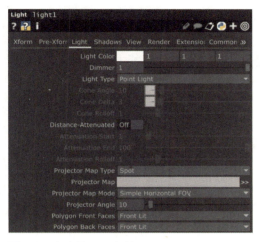

图 4-32　灯光的 light 标签

❶ Light Color（灯光颜色）：可以自定义输入 R，G，B 值，或者点选选择灯光颜色。

❷ Dimmer（调光器）：不影响色调的情况下改变光照强度。

❸ Light Type（灯光类型）：可以选择任意三种灯光类型。

❹ Point Light（点光源）：所有方向均等发散的光。

❺ Cone Light（锥形光）：光线呈锥形发散，类似聚光灯。

❻ Distant Light（远光）：从远方发射出的平行光类似太阳。

❼ Distance-Attenuated（衰减距离）：控制光线衰减的状态。

（2）Shadows 标签（图 4-33）

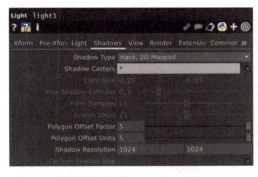

❶ Shadow Type（阴影类型）：有 Hard, 2D Mapped（2D 硬）；soft, 2D Mapped（2D 软）以及 Custom 三种类型。

❷ Shadow Casters（阴影物体）：指定哪些物体产生阴影，* 号代表所有物体。

❸ Light Size（灯光尺寸）：使用柔和阴影时用来控制灯光的大小，两个值差距越大阴影越柔和（一般最小值为 0.05 左右）。

图 4-33　灯光的阴影标签

❹ Max Shadow Softness（软阴影的最大程度）：当使用软性阴影时，对软阴影进行微调。

❺ Filter Samples（过滤采样）：用软性阴影时阴影的采样率。

❻ Search Steps（搜索步数）：使用软性阴影时控制遮挡部分的步数，可以轻微影响阴影的质量。

❼ Polygon Offset Factor（多边形偏移因子）：多边形物体的偏移因子，数值越小越容易产生阴影。

❽ Polygon Offset Units（多边形偏移单位）：多边形物体本身形态的偏移量，数值越小越细腻，越容易产生阴影。

❾ Shadow Resolution（阴影的解析度）：阴影的分辨率，决定着阴影的最终质量。

4.2.7.3 MAT COMP（材质）

Constant 标签如图 4-34 所示。

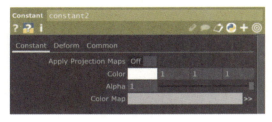

❶ Color（颜色）：调整材质的 R，G，B 颜色或点选颜色。

❷ Alpha（阿尔法通道）：控制材质的不透明度。

❸ Color Map（颜色贴图）：使用 TOP 元件的图像作为材质的色彩贴图。

图 4-34 材质的常量标签

4.2.7.4 Geometry COMP（容器）

Geometry 可以理解为一个放置各种元件的容器，很重要的功能是完成实例化对象（Instance）。实例化就是将一个对象批量复制到母体对象节点上。母体主要为实例化对象提供一个骨架。依靠实例化可以创作出非常复杂、具有动感并具有颜色变化的复杂对象。

Instance 标签如图 4-35 所示。

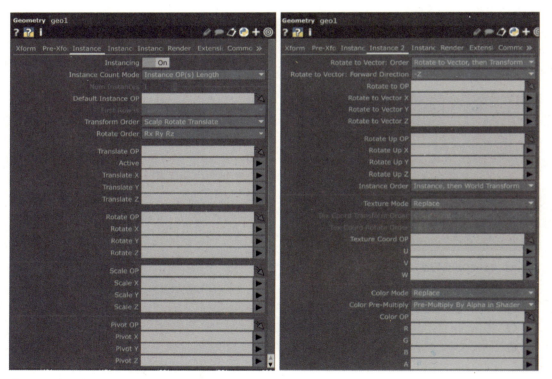

图 4-35 容器的 Instance 标签

Instancing（实例化）：打开 Geometry 组件的实例化功能。

注：其中 Instance 有三个标签，分别为 instance/instance2/instance3，根据前面的参数可以判断它可以实现哪些内容的引用（比如位置、旋转、大小、颜色）。

Instance Count Mode（实例计算模式）：用来控制实例化对象产生的方式，下拉菜单有手动方式（Manual）和按总数量直接生成 [Instance OP(s) Length] 两种。

❶ Manual（手动方式）可以控制实例化对象的数量，比如有 1000 个节点，可以在 0~1000 个节点中任意定义，但不能超过母体节点的数量。

❷ 按总量生成的方式 [Instance OP(s) Length] 就是按照母体的节点总数直接生成，母体有多少个节点直接一次性全部生成完。当然手动方式也可以用 Ifo（CHOP）元件生成一个数值，然后用 Math 映射成一个范围，将其直接赋给 Manual，就可实现自动的数值增长，当然这个数值范围不能超过母体节点的总数量。

Default Instance OP（默认实例参考选项）：指定某个元件作为实例化的对象，直接把需要引用的元件拖动到这个参数上就可以（这个被实例化的对象可以是 DAT,SOP 或 CHOP）。

注：Instance2 标签主要用来定义实例化对象的颜色、纹理等。

4.2.7.5　Render TOP（渲染）

此元件较为常用的标签为 Render/Common。

❶ Render 标签设置了哪些相机、物体、灯光需要渲染，渲染质量的抗锯齿情况。

❷ Common 标签主要用于控制渲染图像的最终分辨率大小、画面比例设置等（一般添加好元件会自动设置，基本参数无需调整，画面比例大小根据需要定义）。

（1）Render 标签（图 4-36）

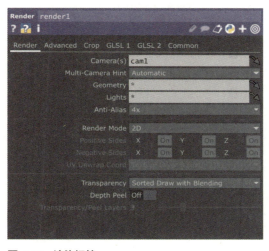

图 4-36　渲染标签

❶ Cameras（摄像机）：指定渲染场景使用的相机名称，可以直接将场景中的相机拖拽到此（*号代表渲染所有相机）。

❷ Multi-Camera Hint（多相机提示）：使用多相机渲染的一种方法（一般不用）。

❸ Geometry（几何形状）：用于指定渲染的几何元件，输入对应元件的名字或直接拖拽到此处（*号代表渲染所有对象）。

❹ Lights（灯光）：指定渲染的灯光元件，直接输入名字或将灯光元件拖拽到此处（*号代表所有灯光）。

❺ Anti-Alias（反锯齿）：消除锯齿使图像变得平滑，数字越大越平滑，但计算量也会更多，根据硬件条件选择。

❻ Render Mode（渲染模式）：2D、Cube Map、鱼眼等，一般常用 2D。二级菜单均对应相应模式进行调整。

❼ Transparency：此处的透明控制是对渲染结果处理而言，不是对象的透明设置，下面的各种设置均为形成最终渲染效果而进行的一系列算法（一般不常用，直接选择 Depth Peel 为 off 状态即可）。

使用全局分辨率的方法：在"编辑"菜单 > 首选项 > "TOPs"中找到全局分辨率倍增数（Global Resolution Multiplier），可以将其设置为多种倍增数如 1/2，1/4，1×，2× 等，然后在此处勾选为 On，这就是此时电脑的工作状态。

（2）Common 标签（图 4-37）

图 4-37　渲染的通用标签

❶ Resolution（分辨率）：设定最终输出影像的大小。

❷ Use Global Res Multiplier（全局分辨率倍增）：可以快速在不同电脑上改变工程文件的分辨率，以便适应不同电脑的算力，如在高性能台式机和办公笔记本电脑上编辑同一个文件，最好更改其分辨率以便更流畅地工作（方法见左侧）。

❸ Output Aspect（输出比例）：共三种类型，Use input（使用前面元件的比例）、Resolution（绝对值）以及 Custom（自定义）。

❹ Fill Viewer（填充视口）：有多种填充方式可选（算法），会影响流畅度。

❺ Pixel Format（像素格式）：位数越大效果越丰富，但计算量也越大，速度越慢，需要更好的硬件支持。

4.2.8　影像输出设置

（1）内容导出设置　将文件的最终内容保存成视频图片格式存在本地，需要用到 Movie File Out（TOP）元件，相当于对完成的图像进行录屏或截屏操作。

各类参数如**图 4-38** 所示。

图 4-38　视频输出元件的标签

❶ 在 Container（容器）元件后插入 Movie File Out TOP 元件。

❷ Type（文件类型）：设置视频或图片类型，并选择下面的编码格式，通常为 JPG，mp4，H.264，GIF 等格式。

❸ File（文件）：定义存放文件的路径与名称。

❹ Movie FPS（帧率）：定义视频的帧率，一般在 30～60 帧左右即可（导出图片不用选择）。

❺ Audio CHOP（声音文件）：如果有声音输入，可以指定音频文件的路径，直接将音频拖入 Audio CHOP，通过改变上传速率从而提高音质。

❻ Record（录制）：点击 Record（on）后视频开始录制，关闭时停止录制（可以选自录制的时间长短）。

注：输出的文件尺寸大小取决于 Container 和内部渲染元件所定义的尺寸，这两个尺寸需要相同。

（2）影像全屏输出　　全屏输出设置：工程文件的层级逻辑是将所有元件最后全部放入容器（Container）元件中，最后连上 Windows 元件，以便能够更容易控制播放状态，具体步骤如下。

图 4-39　背景对象的设置

图 4-40　输出视频的分辨率

❶ 保证 Container 内的最后一个元件是 Out（TOP）元件，能够输出内容。

❷ 在 Container 元件中将 Look 标签中的 Background Top 中输入 ./out（具体为 Container 容器里面最后一个输出元件的名称），此处就是指 Container 的背景对象是什么（图 4-39）。

❸ 设定 Container 的输出分辨率尺寸，需要同 out TOP 元件设定的尺寸相同，此时 Container 元件窗口会显示正确的画面内容（图 4-40）。

❹ 增加 Windows（COMP）元件，将 Container 元件拖拽到 Windows 内即可。

图 4-41　去除边框的全屏设置

Window COMP 是 Touchdesigner 的视窗元件，是工程文件中最后的输出窗口。主要作用是将最后文件以独立窗口的方式进行观看。默认的 Window COMP 是有边框的，去掉边框方法如下（图 4-41）。

❶ 将 Window 菜单页面中的 Opening Size 模式改为 Fill。

❷ 将 Borders（边框）改为 Off。

❸ 按下 F1 进行全屏观看（或者点击最下方的 Open as Perform Windows）。

❹ 打开 Always on Top（总在最上层）。

❺ 按 Esc 键退出全屏。

4.2.9 全屏自动播放设置

设置开机后自动播放功能，便于后期使用。

（1）设置 Touchdesigner 自动播放

❶ 打开想要开机自启的 Touchdesigner 文件。

❷ 点击 Dialogs 菜单中的 Window Placement（窗口布局），如图 4-42。

❸ 点选 Start in Perform Mode，方框中为 × 即为选中模式，点击 "Close"，保存文件，如图 4-43。

图 4-42　窗口布局设置　　　　　　　　图 4-43　设为开始运行模式

（2）设置播放画面　　在 Window 元件的参数面板中关闭 Borders；Opening Size 设为 Fill（图 4-44）。（注意：项目画面尺寸和屏幕尺寸比例要统一。）点击 Set as Perform Window 的 Set 键，这样开机将默认播放这个窗口（图 4-45）。

图 4-44　设为全屏填充模式　　　　　　图 4-45　设为执行窗口

（3）开机自启设置

❶ 打开自启动文件夹：按住组合键 Win+R，输入 shell: startup，点击 "确定" 打开 "启动" 文件夹（图 4-46）。

图 4-46　打开 "启动" 文件夹

❷ 右击已经做好的工程文件并创建快捷方式，将其拖入"启动"文件就可以了。

4.2.10 常见问题与操作技巧

（1）如何管理程序元件　　在程序中利用注释元件把完成特定功能的元件集中放置到一起，便于查看和理解整个程序，移动该区域会同步移动所有元件，方便整个程序的管理。具体做法如下：双击进入 COMP 分类，添加 Annotate 元件（此插件只在 2022.29850 以后的版本中，如图 4-47），图 4-48 为 Annotate 的字体显示效果，修改参数可以得到不同的外观效果（图 4-49）。

图 4-47　Annotate 元件的使用

图 4-48　Annotate 的字体显示效果

Text 标签：
❶ Title Text：标题内容，写入标题内容。
❷ Title Height：标题字体大小。
❸ Title Align：标题字体对齐。
❹ Body Text：注释框内的文本。
❺ Body Font Size：注释框内的文本字体大小。
❻ Limit Body Text Width：注释框内的文本宽度限制。

Setting 标签：
❶ Mode：显示模式有三种（逐渐变得简洁）。
❷ Back Color：本注释框的颜色。
❸ Back Color Alpha：注释框背景颜色的透明度（字还在）。
❹ Annotate Opacity：所有注释框的透明度。

图 4-49　Annotate 的显示模式设置

（2）如何检查错误问题　　如某些元件修改后出现意想不到的错误不知道该如何排查，最简单的办法是重置这个元件的所有参数。

方法 1：直接在这个元件右键点击 Reset All Parameters（重置所有参数）。

方法 2：勾选参数面板右上角的图标只显示修改过的参数，然后在修改过的参数上右键点击 Reset Parameter（重置参数），如**图 4-50** 所示。

图 4-50　参数显示模式

数字生成与
交互艺术创作

5.1 交互艺术的创意与设计流程
5.2 生成艺术之"烟雨水墨"
5.3 手势交互之"淘气的粽子"
5.4 体感交互之"畅想雨季"

本章主要通过对 Touchdesigner 视觉特效与 Arduino 各类传感器获得的数据进行整合，将来自物理世界的传感信息与虚拟对象建立连接，形成人与物、人与人以及物与物的互动，创造给人带来新奇情感体验的交互装置艺术作品。

5.1 交互艺术的创意与设计流程

5.1.1 创意来源

优秀的作品需要巧妙的创意与构思，任何艺术作品的创作都源于对事物的看法和态度，交互艺术设计以其多媒介、多感官的综合利用，最大程度地激发参观者的反应，以行为和思想交互实现创作者与参观者之间的沟通。优秀的创意构思要求其思想"内核"要有深度，创作者要坚持以视觉效果服务作品内涵，而不是一味地追求绝对炫酷的视觉效果，交互艺术的创意构思一般源自以下几个方面：

（1）源于对社会现象的深刻洞察　　对社会发展趋势和人性特点的敏锐观察，可以激发富有深意的创意构思。社会上发生的现象或积极或消极，或多或少都会让人产生触动，以此作为创意点，通过艺术创作的手法，表达自己的态度。例如对互联网的一些负面现象，比如说网瘾过度、迷恋手机、追逐网红等，可以发出自己的声音，艺术创作就提供了一个很好的途径和方法。当艺术家从社会现象中获取创意灵感时，需要进行观察、思考与推理，形成自己的见解与立场。然后选择合适的艺术形式与手法，如装置艺术、行为艺术与概念艺术等，将这些观点表达与传达出来。这不仅需要技法上运用自如，更需要思想上有深度，以视觉效果服务于作品的思想内核。总之，社会现象是艺术创作的重要灵感源泉，艺术家需要关注时代变化，表达真挚的人性关切。应选择恰当的艺术形式，将独到的见解与思考诠释于作品之中，从而引发观众的思考，推动社会进步，实现艺术的社会责任与使命。这体现了艺术与社会、创作与思想之间的密切互动关系。

（2）源于对生活的体验　　随着年龄的增长，每个人都会在不同阶段产生对生活的不同感悟，如挫折、悲伤、快乐、幸福、无聊……针对生活体验进行艺术创作，也是与别人分享生活的一种方式。通过艺术和媒体的传播，很有可能会形成一定的文化现象，进而引导公众的情绪向积极方向发展。利用艺术创作来分享这些体验，不仅是一种自我表达的方式，也可以产生更广泛的社会影响。这种类型的作品既可以让其他人产生共鸣，分享类似的体验，减轻人的负面情绪；在传播的过程中，也可能会形成一定的文化现象或潮流，从而影响和引导公众的集体情绪。

（3）优秀的创意还源于对文化的理解　　我国有着悠久的历史文化，中华文化博大精深，有无数个闪光点可以引发我们对民族文化的情感认同。深度理解阐释中华文化，可以为我们的艺术创作带来源源不尽的资源，其前提是要对中华文化有足够深的理解，有发自内心的敬仰与认同。让文化成为我们创意的来源，需要广泛研读中华文化的理论和史料，理解其思想脉络和精髓，要以适当的方式去表达和转译，与观众产生共鸣。

（4）巧妙的创意还会来自一些具体的商业诉求　　当下交互装置艺术在商业上开始有大量应用，商业需求常常表现在引流（吸引人流）和品牌形象塑造两个方面。在商业区与旅游区，装置艺术常常作为引流的工具，也有将其作为旅游产品进行开发的现象，比如旅游景区中的灯光秀、水秀作品。大量品牌发布会现场也会经常看到交互类的新媒体作品。

5.1.2　创作流程

整个创作流程分为以下 5 个部分。

（1）脚本创意与材料准备　　创造完整的故事剧本，并对故事脚本进行分镜头处理。绘制出每个分镜头的具体构图，以便绘制某些角色的概念草图，同时根据作品的表现需要准备所需要的硬件材料。

（2）视觉内容设计制作　　详见本章综合创作实践案例。

（3）交互硬件接入　　一件交互装置作品必须有来自参观者的信息与之产生互动，参观者的行为举止能够让作品本身产生反馈，这就需要借助各种传感器来采集参观者的信息，常见的传感器有整合度较高的 Kinect, Leapmotion 或 Arduino 支持的其他各种开源平台的传感器。

（4）作品测试　　利用硬件交互的交互艺术作品需要借助硬件设备进行测试，主要验证是否根据前期的设想进行了反馈，并对反馈的敏感度和反馈时长、动态效果等做进一步调整。

（5）技术路线图绘制　　一件完整的作品除了最终效果的展示外，还需要将技术实现的路径及程序设计等全面呈现给观众，特别是硬件的整合设计与程序部分，需要详细介绍各类感应器的连接方式和程序执行逻辑。

5.2　生成艺术之"烟雨水墨"（案例 5-1）

5.2.1　概念创意与学习重点

（1）概念创意　　该作品的灵感来源于中国传统水墨画，水墨画以其独特的意境和笔墨表达方式，传递着深邃而抽象的情感。通过现代科技把传统水墨带入一个新的维度，为观众创

造一种身临其境的艺术体验。

作品利用计算机图形技术和随机算法，实现了水墨效果的动态生成。每一次呈现的水墨画面都是独一无二的，仿佛在每一刻都重新绘制着自己的艺术之旅。观众在水墨的流动与蔓延中感受水墨带来的神秘氛围。它不仅仅是一幅动态的艺术作品，还可以借助交互技术将其演变成一个交互装置，让观众通过交互手段，探索和影响水墨效果的变化。

（2）学习重点　　学习数字生成艺术的基本原理以及如何进行音画互动。重点学习Audioanalysis 插件、Filter CHOP、Blur TOP、Displace TOP 等元件的应用方法。

5.2.2　设计过程详解

程序设计总体上分为 5 个部分，分别为：

❶　球体模型初步处理。

❷　球体模型渲染。

❸　音画互动设置。

❹　烟雨水墨效果生成。

❺　后期效果处理。

程序总体设计如**图 5-1** 所示。

图 5-1　程序总体设计

（1）建立球体模型　　创建基本对象：在空白处新建 sphere1 SOP，继续添加 transform1>null SOP（**图 5-2**）。

图 5-2　球体的建立过程

- sphere1 SOP：建立一个球体，调整参数（**图 5-3**）。

　　Radius（半径）：x，y，z 轴均调整为 0.1（将球体调整到画面合适大小）。

图 5-3　调整球体半径

- transform1 SOP：让音乐影响其 Uniform Scale，目前无需调整。
- 添加一个 null SOP。

（2）球体模型渲染　　设置渲染：在 null SOP 后右键添加 geo1 COMP>cam1 COMP>constant1 MAT>render1 TOP（**图 5-4**）。

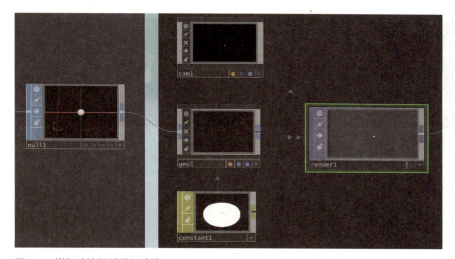

图 5-4　增加渲染组件进行渲染

- geo1 COMP：参数无需调整，将 constant1 MAT 拖拽给 Geo1 赋上材质即可。
- cam1 COMP：通过调整方便看到完整画面（**图 5-5**）。

图 5-5　调整相机位置

该对话框数据为鼠标随机调节。

相机调整方式：

❶ 旋转相机调整构图。点开 cam1 右下角的"+"号，在元件框内按 H，相机显示在整个画面内。通过鼠标按键和滚轮调整至最合适的位置（优点是比较方便，缺点是不够精确）。

❷ 进入 cam1 窗口，通过观察相机的三个方向上的坐标轴，分析相机和球体的相对关系，通过输入数值调整相机的位置（优点是比较精确）。

- render1 TOP：调整参数（图 5-6）。

Resolution（分辨率）：改为 1280×720（根据最终的输出需要调整分辨率）。

图 5-6　设置分辨率

（3）音画互动设置　　在空白处新建 audiofilein1 CHOP，后面添加插件 audioanalysis>select1 CHOP>filter1 CHOP>math1 CHOP>limit1 CHOP>null CHOP，在 audiofilein1 CHOP 后用鼠标中键添加 audiodevout1 CHOP（图 5-7）。

图 5-7　增加音频处理元件

- audiofilein1 CHOP：导入准备好的音频文件，无需调整。
- 在 Touchdesigner 的自带插件中找到 Tools>Audioanalysis，将它拖入到工作空间中与 audiofilein1 CHOP 连接。

Controls 标签：High Active（高音激活），开启 On 状态，打开音频的高音部分，目的是让球体的大小变化更加明显，体现音画互动的效果（图 5-8）。

注：这个插件的功能是快速选择音频文件的低音、中音和高音，并可通过多项二级参数进一步调整想要的数据，比如阈值（Threshold）、获取（Gain）、增强（Add）、平滑（Smooth）等。

图 5-8　激活高频

- select1 CHOP：选择出高音数据（**图 5-9**）。

Channel Names（通道名称）：选择 high。

图 5-9 选择声音的高频部分

- filter1 CHOP：通过滤波器，使音频的高音部分变化稍加柔和，具体操作见**图 5-10**。

Filter Width（滤波器宽度）：调整至 0.2（数值越小音频数据变化越稳定）。

图 5-10 调整滤波参数

- math1 CHOP：通过 Math 来放大数据，为了使得球体模型的缩放更加明显（这组数据最终将被应用于影响球体的缩放），具体操作见**图 5-11**。

Multiply（倍数）：数值调整为 7。

图 5-11 调整强度倍增数

- limit1 CHOP：将数据波动限制在一定范围，具体操作见**图 5-12**。

❶ Type（类型）：Clamp（夹住、固定在某个区间）。
❷ Minimum（最小值）：设置为 0.2（让球体在音乐最小的时候也有数据）。
❸ Maximum（最大值）：设置为 20（观察 Math 的数据，只要大于最大值即可，让最大数据能够被使用到）。

图 5-12 声波范围限定设置

- 添加一个 null CHOP，并将 null CHOP 数据引用给 transform1 SOP 的 Uniform Scale，操作如下。

将 null2（音频处理的最终数据）引用到球体统一缩放上。
方法：直接拖拽或者输入（**图 5-13**）的表达式。

图 5-13 参数引用

（4）烟雨水墨效果生成　通过 Feedback 与 Displace TOP 进行一种反馈循环，形

成烟雾效果，注意设置各个元件（图 5-14）。

❶ 在 render1 TOP 之后新建 blur1 TOP>comp1 TOP，在空白处新建 ramp1 TOP，comp1 TOP，并将 blur1 和 ramp1 接入 comp1。

❷ 在 comp1 TOP 后面添加 Feedback TOP，在空白处新建 noise1 TOP，displace1 TOP，将 noise1 TOP 接入 displace1 TOP 的下输入接口，feedback1 接入 displace1 的上输入口。

❸ 在 displace1 TOP 后新建 over1 TOP，将其连入到 over1 的下输入口，将 comp1 TOP 接入 over1 的上输入口。

❹ 再将 over1 TOP 拖动给 feedback1 TOP 形成一个完整的反馈结构（或者将 feedback1 的 Target TOP 选为 over1）。

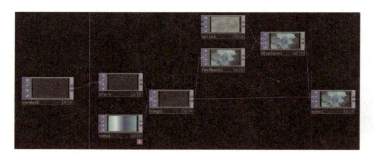

图 5-14 反馈效果的完整设定

● blur1 TOP：让球体变模糊，为接下来的烟雾效果做准备（图 5-15）。

图 5-15 模糊元件的参数设置

❶ Pre-shrink（预收缩）：数值调整为 5。
❷ Filter size（滤波器尺寸）：数值调整为 25。
Blur TOP 在此次案例中对最终的效果改变很大，可以尝试调整参数实现不同的效果。

● ramp1 TOP：配置一组喜欢的颜色，并让其运动起来（图 5-16）。

❶ 配色效果如图 5-16，选择几个颜色做渐变。
❷ 调整 Phase（相位）：输入代码 absTime.seconds*0.3（后面参数的大小用来改变颜色变化的快慢）。
❸ 分辨率调整为 1280×720。

图 5-16 渐变色的动态设置

- comp1 TOP：无需调整（把两个元件组合起来）。
- feedback1 TOP：无需调整（feedback1 的 Target TOP 选为 over1 形成反馈效果）。
- noise1 TOP：对数据进行调整，获得一定的模糊效果（**图 5-17**）。

❶ Harmonics（谐波）：数值调整为 4（波动大小）。
❷ Amplitude（波幅）：数值调整为 0.1（运动幅度大小）。
❸ Monochrome（单色）：关闭（显示彩色）。
❹ Translate（位置）：tz 轴输入 absTime.seconds*0.1（沿着 z 轴运动）。
❺ Resolution（分辨率）：1280×720。
Noise TOP 此次案例中对最终效果影响很大，可以尝试调整参数实现不同的效果。

图 5-17 噪波元件参数的设置

- displace1 TOP：注意置换的基本原理是用下面的颜色数据替换上面的颜色（**图 5-18**）。

Displace Weight（置换重量）：数值均调整为 0.007（可自行调整观察效果）。
Displace TOP 在此案例中对最终的效果改变很大，可以尝试调整参数实现不同的效果。

图 5-18 置换参数设置

- over1 TOP：将 displace1 TOP 与 comp1 TOP 连接进 over1 TOP（两者叠加），注意上下输入端的顺序（叠加效果受到顺序的影响，类似 Photoshop 中的图层关系）。

（**5**）后期效果处理　　在 over1 TOP 后面继续添加 level1 TOP>transform2 TOP>null3 TOP（根据自己所需效果任意调整），如**图 5-19**。

图 5-19 后期处理

- level1 TOP：调整亮度（**图 5-20**）。

图 5-20　色阶元件的调整

Brightness（亮度）：参数调整为 1.2。

● transform2 TOP：给画面添加白色背景，参数如**图 5-21**。

图 5-21　背景色调整

❶ Background Color（背景颜色）：四个参数分别代表了 RGBA，当数值均为 1 时呈现白色背景。

❷ Comp Over Background Color（背景颜色的合成）：开启 On。

一般给对象添加背景色均用 Transform TOP 元件。

● 添加一个 null TOP。

最终效果呈现如**图 5-22** 所示。

图 5-22　最终效果呈现

5.3　手势交互之"淘气的粽子"（案例 5-2）

5.3.1　概念创意与学习重点

（1）概念创意　　在中国传统节日端午节期间，人们会探讨粽子的吃法和相关文化。为了增加节日期间公众与粽子之间的互动话题，设计师决定将粽子进行拟人化处理，创造一个趣味十足的交互装置。粽子会随声音的变化产生形态上的变化，参观者也可以通过手势的运动实现人与粽子的趣味互动，人与粽子仿佛在玩捉迷藏的游戏。

（2）学习重点

❶ 掌握模型导入的方法。

❷ Leapmotion 的数据引入与处理。

❸ 两组画面的组合方法。

5.3.2 设计过程详解

本案例先从粽子的模型导入入手，通过一些简单的调整让其旋转并发生形变。接着制作文字环绕的效果，然后将 Leapmotion 引入并处理成我们需要的数据。引入音频，通过处理将其赋给粽子模型形成音画互动。最后对模型进行渲染，强化效果。

设计整体主要分为以下几个部分，逻辑框架见**图 5-23**。

❶ 粽子模型导入。

❷ 粽子模型渲染。

❸ 环绕文字制作。

❹ 音效处理。

❺ Leapmotion 的引入与处理。

❻ 交互设置。

❼ 后期效果处理。

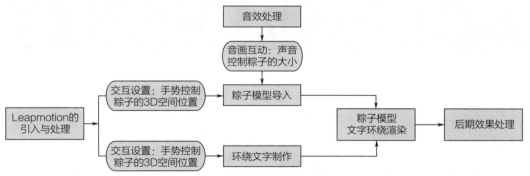

图 5-23　逻辑框架

5.3.2.1　硬件准备

Leapmotion 传感器是一种能够精确追踪手部运动的控制器，可以与 Windows 和 Mac OS X 等操作系统兼容，并且支持多种编程语言和开发工具，它可以将手势识别和控制功能带入虚拟空间中。使用 Leapmotion 传感器可以实现用手势自然直观地控制游戏、应用程序和其他软件。该传感器使用红外摄像头和红外线 LED 捕捉手部动作，将其转换为计算机可以理

解的数据指令集，用来做交互艺术方面的二次开发（**图 5-24**）。

图 5-24　Leapmotion 产品

5.3.2.2　粽子模型的导入

基础准备：首先在 3D 软件（如 SU，3Dmax，C4D 等）中制作粽子模型，存成 obj 格式（还支持 fbx 等）。

目的：导入粽子模型并进行处理后打包成 base1 COMP 和 base2 COMP。

创建和调整模型，主要元件集如下：空白处新建一个 filein1 SOP，后面右击继续添加 transform1 SOP>transform2 SOP>noise1 SOP>null1 SOP>out1 SOP（**图 5-25**）。

图 5-25　模型文件的导入过程

- filein1 SOP：导入模型（**图 5-26**）。

图 5-26　模型导入与设置

❶ 把文件直接拖入得到以 3D 文件命名的 SOP 元件。或点击 Geometry File（几何文件）中的"+"选择模型。

❷ Flip Primitive Faces（翻转原面）：一般默认关闭。

❸ Compute Normals if None Exist（如果不存在法线则重新计算法线）：一般默认打开。

❹ Refresh（刷新）：如果更换模型，点击 Pulse 即可。

obj 格式的模型导入 Touchdesigner 后会变成白模，如想导入带有材质贴图的模型，可选择 fbx 格式或通过 Substance TOP 进行材质贴图。

- transform1 SOP：让粽子模型的位置放到 Touchdesigner 的坐标原点，Touchdesigner 的坐标与 3D 建模软件的坐标一致，建模时最好将模型中心置于坐标原点。配套文件中的模型没有将其置于原点，可做如下调整（图 5-27、图 5-28）。

图 5-27　模型的位移设置

图 5-28　调整模型的位置

调整对象的位置：

❶ 肉眼观察法，在 transform1 视窗中点击"+"号进入，调整 translate 中 tx，ty，tz 的数值让模型回归原点，不同的模型参数不同，此处只作参考，具体以观察结果为准（这种适合对象在建模阶段没有在世界坐标原点上的情况）。

❷ 参数归 0 法，通过 transform1 中的 Post 标签页，将 Post Translate X，Y，Z 都改为 Origin（原始点），这样模型也会自动回到原点（只适合在 3D 建模软件中已经放置到世界坐标原点的对象）。

有些模型因为其 Pivot（中心点）不在模型正中心，利用第二种方法无法正确移到真正的中心点位置，因此在建模时最好保证模型的 Pivot（中心点）在模型的正中心位置。

- transform2 SOP：让模型进行匀速旋转。

图 5-29　设定模型的动态

在 rx，ry，rz 方向上引用代码，如图 5-29。

❶ Translate（位置）：ty 轴为 16（上移模型）。

❷ 分别在 transform2 的 Rotate 参数中，将 rx，ry，rz 输入代码 absTime.frame（图 5-29）。

在 Touchdesigner 中有两个用于物体位移、旋转与缩放的常用代码，分别是 absTime.seconds 和 absTime.frame，其本质就是为对象提供一个不断匀速变化的数值变量。

一般情况 absTime.seconds 多数用于位移与形变，absTime.frame 多数用于旋转（如果要改变速度可以直接在后面加入运算，如 absTime.frame*0.5 降低一半，absTime.frame*5 提高至 5 倍）。

❶ absTime.seconds 指工程文件从打开到现在经过的绝对时间，不受文件暂停的影响（以秒为单位逐渐累加）。

❷ absTime.frame 指工程文件从打开到现在经过的绝对帧数，不受文件暂停的影响（以帧数为单位逐渐累加）。

- noise1 SOP：目的让粽子产生随机的形状变化（最后用背景音乐的数据来影响形状变化），参数见图 5-30。

- null SOP（null 相当于前一个元件的替身，一般在完成后添加便于后续调整）。

图 5-30　模型的噪波设置

❶ Exponent（高低峰值的平滑度）：设为 1.82（数值越大形变越强）。

❷ Amplitube（倍增强度）：目前无需调整（此处数据来自背景音乐）。

- out SOP 元件（用于图形的输出）。
- 选中所有元件，在空白处右击 Collapse Selected 将这些元件打包成 Base1（Base 作为 COMP 元件相当于把所有元件打包，便于简化管理）。
- 复制 base1 得到 base2（旋转粽子），进入 base2，删除其中的 noise1，base2 中的内容即为旋转粽子（退出 base2）。

5.3.2.3　粽子模型渲染

将 base1 与 base2 中不同状态的粽子用 Geometry COMP 渲染出来。

在 base1 与 base2 之后新建 switch1 SOP>geo1 COMP>cam1 COMP>light1 COMP>pbr1 MAT>render1 TOP>null1 TOP（**图 5-31**）。

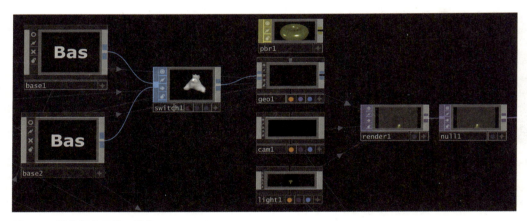

图 5-31　渲染组合元件 5 件套

- switch1 SOP：将 base1 与 base2 连接上去，用于 bas1 和 bas2 之间切换，具体操作如**图 5-32**。

图 5-32　开关切换的设置

Select Input（输入端选择）：目前无需操作（此处受 Leapmotion 数据影响）。

Switch SOP 的用法十分简单，根据输入端的先后决定对应的数字。需要注意的是第一个输入端口对应的数字是 0 而不是 1。

- geo1 COMP：作为盛放渲染对象的容器（图 5-33）。

❶ Translate（位置）：此处不做调整（具体数值来自 Leapmotion）。
❷ Uniform Scale（整体缩放）：此处不做调整（具体数值来自 Leapmotion）。
❸ Material（材质）：将 pbr1MAT 拖动到此处。

图 5-33　Geometry 元件的设置

- pbr1 MAT：调整对象增材质效果（图 5-34）。

❶ Base color（基础色）：按照自己所需调整。
❷ Metallic（金属）：调整为 0.268。
❸ Roughness（粗糙度）：调整为 0.095（数值越低粗糙度越低，金属感越强）。
❹ Emit（自发光）：依据自己所需调整。

图 5-34　PBR 材质的设置

- cam1 COMP：调整相机位置进行构图（图 5-35），具体数值根据观察确定。

❶ Translate（位置）：tz 数值调整为 120。
❷ Rotate（旋转）：rx 数值调整为 -1.6，ry 数值调整为 0.6。
具体观察 Render 窗口的效果调整。

图 5-35　相机元件的位置设置

- light1 COMP：照亮粽子模型，调整灯具位置（图 5-36）。

❶ Translate（位置）：ty 数值调整为 62。
❷ Rotate（旋转）：rx 数值调整为 -90。

图 5-36　灯光的位置设置

具体观察 Render 窗口的效果调整。

- render1 TOP：渲染输出，具体参数调整见图 5-37。

❶ Geometry（物体）：输入 geo1（或将 geo1 拖进来，正常自己默认）。
❷ Resolution（分辨率）：调整为 1280×720。

图 5-37　渲染输出设置

- null1 SOP 进行备份。

5.3.2.4 环绕文字制作

空白处新建一个 tube1 SOP，在它之后添加 transform1 SOP>null2 SOP>geo2 COMP。另在空白处新建 text1 TOP，在它之后继续添加 phong2 MAT>>render 2 TOP>null TOP（图 5-38）。

图 5-38 环绕文字制作

- tube1 SOP：增加一个 tube1 元件（管状物），见图 5-39。

图 5-39 Tube 物体的设置

❶ Radius（半径）：数值修改为 0.5（两个值分别上下两个圆的半径）。
❷ Height（高度）：数值修改为 0.16。
❸ Columns（列数）：数值修改为 20。

- transform1 SOP：调整 Tube 的位置和大小（图 5-40）。

图 5-40 tube 的位置和动态设置

❶ Translate（位置）：ty 数值修改为 19。
❷ Rotate（旋转）：rx 数值修改为 30，ry 标签页输入代码 absTime.frame*-1 或 -absTime.frame（让其动起来）。
❸ Uniform scale（整体缩放）：数值修改为 50。

- geo2 COMP：用于盛放 Tube SOP 具体参数（图 5-41）。

图 5-41 Geo2 的设置

❶ Translate（位置）：目前无需调整（后续均来自 Leapmotion）。
❷ Uniform scale（整体缩放）：目前无需调整（后续均来自 Leapmotion）。
❸ Material（材质）：目前无需调整（后续来自文字的贴图）。

- text1 TOP：输入所需文字并调整文字颜色、字体、大小等作为贴图（图5-42）。

图 5-42　文字特性的设置

❶ Text（文本）：输入 DRAGON BOAT FESTIVAL ANKANG。

❷ Font size X（字体尺寸）：将单位修改为 Px，数值改为 72。

❸ Font color（字体颜色）：RGB 分别为 0.92、0.25、1。

❹ Resolution（分辨率）：调整为 1280×65（字体的清晰度）。

Text TOP 是 Touchdesigner 里的平面文本元件，多用于做动态海报、音乐字幕和小游戏文本，Text TOP 中可以选择字体样式、描边、大小、位置、对齐方式等。

- phong2 MAT：为材质增加材质贴图，具体调整见图5-43。

方法：将上面的文字元件拖放到 phong2 内做材质贴图，选第 1 个贴图方式 Parm：Color Map（颜色贴图）。

图 5-43　材质设置

- 为 geo2 赋材质。

方法 1：phong2 拖动到 geo1 内，选择 Parm：Material（图5-44）。

方法 2：将 phong2 拖动到 geo2 的 Render 中（图5-45）。

图 5-44　赋材质的方法 1　　　　　　　　图 5-45　赋材质的方法 2

- render2 TOP：Render TOP 参数（图5-46）。

❶ Geometry（物体）：输入 geo2（或将 geo2 拖进来）。

❷ Resolution（分辨率）：调整为 1280×720。

图 5-46　渲染输出设置

5.3.2.5　音效处理

采集音频中所需的特定数据，为交互做数据准备。

空白处新建 audiofilein1 CHOP，在它之后添加 select1 CHOP>audiofilter1 CHOP>math1 CHOP>analyze1 CHOP>null3 CHOP。在 audiofilein1 CHOP 后用鼠标中键添加 audiodevout1 CHOP 用于播放声音（**图 5-47**）。

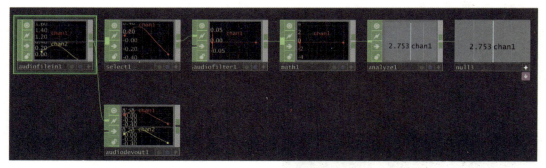

图 5-47　音频梳理元件组合

- audiofilein1 CHOP：导入 mp3 格式的音频文件（**图 5-48**）。

File（文件）：点击"+"号导入一段音频（详见本书配套文件）。

图 5-48　声音的导入

- select1：选择所需要的声音通道（**图 5-49**）。

Channel names（通道名称）：选择 chan1。

图 5-49　选择声道

- audio filter1：选取音频的高音部分（**图 5-50**）。

Filter（滤波器）：选择 High Pass。

图 5-50　选取高频数据

- math1：重新定义音频数据的范围（**图 5-51**）。

❶ From range（范围）：输入 0 与 0.4。
❷ To Range（范围）：输入 0 与 20。
❸ From range 的 0 ~ 0.4 代表音频的最小值到最大值。

图 5-51　重新定义音频范围

❹ To range 的 0 ~ 20 代表新生成的音频数据（也就是为了给 base1 中 noise1 提供所需数据的最大与最小值。）

● analyze1：分析音频通道，使之变成可直接引用的数据（图 5-52）。

Function（功能）：选择 Maximum，提取音频中的最大值。

图 5-52　音频分析设置

5.3.2.6　Leapmotion 的引入与处理

此部分主要是将来自 Leapmotion 传感器的数据处理成所需的数据（图 5-53）。

在空白处新建 leapmotion1 CHOP，在后面继续添加 select2 CHOP> 分别添加 select3、4、5 CHOP> 并在其后面分别添加 math2、3、4 CHOP> 继续在各自后面分别添加 null 4、5、6 CHOP，在 leapmotion1 CHOP 后中键添加 select6 CHOP。

图 5-53　Leapmotion 的引入与数据处理

● leapmotion1 CHOP：用于引入 Leapmotion 传感器的数据（连接好设备后即可以

获取数据，不做调整）。

- select2 CHOP：选出手掌数据（图 5-54）。

Channel names（通道名称）：输入 *palm*。

图 5-54　选择手掌数据

- select3、4、5 CHOP：用这几个元件分别选出手掌的 tx，ty，tz 轴的数据（图 5-55）。

Channel names（通道名称）：分别输入 hand0/palm：tx；hand0/palm：ty；hand0/palm：tz。

图 5-55　选择控制轴

参数含义：第一个手的 / 手掌数据：三个方向上的坐标。

- math2、3、4 CHOP，将这三个元件获取的数据重新映射出新想要的数据范围（图 5-56~图 5-58）。

如图 5-56 所示，From Range（范围）：输入 -200 与 200；To Range（范围）：输入 -20 与 20。参数含义：将 select3 提取的 tx（代表水平方向）值映射成新的范围，-200~200 代表 Leapmotion 获取到实际空间中 x 轴的位置；-20~20 代表屏幕中粽子在 x 轴上的移动所需要的范围。

图 5-56　x 轴数据重新映射

如图 5-57 所示，From Range（范围）：输入 60 与 450；To Range（范围）：输入 -44 与 4。参数含义：将 select4 提取的 ty（代表垂直方向）值映射成新的范围，60~450 代表 Leapmotion 获取到的 y 轴的实际空间位置；-44~4 代表屏幕中粽子在 y 轴上的移动范围。

图 5-57　y 轴数据重新映射

如图 5-58 所示，From Range（范围）：输入 -180 与 180；To Range（范围）：输入 0.5 与 1.5。参数含义：将 select5 提取的 tz（代表纵深方向）值映射成新的范围，-180~180 代表 Leapmotion 获取到 z 轴的实际空间位置；0.5~1.5 代表屏幕中粽子在 z 轴上的移动范围。

图 5-58　z 轴数据重新映射

Math CHOP 中的 Range 标签页是 Touchdesigner 中最常用的范围映射功能。在确定 From Range 和 To Range 的范围时一定要清楚具体需要什么样的数据内容，用在哪里，执行什么效果。例如在这一案例中，需要将 Leapmition 手掌数据的 tx，ty，tz 分别映射到粽子和环绕文字的 tx，ty，tz 上。在确定数据之前可以通过观察数据的变化确定所需数据的最大值及最小值，在本案例中需要移动手掌观察元件数据的变化情况，再用鼠标滚轮拖动粽子和环绕文字对应的坐标数据。确定了这两者的关系，就可以确定 From Range 和 To Range 对应的数据了。

- select6 CHOP：用于提取手被检测到时的数据（图 5-59）。

图 5-59　选择数据

Channel names（通道名称）：输入。hand0：tracking 表示第一只手被检测到的状态。hand1：tracking 表示第二只手被检测到的状态。

5.3.2.7　交互设置

Noise：数据引用，处理数据与对象的引用关系（图 5-60）。

图 5-60　Noise 数据的引用

目的：让音频的高音影响粽子的形变强度，形成音画互动。

方法：双击 base1 进入，找到 noise1，将处理好的音频数据 null3 赋给 Amplitude（通过拖拽实现引用）。

- Switch：数据引用（图 5-61）。

图 5-61　Switch 元件的设置

目的：当手不被检测时播放 base1 的画面，被检测时播放 base2 的画面。

方法：拖拽引用，选择 select6（来自 Leapmotion 的数据），将数据赋给 switch1 的 Select Input。

- geo1：数据引用（**图 5-62**）。

目的：让手掌的位置影响 geo1 中的粽子。让 Leapmotion 中手掌的 x、y、z 轴影响 geo1 中粽子的 x、y、z 轴。

方法：点击 geo1，将处理好的手掌数据"来自 math2、3、4 之后的 null"赋给 translate 的 tx、ty、tz。

图 5-62　geo1 手掌的数据引用

- geo1：数据引用（**图 5-63**）。

目的：让手掌前后移动时粽子跟随手掌放大缩小，即让 Leapmotion 中手掌的 tz 轴影响粽子的整体缩放。

方法：将 null6 CHOP（数据来自 Leapmotion）赋给 geo1 的 uniform scale。

图 5-63　手掌的 z 轴数据引用

- geo1：数据引用（**图 5-64**）。

目的：让手掌的 z 轴影响环绕文字的整体缩放，让 Leapmotion 中手掌的 x、y 轴影响 geo2 中环绕文字的 x、y 轴，实现粽子和环绕文字两者的同步运动。

方法：

❶ 将 null4 CHOP（来自 Leapmotion）赋给 geo2 的 tx 轴。

图 5-64　手掌数据的引用

❷ 将 null5 CHOP（来自 Leapmotion）赋给 geo2 的 ty 轴。
❸ 将 null6 CHOP（来自 Leapmotion）赋给 geo2 的 Uniform Scale。

5.3.3　后期效果

给一个后期效果的参考，分为两个部分（**图 5-65**）。读者可以根据自己的需求去做更多的变化。

❶ feedback 环路创建发光。

❷ 增加星空背景。

图 5-65 后期效果处理

（1）创建发光效果　　null1 TOP（最后一个完成的元件）之后添加 feedback1 TOP>blur1 TOP>level1 TOP>comp1 TOP，将 null1 TOP 与 comp1 TOP 连接起来并将 comp1 TOP 拖给 feedback1 TOP 形成环路（图 5-66）。

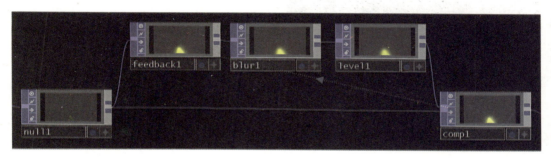

图 5-66 反馈效果结构

● Feedback（图 5-67）。

选择反馈目标，或者将 comp1 拖拽到此处。

图 5-67 Feedback 的目标设置

● blur1 TOP：让物体产生模糊的效果（图 5-68）。

❶ Pre-Shrink（预收缩）：数值调整为 7。
❷ Filter Size（滤波器尺寸）：数值调整为 15。

图 5-68 blur 元件的模糊设置

● level1 TOP：改变透明度形成的拖尾效果（图 5-69）。

图 5-69 透明度设置

❶ 修改 Post 标签页的 Opacity 参数
❷ Opacity（透明度）：数值调整为 0.779。

- comp1 TOP：选择元件重叠方式（**图 5-70**）。

Operation（操作）：选择 Add 方式。

图 5-70 组合方式设置（叠加模式）

- 在 comp1 TOP 后面添加 null7 TOP（名字）。
- comp2 TOP：新增 comp2，将粽子与环绕文字相结合（**图 5-71**）。

comp2 选择重叠方式 Operation（操作）：选择 Add 方式。

图 5-71 元件的组合应用

（2）添加星空背景　空白处新建 noise1 TOP，继续添加 function1 TOP>null9 TOP（**图 5-72**）。

图 5-72 星空背景元件组合

- noise1 TOP（噪波）：星空背景的基础，参数见**图 5-73**。

❶ Period（周期）：数值调整为 0。
❷ Exponent（高低峰值的平滑度）：调整为 2.4。
❸ Translate（位置）：tx、ty、tz 轴全部输入 absTime.seconds。
❹ Resolution（分辨率）：1280×720。

图 5-73 噪波的状态设置

- function1 TOP：创建黑色星空（图 5-74）。

图 5-74　function 元件设置

❶ Function RGBA（函数 RGBA）：选择 pow(x)Input1^Exponent。此选择表示次方运算，Exponent 为指数，这里计算了 input1 的 10 次方。
❷ Exponent value（指数值）：数值调整为 10。

- over1 TOP：创建 over1 TOP，组合"星空背景"和"粽子"（图 5-75）。

图 5-75　元件叠加方式

❶ 参数无需调整。
❷ 注意上下端点，将 input1 置于 input2 之上。

（3）最终效果　第一种情形，没有人参与，受声音的影响，粽子会即随着音乐的变化产生形变和尖刺效果；第二种情形，当有人进入时，"粽子"会跟随手的移动而发生位置、远近与大小的变化，与人产生互动（图 5-76）。

图 5-76　最终效果

5.4 体感交互之"畅想雨季"(案例 5-3)

5.4.1 概念创意与学习重点

(1)概念创意　　想象一下站在雨中嬉戏的样子,雨水不断从身上流下,用力挥动双臂,雨水会被抖落到空中。本创意借助声音与抽象雨滴的投影画面,创造出一个独特而又令人陶醉的雨季场景。参与者在空间中行走,儿时雨中玩耍的记忆被唤起,好像在雨中自由舞动,尽情释放压力。

(2)学习重点　　掌握 Kinect 的用法与综合调试;掌握粒子系统的应用。

5.4.2 Kinect 传感器

Kinect 是一种体感传感器技术,最初由微软公司于 2010 年推出,用于 Xbox 360 游戏机。后来它的应用领域扩展到了其他平台和行业。Kinect 的核心功能是捕捉人体的运动和姿势,从而实现无需手柄或其他设备的自然交互。每台 PC 至多只能连接一台 Kinect 一代或二代产品,最新第三代产品是 Azure Kinect(**图 5-77** 右)。它是一款用于 Azure 云计算平台的深度感应相机,这款设备主要面向开发者和企业客户,用于开发各种深度感应的应用,可以实现多台同时接入到 Touchdesigner 中,以便能够实现更多人的交互(**图 5-77**)。(注:在 Mac 下无法使用 Kinect TOP 和 Kinect CHOP 节点。)

图 5-77 Kinect 产品

(1)技术原理　　Kinect 主要由三个部分组成:彩色摄像头、红外深度传感器和多路麦克风阵列。彩色摄像头用于捕捉视频图像;红外深度传感器计算物体与传感器的距离;多路麦克风阵列用于捕捉声音,实现语音识别。

(2)功能特点

❶ 骨骼追踪:可以识别并追踪用户的关键骨骼节点,如头部、手腕、肘部、膝盖等。

❷ 手势识别：能够识别特定的手势，如挥手、捏取等，用于实现基本的交互操作。

❸ 面部识别：可以识别用户的面部特征，如眼睛、鼻子、嘴巴等，用于表情追踪和身份识别。

❹ 语音识别：可以实现语音识别，支持多种语言。

（3）应用领域

❶ 医疗康复：利用 Kinect 捕捉病人的运动数据，为康复治疗提供定量分析和个性化训练方案。

❷ 教育：结合虚拟现实技术，利用 Kinect 实现沉浸式教学体验。

❸ 艺术表演：通过捕捉舞者或演员的动作，将其转化为视觉特效或音乐表演。

❹ 机器人控制：利用 Kinect 获取环境信息，实现机器人的自主导航和避障功能。

❺ 安防监控：利用 Kinect 的人体识别和追踪功能，实现智能监控系统。

（4）软件安装　　下载适合版本的安装软件 SDK（设备版本分为 V1 和 V2），安装完成后有三个应用（**图** 5-78）。

https://www.microsoft.com/en-us/download/confirmation.aspx?id=44561

Kinect Studio v2.0
SDK Browser v2.0 (Kinect for Windows)
Visual Gesture Builder - PREVIEW

图 5-78　下载网址和应用

（5）工具索引　　SDK Browser v2.0 是所有工具程序的索引（**图** 5-79）。其中 Kinect Configuration Verifier 是设备配置状态的验证程序，如有异常会出现叹号，打开可以看到具体问题（**图** 5-80）。

图 5-79　工具索引　　　　　　　　　　**图** 5-80　异常状态显示

注意：Kinect v2.0 最好接在 USB3.0 上的高速 USB 接口，保证供电量，否则会出现间歇性、有规律地断开自动连接现象。

（6）设备连接测试　　图 5-81 是 Kinect Studio 2.0 的连接调试界面，在里面可以看到监视的各项设置。

图 5-81　Kinect 连接测试

先执行左上角的建立连接按钮并进行监视器设置。

注意：

❶ 设置前先拔下设备，设置好后再插入设备。一定要等监视器内容显示后再继续其他参数的设置，顺序不能颠倒，否则在监视窗口看不到已经连接的设备。

❷ 有时在连接设备状态下点击左上角的连接按钮会无法连接。

❸ 此软件也可以进行图像录制和回放，存储位置详见默认目录（可更改）。

完成以上测试连接后就可以将 Kinect 接入到 Touchdesigner 里面，通过 Top 或 Chop 元件获取数据。

另外还有 Visual Gesture Builder-Previes 主要用来配合制作手势动作识别，即定义手势为某种操作命令。

5.4.3　设计过程详解

本案例的设计逻辑是先使用 Particle SOP 生成粒子做出背景中类似瀑布的效果，然后连入 Kinect 在粒子场景中加入人像，使粒子与人像边缘产生碰撞效果，经后期处理形成雨滴效果，再加入音频提升沉浸感。整个作品的程序设计总体分为五个模块（图 5-82）。

❶ 雨幕粒子系统。

❷ 背景音乐处理。

❸ 音画互动设置。

❹ Kinect 人体互动设置。

❺ 渲染与后期处理。

图 5-82　程序逻辑结构图

5.4.3.1 硬件准备

Kinect V2 可以抓取人体的图像和关节点的位置信息，用自带软件测试保证控制器能够与电脑正常连接。

5.4.3.2 雨幕粒子系统

通过网格系统生成粒子系统，在空白处新建 grid1 SOP，继续添加 sort1 SOP>particle1 SOP>point1 SOP>null1 SOP（**图** 5-83）。

图 5-83 粒子系统的生成

- grid1 SOP：建立网格作为粒子产生的基础（**图** 5-84）。

图 5-84 网格元件的设置

❶ Size（尺寸）：x 轴调整为 8，y 轴调整为 1。

❷ Rows（行）：调整为 90。

❸ Columns（列）：调整为 60。

注意：网状格栅与正方形不同，网状格栅可以加入无限的网格。通过参数面板里的 Rows、Columns 调节来控制最终网格点的数量，网格点就是粒子系统形成的基础，Texture Coordinates 选择 Off 关闭 UV 纹理坐标。

- sort1 SOP：用来改变粒子的运动轨迹，以改变粒子起始点的方位（**图** 5-85）。

图 5-85 粒子排列方式选择

Point Sort（点的排列）：选择为 Random（使节点随机排列）。

❶ 此时上面修改后看不到 Grid SOP 与 Sort SOP 的区别，我们可以点开两个元件右下角的"+"，分别在窗口内按 W 或者右击选择 Toggle Shaded/Wireframe，这样窗口内的内容会以线框的形式呈现。

❷ 在元件窗口内按下 P，选择 Point Number 就可以观察到对象上的节点序号及分布情况（**图** 5-86）。

图 5-86 显示设置

● particle1 SOP：粒子系统的控制面板，渲染方式为点渲染，同时修改外力、风力、湍流、拖拽、数量、粒子生命周期等参数来改变粒子形态（**图 5-87**）。

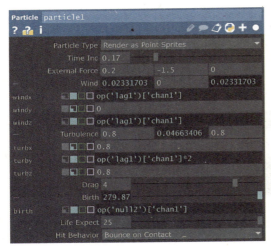

图 5-87　粒子系统设置

❶ Particle Type（粒子形式）：选择 Render as Point Sprites。

❷ Time Inc（时钟频率）：数值修改为 0.17（控制粒子快慢）。

❸ External Force（外力）：数值修改为 0.2、-1.5、0。

❹ Wind（风力）：数值目前无需调整（最终数据来自处理好的音频文件）。

❺ Turbulence（湍流）：bx，bz 修改为 0.8。

❻ Drag（拉力）：数据修改为 4。

❼ Birth（诞生）：数值目前无需调整（最终数据来自处理好的音频文件）。

❽ Life expect（生命周期）：数据调整为 25。

❾ Hit Behavior（碰撞行为）：Bounce on Contact（碰到弹回）。

Particle SOP 是 Touchdesigner 中不常用但非常强大的粒子效果，可以将多种不同的数据接入来影响粒子的形态和动作。

● point1 SOP：调整修改粒子大小（**图 5-88**）。

图 5-88　粒子大小设置

Scale（缩放）：数据修改为 8。

● null SOP 阶段备份。

5.4.3.3　背景音乐处理

这部分的音频数据处理分为两个部分，一是常开的背景音乐，另一个作为变量被引用到 Particle SOP 中的多个参数，用来控制雨水的数量和下落效果。

空白处新建 audiofilein1 CHOP，后面继续添加 audiospect1 CHOP>analyze1 CHOP>lag1 CHOP>math1 CHOP，在 audiofilein1 CHOP 之后鼠标中键添加 audiodevout1 CHOP（播放声音），见**图 5-89**。

图 5-89 音频处理元件

- audiofilein1 CHOP：添加音频，具体参数调整见图 5-90。

❶ File（文件）：点击"+"号选择提前准备好的音乐（详见配套文件）。

❷ Mono（单音道）：打开（方便后续音频做平滑处理）

图 5-90 导入音频

- audiodevout1 CHOP：将音乐通过扬声器播放出来。
- audiospect1 CHOP：将通道数据样式转换为声波样式并重新采样（图 5-91）。

其中 High Frequency Boost（高频部分增强）默认值为 0.75，为了使声音更为平滑。

Audio Spectrum CHOP 的功能是将通道数据样式转换为声波样式，主要用来方便形象地观察数据的状态。

图 5-91 音频数据转为声波样式

- analyze1 CHOP：分析音频，将音频模式改变，具体调整见图 5-92。

Function（功能）：改为 RMS Power（选择音频的有效值）。

图 5-92 音频分析处理

- Lag CHOP：增加通道数据缓动的效果，参数默认无需调整（图 5-93）。

图 5-93 增加音频缓动效果

将原本变化很尖锐的通道数据变成圆滑形态的数据。

❶ Method（方法）：通道滞后缓动的方法（多种算法可选）。

❷ Lag（滞后）：第 1 个是数值向上增加时滞后的最大范围，第 2 个是数值向下递减时滞后的最大范围。

❸ Overshoot（过冲）：第 1 个数值向上增加时向上过冲的最大范围；第 2 个数值向下递减时向下过冲的最大范围。

❹ Clamp Acceleration（斜率）：在最大斜率中列出中间值。

❺ Max Acceleration（最大加速度）：第 1 个值在加速度上升时限制加速度，第 2 个值在加速度下降时限制加速度。

❻ Lag per Sample（样本）：将滞后应用于通道的每个样本，而不是整个通道。

❼ Reset（重置）：重置效果。

● Math CHOP：观察音乐的数值为 0~0.4，通过 Math 来改变音乐的大小以控制粒子的数量，所以需要将数据放大（**图 5-94**）。

图 5-94 音频放大

❶ Multiply（倍数）：参数修改为 40。
❷ To Range（范围）：参数修改为 0 ~ 300。

5.4.3.4 音乐互动设置

❶ 第一种情况，背景音乐常开，直接播放即可。

❷ 第二种情况，将上面处理好的音频数据赋予 particles1 SOP 中的 Force 和 Particles 标签中的各项参数，形成雨滴随着背景音乐发生变化。

图 5-95 粒子系统设置

● Particle：让粒子中的风力与湍流受到音乐的影响形成音画互动，修改 particles1 的 Force 标签页（**图 5-95**）。

将 lag1 CHOP 的数据，分别赋予 Wind 标签页的 x 轴与 z 轴和 Turbulence 的 y 轴。

引用方法：直接拖拽，之后也可以在各项参数后面增加倍数，用以增加力度，此次在 Turbulence 的 y 轴后 *2。

● 让粒子的生成数量受到音乐的影响：修改 particles1 SOP 的 Particles 标签（图 5-96）。

将上面处理好的 math1 CHOP 数据赋予 Birth。

注意：数据在不同阶段都有不同的特征，要根据最终效果的需要选择不同的数据类型赋予不同的对象，此次选择的是 math1 CHOP 的数据而非最后处理完成的 lag CHOP 数据。

图 5-96　粒子数量设置

5.4.3.5　人体互动设置

接入 Kinect 数据使之与粒子产生互动，在空白处新建 kinect1 TOP，在后面继续添加 thresh1 TOP>trace1 SOP>extrude1 SOP>transform1 SOP（图 5-97）。

图 5-97　**Kinect** 数据引入与图形处理

● kinect1：打开运行状态，将显示模式改为 Player Index（索引模式），对用户轮廓粗略绘制（图 5-98）。

图 5-98　显示模式设置

❶ Image（图像）：调整为 Player Index。
❷ Mirror Image（图像镜像）：打开（左右手形成对应关系）。

● threshold1：增强人像的明暗对比度，将人的图像抠出来（图 5-99）。

Threshold（阈值）：调整为 0.05。
在 Kinect 中抠除人像的 Threshold 基本都设置为 0.05（也可视情况而定）。

图 5-99　图形明暗阈值设置

- trace1 SOP：将 Kinect 检测的人像绘制成三维图像（**图 5-100**）。无需调整。

图 5-100　图形呈现方式

- extrude1 SOP：对 Trace SOP 里的图像进行厚度挤出，控制应如何构建挤压面（**图 5-101**）。

图 5-101　图形挤压设置

❶ Front Face（正面）：选择 No Output。
❷ Back Face（背面）：No Output。
❸ Side Mesh（侧面）：Alternating triangles（交替三角面）。

选择 No Output，因为有些面在制作动画时实际上是看不到的，如果开着的话，只会增加额外运算量。

- transform1 SOP：调整人像在雨幕中的大小、位置、角度（**图 5-102**）。

图 5-102　人像的位置大小设置

❶ Translate（位置）：tx，ty，tz 分别修改为 0.5，-3.6，1.3。
❷ Scale（大小）：全部调整为 3.5（具体均可视情况而定）。

- 最后将 Transform SOP 连接到 Particle SOP 的第二个输入端口（**图 5-103**）。

图 5-103　数据组合设置

该元件四个输入接口的作用如下：

第 1 个接口：input 0 particle source，作为粒子源。

第 2 个接口：input1 collision，产生碰撞的对象。

第 3 个接口：input2 forcce，力的输入口，通常与 metaball SOP（质量球）+force SOP 配合使用，为其提供一个质量力。

第 4 个接口：input3 surface attractors，表面吸引，通过一个球体或者面为粒子提供一个吸引的面。

5.4.4 后期渲染与处理

后期渲染预处理主要分为两个部分：雨幕粒子的渲染与 Feedback 形成雨点粒子拖尾效果。后期效果处理见图 5-104。

图 5-104 后期效果处理

5.4.4.1 雨幕粒子的渲染

构建渲染五件套，通过调整相机位置等操作将粒子调整到合适的位置。在 null1 SOP 之后添加 geo1 COMP>cam1 COMP>pointsprite1 MAT>ramp1 TOP>render1 TOP（图 5-105）。

图 5-105 渲染五件套设置

- geo1：无需调整。
- cam1：通过调整方便看完整画面（图 5-106）。

图 5-106 调整相机位置

可以通过两种方式进行视图的调整。

❶ 旋转相机调整构图：图中所示参数并不是输入进去，通过点开 cam1 右下角的 + 号，在元件框内按 H，这样 Camera 会显示整个画面，接着在 cam1 元件框内通过滚轮调整画面至最合适的位置（优点是比较方便，缺点是不够精确）。

❷ 也可以进入 cam1 窗口，通过观察相机的三个方向上的坐标轴，分析相机和球体的相对关系，通过输入数值调整相机的位置（优点是比较精确）。

● pointsprite1 MAT：为粒子添加材质，把 Pointsprite1106 拖动到 Geometry COMP 上（图 5-107）。

图 5-107 粒子材质设置

❶ Alpha（透明度）：数值调整为 0.8。
❷ Color Map（颜色贴图）：由 ramp1 作为贴图。
❸ Offset Left（左偏移）：数值调整为 0.5。
❹ Offset right（右偏移）：数值调整为 0.8。

● 增加 Ramp TOP，给材质赋予颜色（图 5-108）。

图 5-108 材质颜色设置

Type（类型）：选择 vertical（垂直方式）。颜色根据需要修改。

5.4.4.2 Feedback 拖尾效果

在 render1 TOP 之后继续添加 feedback1 TOP>blur1 TOP>level1 TOP>comp1 TOP>out1 TOP，并将 render1 TOP 与 comp1 TOP 连接（图 5-109）。

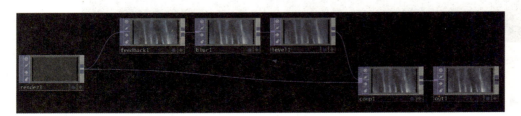

图 5-109 拖尾效果设置

- feedback1 TOP：选择循环的目标（**图5-110**）。

Target TOP（目标 TOP）：将 comp1 拖动给 feedback1 TOP。

图 5-110　选择循环目标

- blur1 TOP：Filter Size 调整雨滴拖尾效果，值越大拖尾越模糊（**图5-111**）。

Filter size（滤波尺寸）：数值调整为 10。

图 5-111　拖尾大小设置

- level1 TOP：通调整数值使雨滴之间的界限越清晰（**图5-112**）。

Opacity（透明度）：数值为 0.9。

图 5-112　透明度设置

- comp1 TOP：将其拖动给 feedback1 TOP（**图5-113**）。

Operation（操作）：选择 Add。

图 5-113　叠加模式设置

- rgbkey1 TOP：增加黑色背景，参数无需调整。
- out1 TOP。

5.4.4.3　最终效果呈现

人在雨中自由穿梭和嬉戏，完全沉浸在雨中（**图5-114**）。

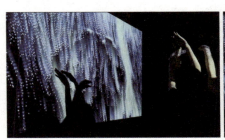

图 5-114　最终效果

物理交互艺术
综合创作

6.1 物体交互之"击战病毒"

6.2 激光雷达交互艺术之"物语"

6.1 物体交互之"击战病毒"(案例 6-1)

6.1.1 概念创意与学习重点

(1)概念创意　　在一个充满科技感的未来世界,病毒正在威胁着人类的健康。玩家将扮演一名病毒战士,通过打击屏幕上的病毒,表达保卫人类健康的决心。装置让参与者用橡胶鼓槌捶打由亚克力覆盖的电视屏幕,通过附着在亚克力板上的传感器接收振动数据,捶打的压力大小影响画面内容,使病毒造型产生形变和破碎效果。

(2)学习重点

❶ 传感器的数据引入和处理。

❷ Instance(实例化)功能的使用。

6.1.2 设计过程详解

本次案例首先对外部输入的传感器数据进行处理,然后利用 Instance 实例化的方式,将外部导入的病毒触角模型与球形结合在一起组成完整的病毒模型,接着进行渲染,通过数据的引用实现交互,最终根据需要进行后期效果调整。设计整体分为五个部分(**图 6-1**)。

❶ 硬件准备与程序烧录。

❷ 传感器数据的接收与处理。

❸ 影像内容制作(实例化)。

❹ 交互设置。

❺ 后期效果处理。

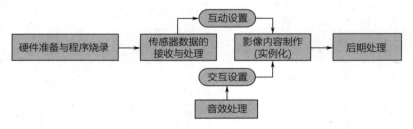

图 6-1　整体逻辑结构图

6.1.3 硬件准备与程序烧录

(1)硬件准备　　准备模拟压电陶瓷传感器(**图 6-2**)和 Uno 板各 1 个、杜邦线若干,模拟压电陶瓷传感器用来收集振动数据信息,具体接线方法见**图 6-3**。

传感器的接线引脚要与程序设定的引脚号相一致,注意正负极端口的位置。

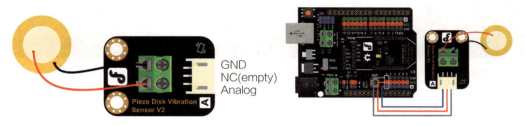

图 6-2　陶瓷振动传感器　　　　　　　　图 6-3　硬件连接方式

（2）程序设计烧录　　利用 Arduino IDE 对传感器进行程序的编写,程序内容如下。

```
1.  // 不对压电陶瓷片施加压力时,输出的模拟量为 0;
2.  // 当对压电陶瓷片施加压力,输出模拟量会发生变化,而且随着压力增大而增大。
3.  int sensorPin = A0;// 定义传感器引脚为 A0
4.  void setup()
5.  {
6.    Serial.begin(9600);// 串口波特率 9600
7.    pinMode(A0,INPUT);// 设定 A0 为输入引脚
8.  }
9.  void loop()
10. {
11.     int val;
12.     val=analogRead(A0);// 读取传感器的模拟值并赋值给 val
13.     Serial.println(val);// 输出模拟值
14.     delay(100);// 延迟为 100 毫秒
15. }
```

编写好之后点击"验证"确认无误,点击"上传",完成烧录。

（3）程序测试

❶ 打开 Arduino IDE 的串口监视器,用手按压传感器陶瓷片,看到有数值在不断变化,说明传感器连接成功。

❷ 观察变化的阈值范围,并进行记录（图 6-4）。

图 6-4　串口数据输出测试

（4）数据的接收与处理　　导入和控制数据,主要元件如图 6-5 所示。关闭串口监视器,新建 serial1 DAT,在后面右击依次添加 datto1 CHOP>math1 CHOP>filter1 CHOP>null1 CHOP。

图 6-5 数据导入与处理

- serial1 DAT：获取传感器接收到的外部数据（图 6-6）。

图 6-6 传感器数据输入设置

❶ Port（端口）：此处的端口与 Arduino 开发板在电脑上的端口（USB）保持一致。

查看传感器的端口号：选择 Arduino IDE 编辑器菜单栏的"工具"选项，下划到"端口"可查看具体端口号。

❷ Callbacks DAT（回调数据）：一般为元件默认状态。

❸ Maximum Lines（最大行数）：将数值改为 1（让来自传感器的实时数据均显示在第一行）。

- datto1 CHOP：将来自传感器的数据转换成通道数据处理（图 6-7）。

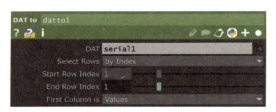

图 6-7 数据转化设置

❶ DAT（数据来源）：Serial1（通信串口）。
❷ Select Rows（选择行的方式）：标签页改为 by Index（通过索引选择）。
❸ Start Row Index（开始行）：将数值改为 1。
❹ End Row Index（结束行）：将数值改为 1。
❺ First Cloumn is（第一列）：标签页改为 values（定义第 1 列的属性是数值）。

- math1 CHOP：将得到的传感器数据范围进行控制（图 6-8）。

图 6-8 数据范围映射

❶ From Range（从……范围）：将数值调整为 0 到 100（此数据范围因传感器差异会有所不同，设定这个范围前可事先通过敲击传感器观察可能的范围，将这个范围输入到这里）。

❷ To Range（至……范围）：将数值调整为 0 到 20（后续可根据效果调整此范围）。

- filter1 CHOP：让数值变化更加平滑一些，让效果更加舒适（图 6-9）。

❶ Filter width（滤波宽度）：调整至 0.8（数值越大越平滑）。

❷ Time Slice（时间切片）：默认是打开状态。

图 6-9 增加声音平滑效果

- null1 CHOP 备份。

6.1.4 影像内容制作

整体过程为制作一个球形母体 > 导入外部病毒触角模型 > 对病毒触角模型进行实例化完成整个病毒模型制作 > 加入材质灯光进行渲染 > 后期处理（图 6-10）。

❶ 建立病毒母体：新建 sphere1 SOP，依次添加 attribcreate1 SOP>noise1 SOP>null2 SOP>geo1 COMP。

❷ 建立实例化对象（病毒触角）：新建 filein1 SOP，在后面右击依次添加 attribcreate2 SOP>transform1 SOP（病毒触角模型详见配套文件）。

❸ 进行实例化：实例化对象（病毒触角）的 transform1 SOP 后面添加 geo2 COMP。

❹ 效果渲染与后期：添加 movefilein1 和 phong1 MAT，继续新建 cam1 COMP、light1 COMP、render1 TOP 和 null3 TOP。

图 6-10 内容制作构成

（1）建立母体

- sphere1 SOP：创建一个球体为基本形（图 6-11）。

图 6-11 球体参数设置

❶ Primitive Type（原始类型）：改为 Polygon（多边形）。

❷ Radius（半径）：将 x、y、z 轴数值都调整至 8。

- Attribute create1 SOP：增加模型的切线属性，保证后面能够正确贴图，否则贴图会产生错位（图 6-12）。

图 6-12 增加切线处理

❶ Compute Normals（计算法线）：在几何体上创建法线（选择关闭，off）。

❷ Compute Tangents（计算切线）：在几何体上创建切线。

❸ Use MikkTSpace（使用 MikkTSpace）：一般默认关闭。

Attribute Create SOP 用于向三维物体添加法线或切线。

- 添加 noise1 SOP：使物体产生形变效果。
- null2 SOP 备份。
- geo1 COMP：为合并渲染做准备（图 6-13）。

图 6-13 物体状态设置

Rotate（旋转）：在 Xform 标签页下将 x、y、z 轴都输入代码 absTime.frame/8（/8 意为降低旋转速度）。

（2）建立实例化对象

- filein1 SOP：导入模型，或把文件直接拖入 Touchdesigner 中得到以 3D 文件命名的 SOP 元件（图 6-14）。

图 6-14 模型导入

Geometry File（几何图形文件）：点击后面的"+"号选择模型文件。病毒触角作为实例化对象。

- attribcreate2 SOP：增加模型的切线属性（图 6-15）。

Compute Tangents（计算切线）：打开选项。

图 6-15　增加切线属性

- transform1 SOP：对模型的位置进行调整（图 6-16）。

图 6-16　模型位置调整

通过旋转缩放将其调整至正确状态，待实例化完成后可再次进行调整，使之垂直于母体（根据观察效果调整）。

❶ Translate（位置）：将 z 轴数值调整至 −1。

❷ Rotate（旋转）：将 x 轴数值调整至 −90。

❸ Uniform Scale（整体缩放）：将数值调整至 7.6。

（3）进行实例化　将 null2 SOP（带有位置和法线信息的母体）拖入 geo2 COMP 中的 Instance 标签 >Default Instance OP。

- geo2 COMP：作为盛放渲染对象的容器（图 6-17）。

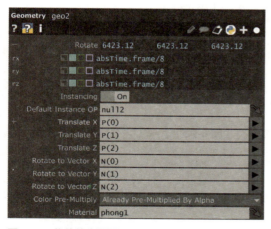

图 6-17　物体状态设置

❶ Rotate（旋转）：在 Xform 标签页下将 x, y, z 轴都输入代码为 absTime.frame/8（保证母体与病毒触角同步旋转）。

❷ Instancing（实例化）：开启选项。

❸ Default Instance OP（默认实例化元件）：确保为 null2。注意：接着用 instance1 标签定义"位置"，用 instance2 标签定义"方向"。

❹ Translate X（x 轴位置）：点击右侧箭头标志选择 P（0）。P 代表位置信息（Position）。

❺ Translate Y（y 轴位置）：点击右侧箭头标志选择 P（1）。

❻ Translate Z（z 轴位置）：点击右侧箭头标志选择 P（2）。

❼ Rotate to Vector X：点击右侧箭头标志选择 N（0）。N 代表法线信息（Normal）。

❽ Rotate to Vector Y：点击右侧箭头标志选择 N（1）。

❾ Rotate to Vector Z：点击右侧箭头标志选择 N（2）。

❿ Material（材质）：将 phong1 拖动到此处。

（4）效果渲染

● movefilein1 TOP：添加凹凸贴图（图6-18）。

File（文件）：点击后面的加号选择图片文件（见配套文件）。

图6-18　图片输入

● phong1 MAT：增加材质效果（图6-19，图6-20）。

增加材质贴图：Normal Map (Bump)，法线贴图（凹凸），将movefilein1拖动到此处，给材质赋上贴图。

图6-19　材质调整

方法：将phong1 MAT元件拖给geo1和geo2，选择Parm：Material方式。

图6-20　赋材质操作

● cam1 COMP：让geo1和geo2同时被观察到（图6-21）。

Translate（位置）：tz数值调整为50（根据情况调整）。

图6-21　调整摄像机视图

● light1 COMP：让geo1和geo2同时被照亮（图6-22）。

根据实际需要对Translate（位置）、Rotate（角度）和Pivot（中心点）进行调整，数据仅供参考。

❶ Dimmer（调光器）：将数值调整为1.36。
❷ Shadow Type（阴影类型）：标签页调整为Hard，2D Mapped。

图6-22　调整灯光位置

● render1 TOP：渲染画面（图6-23）。

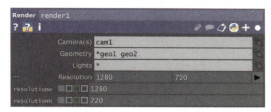

图 6-23 渲染设置

❶ Camera（摄像机）：输入 cam1，一般默认会自己显示。

❷ Geometry（物体）：输入 geo1 和 geo2（将 geo1 和 geo2 共同渲染出来）。

❸ Resolution（分辨率）：调整为 1280×720。

● null3 TOP 备份。

6.1.5 交互设置

（1）音效处理　　主要构成元件见**图 6-24**。在空白处新建 audiofilein1 CHOP（敲击音乐），后面右击添加 audiodevout1 CHOP（播放）；再新建 audiofilein2 CHOP（背景音乐），后面右击添加 audiodevout2 CHOP（播放）。

图 6-24 音效处理

● audiofilein1 CHOP：当打击时产生敲击音效（**图 6-25**）。

图 6-25 声音输入

将最初处理好的传感器数据 null1 CHOP 赋给 audiofilein1。

❶ File（文件）：点击后面的"+"号选择音乐文件。

❷ Repeat（重复）：打开 null1（传感器数据）右下角的"+"号，将数据拖给 repeat 标签页，选择 CHOP Reference 引用方式。

- audiodevout1 CHOP：使音效文件通过扬声器输出。
- audiofilein2 CHOP：添加背景音乐（**图 6-26**）。

File（文件）：点击后面的"+"号选择音乐文件。

图 6-26 背景音乐引入

- audiodevout2 CHOP：使音效文件通过扬声器输出。

（2）模型形变处理　将最初处理好的传感器数据 null1 CHOP 赋值给 noise SOP，用于控制球体的变形效果（**图 6-27**）。

Amplitube（振幅）：打开 null1 右下角的"+"号，将数据拖给 amp，选择 CHOP Reference 引用方式。

图 6-27 模型形状变化设置

（3）后期效果处理　为画面增强表现效果，主要元件结构见**图 6-28**。在空白处新建 ramp1 TOP，其次添加 lookup1 TOP。最后将 null3 TOP 连入 lookup1 TOP 的上端口，ramp1 TOP 连入下端口，最后在 lookup1 TOP 后面添加 out1 TOP。

图 6-28 后期效果处理

- ramp1 TOP：自定义一个色谱（**图 6-29**）。

根据实际需要对色谱的 Hue（颜色）、Sat（饱和度）、Value（明暗）和 Alpha（透明度）进行数值调整，数据仅供参考。

图 6-29 渐变色设置

- lookup1 TOP：进行画面上色（图 6-30）。

❶ 填色原理：根据上输入端的明暗值，用下输入端的颜色去填充上端的图形。

填充规则：上端越亮的部分用下端越右的颜色填充，越暗的部分用下端越左的颜色填充。

❷ 填色依据：Lookup TOP 的两个输入端，上端为填色提供依据，Lookup TOP 会分析上端每一帧图像中每一个像素点的 Value 值，也就是我们常说的明度值，越亮的部分 Value 值越大，越暗的部分 Value 值越小。

图 6-30　画面上色处理

- 添加 out1 Top，图像输出。
- 滚轮返回到 /project1 层级，利用表达式使 project11 与其内部的 out1 长宽保持一致，方便后期图像分辨率调整（图 6-31）。

获取子级中最后一个输出元件的长宽值。

❶ Width（宽度）：输入表达式 op('./out1').width。

❷ Height（高度）：输入表达式 op('./out1').height。

图 6-31　输出设置

最终效果呈现见图 6-32、图 6-33。没人参与时病毒会随着音乐的节奏运动，当有人击打时病毒会呈破碎状并伴有破碎的声音。

图 6-32　静态效果

图 6-33　动态效果

6.2　激光雷达交互艺术之"物语"（案例 6-2）

6.2.1　概念创意与学习重点

（1）概念创意　　大自然中的雨花石千千万万，纹路千变万化、数不胜数，显示出大自然神奇的创造。想象一下如果在一块雨花石表面上抚摸，上面的纹理会随着手的运动产生相应的变化，同时伴有"哗哗啦啦"的水流声，正如人在和石头对话，因此本作品被命名为"物语"，通过人与物的沟通创造一种新奇的体验。

（2）学习重点

❶　动态纹理的生成方式，掌握图像的置换功能。

❷　激光雷达的调试及应用。

❸　Mapping 技术的使用方法。

6.2.2　激光雷达的连接

（1）硬件连接　　本案例采用 G4 激光雷达作为对象，其网口转接板（**图 6-34**）的一端连接雷达，另一端连接网线，网线与电脑网口相连。同时接入 DC 5V2A 电源适配器。

（2）激光雷达的配置　　首先安装配置工具软件 NetModuleConfig0403.exe。

安装雷达配置软件，搜索到雷达设备 > 查看 IP 地址（双击设备）> 设置网络模式 > 端口（8000），设置串口波特率（230400），配置参数（确定参数配置）。

图 6-34　激光雷达

更改电脑端的 IP，找到设备管理器 > 网络适配器 > 属性查找（internet TCP/IP v4）> 修改电脑端 IP 地址（根据雷达的 IP 地址修改电脑的 IP，同一个域不同地址号，192.168.1.XXX），实现雷达和电脑的通信。测试过程如**图 6-35**。

图 6-35　激光雷达的测试过程

（3）雷达运行测试

❶ 安装雷达扫描检测软件 PointCloudViewer，输入对应设备的 IP 并选择对应的雷达型号，此处选择 G4（**图6-36**）。

❷ 启动扫描界面，点击左上角播放键进行扫描，雷达转动开始扫描图像（**图6-37**）。

图6-36　连接设置　　　　　　　　　　　图6-37　信号扫描图像

（4）雷达信号转换　　打开雷达鼠标转换软件（**图6-38**），界面显示雷达探测的范围（**图6-38**），不同物体会用不同颜色显示，通过观察雷达扫描的图像可以判断实际的空间或物体，竖直安装会探测到屋顶或两边的墙面，水平放置可以探测出房屋结构。

图6-38　雷达探测软件界面

如雷达显示区域大小不合适，可拖动最右边红色框内的滚动条调到合适大小（**图6-39**）；如角度不合适，可拖动最右侧黄色方框内的滚动条调整雷达角度，使雷达轮廓与想要的角度基本平行（**图6-40**）。

角度调整结束后，将现实中手的位置与电脑界面中的位置对应起来完成操作空间的校准。

图 6-39 调整视图到合适大小　　　　　图 6-40 调整节点位置与实际空间边线平行

方法：将现实中的手放在投影的左上角，在雷达界面中找到手所在的位置，从操作界面中拖动白色控制框左上角的红色点放置到手所指的位置（图 6-41），同理完成其他三个点的校准。

图 6-41　调整控制节点让实际空间与软件控制区域相对应

雷达操作界面中的不同颜色圈代表不同位置，分别为红色（左上）、绿色（右上）、蓝色（左下）、黄色（右下），根据雷达正装或反装的不同方式，雷达扫描图像的左右或上下位置也有可能是镜像的，可以调整雷达镜像将位置修正后便于操作（图 6-42）。

如要提高扫描区域的可靠性，可以添加"无效区域"排除无用的范围。方法：点击鼠标右键拖动以橡皮擦的方式建立连续无效区，滚动鼠标可以改变显示区域的大小（图 6-43）。

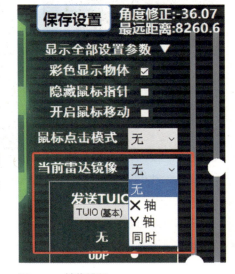

图 6-42　镜像设置

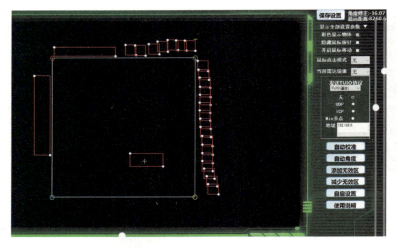

图 6-43　增加无效范围

调整完这些后,开启模拟触控的选项便可以开始使用了。

注意:模拟鼠标分为移动或不移动两种方式;点击分为模拟连续点击和拖拽、智能识别模式三种。模拟鼠标移动和模拟鼠标点击可以排列组合使用(图 6-44)。

举例:开启"鼠标移动"及"模拟点击拖拽",即可实现手接触到触摸区时,模拟出鼠标按下的操作;手移动时模拟按住鼠标、移动鼠标的操作;手离开触摸区则模拟抬起鼠标按键完成拖拽过程(图 6-45)。

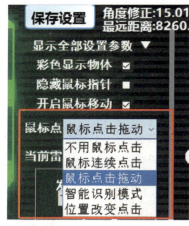

图 6-44　鼠标工作模式　　　　图 6-45　鼠标模拟结果显示

如软件只打开模拟鼠标移动,不开启鼠标点击,则软件只模拟鼠标移动的行为,不模拟任何点击操作。在本案例中只需模拟鼠标移动功能,通过雷达捕捉手的位置模拟鼠标位置的变化实现波纹变化。

6.2.3 设计思路分析

本案例在一个雨花石的外形上通过 Mapping 投射出一个高清雨花石纹理影像,影像内容随着鼠标操作会产生涟漪互动,将激光雷达探测信号转换成鼠标指针,用手代替鼠标指针,在物理雨花石上触碰产生涟漪效果。设计整体分为五个部分(**图 6-46**)。

❶ 动态石纹。

❷ 动态涟漪。

❸ 石纹上的动态涟漪。

❹ 交互设置。

❺ 三维投影(Mapping)。

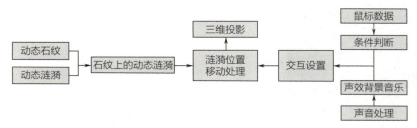

图 6-46　程序设计思路

6.2.4 内容制作

(1)动态石纹　制作动态石头纹理,主要元件结构见**图 6-47**。

空白处新建 moviefilein1 TOP、noise1 TOP 和 displace1 TOP,将 moviefilein1 TOP 连入 displace1 TOP 上端口,noise1 TOP 连入下端口,最后在 displace1 TOP 后面添加 null1 TOP。

图 6-47　动态石纹的元件组合

● movefilein1 TOP：导入图片（图6-48）。

图6-48 导入图片

❶ File（文件）：点击后面的"+"号选择图片文件。
❷ Output Resolution（输出分辨率）：改为Custom Resolution模式。
❸ Resolution（分辨率）：调整为1280×720。

● noise1 TOP：制作动态效果（图6-49）。

图6-49 噪波动态效果参数

❶ Period（周期）：将数值调整为1.47。
❷ Harmonics（谐波）：将数值调整为0。
❸ Harmonic Spread（谐波扩散）：将数值调整为0。
❹ Harmonic Gain（谐波增益）：将数值调整为0。
❺ Exponent（指数）：将数值调整为0.94。
❻ Amplitude（振幅）：将数值调整为0.35。
❼ Offset（抵消）：将数值调整为0.35。
❽ Translate（位置）：在tx输入表达式absTime.seconds*0.2。
❾ Rotate（谐波）：在rx，ry和rz输入absTime.seconds*0.2。
❿ Pivot（中心点）：在px，py和pz处输入1，1和0。
⓫ Output Resolution（输出分辨率）：改为Half模式。
⓬ Resolution（分辨率）：调整为1280×720。

● displace1 TOP：对效果进行置换（图6-50）。

图6-50 置换效果设置

❶ Displace Weight（置换权重）：将数值都调整为1.2。
❷ Offset Weight（偏移权重）：一般默认数值为0。
❸ Extend（延伸）：标签页改为Repeat模式。

● null1 TOP备份。

（2）动态涟漪　　制作动态涟漪效果，元件结构见图6-51。

空白处新建sphere1 SOP，在后面右击依次添加noisel2 SOP和geo1 COMP，再

新建 light1 COMP、cam1 COMP 和 render1 TOP 完成渲染。接着添加 null2 TOP，在后面搭建 feedback 框架，依次添加 feedback1 TOP，继续添加 edge2 TOP，blur1 TOP，level2 TOP 和 add1 TOP，将 add1 TOP 拖给 feedback1 TOP，最后将 null2 TOP 与 add1 TOP 相连。

图 6-51　涟漪效果的元件构成

- sphere1 SOP：创建球体（**图 6-52**）。

Radius（半径）：将数值都调整为 0.1。

图 6-52　球体参数

- noisel2 SOP：添加形变效果（不做参数调整）。
- geo1 COMP：作为盛放渲染对象的容器（不做参数调整）。
- cam1 COMP：用于观察 geo1 COMP（**图 6-53**）。

Translate（位置）：将 tz 的参数调整为 5（视具体情况调整）。

图 6-53　相机位置调整

- light1 COMP：用于照亮模型（**图 6-54**）。

Translate（位置）：将 tz 的参数调整为 10（也可以视具体情况调整）。

图 6-54　灯光位置调整

- render1 TOP：将物体渲染出来。
- null2 TOP 备份。
- edge2 TOP：增加拖尾效果的边线感（**图 6-55**）。

Sample Step（样本大小）：将数值调整为 6。

图 6-55　边线元件的调整

- Blur1 TOP：增加模糊效果（不做参数调整）。
- level2 TOP：调整透明度（**图 6-56**）。

Opacity（透明度）：将数值调整为 0.645。

图 6-56　透明度调整

（3）石纹上的动态涟漪　空白处新建 displace2 TOP，让 null1 TOP 接入上输入端，add1 TOP 接入下输入端，在 displace2 TOP 后面加入 null3 TOP（**图 6-57**）。

图 6-57　置换效果的接入方式

- displace2 TOP：进行图像置换（**图 6-58**）。

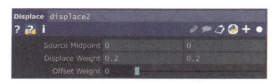

❶ Source Midpoint（中心源）：将数值都调整为 0（坐标原点为左下角）。

❷ Displace Weight（置换权重）：将数值都调整为 0.2（置换时的偏移量）。

❸ Offset Weight（偏移权重）：数值默认为 0。

图 6-58　置换参数设置

displace TOP 是根据下输入端的每个像素颜色的变化，对上输入端的像素点进行置换，置换的依据是上输入端越亮的部分用下方输入端越右边的颜色进行替换，越暗的部分用下方输入端越左边的颜色替换。

- null3 TOP 备份。

6.2.5 交互设置

（1）音效处理

❶ 创建鼠标数据：在空白处新建 mousein1 CHOP，右击添加 selsct1 CHOP 和 selsct2 CHOP，在后面分别添加 math1 CHOP>null4 CHOP，math2 CHOP>null5 CHOP（**图6-59**）。

❷ 创建声效与背景音乐：在空白处新建 audiofilein1 CHOP（声效）和 audiofilein2 CHOP（背景音乐），在后面分别添加 audiodevout1 CHOP 和 audiodevout2 CHOP（播放声音）。

❸ 条件判断：在空白处新建 constan1 CHOP 和 constan2 CHOP，在后面分别添加 logic1 CHOP>null6 CHOP>chopexec1 DAT，logic2 CHOP>null7 CHOP>chopexec2 DAT。

图 6-59 音效处理元件组合

（2）创建鼠标数据

● mousein1 CHOP：创建鼠标移动数据（**图6-60**）。

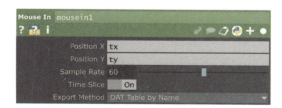

图 6-60 鼠标数据元件设置

❶ Position X（X 位置）：数值默认为 tx。
❷ Position Y（Y 位置）：数值默认为 ty。
❸ Sample Rate（样本速率）：数值默认为 60。
❹ Time Slice（时间切片）：默认开启。
❺ Export Method（导出方法）：默认为 DAT Table by Name。

- selsct1 CHOP：选择出需要的通道（**图 6-61**）。

Channel Names（通道名词）：点击右侧箭头标志选择 tx。

图 6-61　通道数据选择

- math1 CHOP：将得到的鼠标数据范围进行控制（**图 6-62**）。

To Range（至范围……到……）：将数值调整为 0~2。

为了让鼠标在石头图像的指定范围内产生 0 与 1 的逻辑判定条件，用于音效的播放，故设置范围为 0~2。

图 6-62　范围映射与控制

- null4 CHOP 备份。
- selsct2 CHOP：选择出需要的通道（**图 6-63**）。

Channel Names（通道名词）：点击右侧箭头标志选择 ty。

图 6-63　选择通道数据

- math2 CHOP：将得到的鼠标数据范围进行控制（**图 6-64**）。

To Range（至范围……到……）：将数值调整为 0~2。

为了让鼠标在石头图像的指定范围内产生 0 与 1 的逻辑判定条件，用于音效的播放，故设置范围为 0~2。

图 6-64　数据映射设置

- 添加 null5 CHOP。

（3）创建声效与背景音乐

- audiofilein1 CHOP：播放水流声效（**图 6-65**）。

❶ File（文件）：点击后面的"+"号选择音乐文件"水流声.mp3"。
❷ Repeat（重复）：调整为 off。
❸ Volume（音量）：调整为 0.2。

图 6-65　水流音效导入

- audiodevout1 CHOP：使音效文件通过扬声器输出。
- audiofilein2 CHOP：播放背景音乐（**图 6-66**）。

图 6-66　背景音乐导入

❶ File（文件）：点击"+"号选择音乐文件"雨花石背景音乐 .mp3"。

❷ Volume（音量）：将数值调整为 0.528。

- audiodevout2 CHOP：使音效文件通过扬声器输出。

（4）条件判断

- constant1 CHOP：创建数据控制器，并和鼠标移动数据绑定（**图 6-67**）。

图 6-67　常量数据引用鼠标移动数据

❶ Name 0（名称 0）：将 Name 0 改为 TX。

❷ 打开 null4 CHOP 右下角的 + 号（鼠标数据），将数据拖给 value 0 标签，选择 CHOP Reference 引用方式。

❸ Sample Rate（样本速率）：数值默认为 60。

- logic1 CHOP：对数据建立逻辑判断（**图 6-68**）。

图 6-68　逻辑判断条件

❶ Convert Input（转换输入）：调整为 Off When Outside Bounds 模式（当超出边界关掉）。

❷ Bounds（界限）：数值调整为 -1.3 和 1.3（该范围来自鼠标的 tx 轴的坐标，希望在这个范围内有水流声播放，该值通过移动鼠标观察 constant1 得来）。

❸ Time Slice（时间切片）：默认开启。

- null6 CHOP 备份。
- chopexec1 DAT：进行逻辑判断代码编写（**图 6-69**、**图 6-70**）。

图 6-69　执行元件设置

❶ CHOPs（通道），确保是 null6。
❷ Off to On（从关到开），点击开启。
❸ Value Change（数据变化），点击关闭。

```
1  # me - this DAT
2  #
3  # channel - the Channel object which has changed
4  # sampleIndex - the index of the changed sample
5  # val - the numeric value of the changed sample
6  # prev - the previous sample value
7  #
8  # Make sure the corresponding toggle is enabled in the CHOP Execute DAT.
9
10 def onOffToOn(channel, sampleIndex, val, prev):
11     op('audiofilein1').par.cue.pulse()
12     return
13
14 def whileOn(channel, sampleIndex, val, prev):
15     return
16
17 def onOnToOff(channel, sampleIndex, val, prev):
18     return
19
20 def whileOff(channel, sampleIndex, val, prev):
21     return
22
23 def onValueChange(channel, sampleIndex, val, prev):
24     return
25
```

点击右下角"+"号，在"def onOffToOn（channel, sampleIndex, val, prev）:"的下一行输入 op('audiofilein1').par.cue.pulse()。

❶ def onOffToOn：代表从关（off，0）到开（on，1）的时候执行下面一句话的内容（相当于给出了一个条件）。0和1的参考值来自元件 null6。

图 6-70　逻辑执行代码编写

❷ op('audiofilein1').par.cue.pulse()：元件 audiofilein1 中的 cue 参数后的 pulse 执行一次，相当于用鼠标点击了一次 pulse，完成了播放一次水流声的音频文件。

本界面内的文本缩进不能用空格键，必须用 TAB 键，如 return 前面的缩进必须用 TAB 键。

- 按以上过程再次设置 constant2。
- constant2 CHOP：创建数据控制器，和鼠标移动数据绑定（**图 6-71**）。

❶ Name 0（名称 0）：将 name 0 改为 TY。

❷ 打开 null5 CHOP 右下角的"+"号，将数据拖给 value 0 标签页，选择 CHOP Reference 引用方式。

❸ Sample Rate（样本速率）：数值默认为 60。

图 6-71　常量数据引用鼠标移动数据

- logic2 CHOP：对数据建立逻辑判断（**图 6-72**）。

❶ Convert Input（转换输入）：标签页调整为 Off When Outside Bounds 模式（当超出边界时关闭）。

❷ Bounds（界限）：数值调整为 -0.8 和 0.8（该范围来自鼠标的 ty 轴的坐标，希望在这个范围内有水流声播放，该值通过移动鼠标观察 constant2 得来）。

❸ Time Slice（时间切片）：默认开启。

图 6-72　逻辑判断条件设置

- null7 CHOP 备份。
- chopexec2 DAT：进行逻辑判断代码编写（**图 6-73**、**图 6-74**）。

图 6-73 执行元件设置

❶ CHOPs（通道），确保是 null7。
❷ Off to On（从关到开），点击开启。
❸ Value Change（数据变化），点击关闭。

图 6-74 逻辑执行代码编写

点击右下角"+"号，在 def onoffToOn(channel, sampleIndex, val, prev)：return 段落中输入 op（'audiofilein1'）.par.cue.pulse()，见图 6-74。

op（'audiofilein1'）.par.cue.pulse() 意思为执行元件 audiofilein1 CHOP 中的 cue 参数后面的 pulse 选项（图 6-75），也就是播放一次 audiofilein1 的音乐。

pulse()，这里的（ ）代表"执行"的意思。

图 6-75 播放设置

（5）涟漪位置移动处理

● 将最初处理好的鼠标数据 null4 CHOP 和 null5 CHOP 分别赋值给 sphere1 SOP 中 Center 参数中的 tx 和 ty，用于控制涟漪位置的效果移动（图 6-76）。

Center（中心）：tx 和 ty 对应球体的 x 轴和 y 轴位置变化。

null4 和 null5 分别为鼠标数据。

图 6-76 球体位置数据引用

6.2.6 三维投影与效果展示

（1）Mapping 设置　　三维投影技术，也称光雕艺术，它是除了常规屏幕显示和平面

投影外，借助 Projection Mapping 的形式将画面投影到三维物体上的技术。目前行业主流的 Projection Mapping 方法有 kantanMapper（平面三维映射法）和 camSchnappr（三维立体映射法）两种，本案例使用前者，具体操作如下。

在工作区左侧的 Palette 插件库中找到 Mapping，再找到 kantanMapper 插件，将插件拖入工作区（图 6-77）。

图 6-77　Mapping 插件位置

点击元件，打开右边面板点击 Open Kantan Window 后的 Pulse（启动），打开 kantanMapper 元件的 Window 界面，测试投影仪的连接情况（图 6-78）。

图 6-78　打开插件窗口

在操作界面左上角的项目设置区域，点击 Reslution 设置分辨率：根据投影仪的分辨率进行设定（1920×1080），见图 6-79。

图 6-79　设置分辨率

点击下方的 Window Options 选项，对画面显示进行设置（图 6-80）。

图 6-80　窗口设置

物理交互艺术综合创作 155

图 6-81　选择监视器

将 Monitor（监视器）参数设置为投影设备的连接口号，如有多台投影可用此参数选择切换（图 6-81）。

图 6-82　输出设置

设置完成后，点击 kantanMapper 元件的 Window 界面的 Toggle Output 选项，进行视频信号的输出验证（图 6-82）。

图 6-83　显示验证

检查投影仪投出的橙色实线位置是否与电脑屏幕内的图像一致，如果显示一致说明设置成功，否则，返回修改 Monitor 的数值找到正确的输出设备（图 6-83）。

图 6-84　显示区域绘制工具

在 kantanMapper 操作界面进行投影范围的绘制与编辑。

点击左侧工具栏中的创建多边形（Create Freeform），在红色线框内用锚点画出一个椭圆形投影面（图 6-84）。

在制作圆形时可以按住 Ctrl 键再点击鼠标左键，可以生成锚点。

图 6-85 调整显示区域形状

粉红色锚点为确定位置点,蓝色锚点可以进行弧度调节,具体需要不断调整投影的边界位置,不断进行修正,适应物理环境中的物体轮廓(图 6-85)。

继续在这个页面将前面石纹上涟漪模块中的最后一个 null3 TOP(输出图像的元件)拖入 Texture(纹理)选项内,完成引用。

单击其右侧的"☒"来显示贴图材质(点击后即为绿色"☑"),完成 Mapping 投影(图 6-86)。

图 6-86 显示材质设置

(2)最终效果展示　　人站在雨花石面前可以听到潺潺的水流声,在安静的环境下能够体验自然的美好。当参观者用手轻轻抚摸雨花石时,会伴有"哗哗"的水声和石头上扭曲颤动的画面,犹如人的手在水中滑动时水面泛起阵阵涟漪,整个过程就像人与石头在对话,因此本作品命名为"物语"(图 6-87)。

图 6-87 最终效果呈现

灯光控制与交互艺术

7.1 DMX 通信协议与光源
7.2 SPI 通信协议与光源
7.3 灯光控制之程序设计
7.4 灯光控制之图像映射
7.5 灯光控制之机械灯
7.6 其他专业灯光控制软件

交互艺术作品中常常会应用多种多样的硬件以增强参与者的体验感，其中包括各种舞台灯具、数控电机、机械臂、激光投影等。DMX 是控制这些硬件的主流协议，利用集成的 DMX 节点，Touchdesigner 可以作为一个中枢，协调多种硬件设备进行演出和展示。目前 LED 灯光控制的通信协议主要有：① DMX 协议。② SPI 协议。③ Art-Net 协议。

7.1　DMX 通信协议与光源

7.1.1　DMX 通信协议与光源

（**1**）DMX 协议　　也称 DMX512 协议，最初是由 USITT（美国剧院技术学会）拟定的灯光信号传输标准，用来作为灯光控台与设备之间的标准传输协议，后来随着设备型号和种类的不断增加，DMX512 协议在各类灯光、机械装置及控制设备中被广泛应用。在当下的舞台演出和展览展示领域，DMX512 已经成为一个不可替代的通用协议。有了这个标准协议，硬件与软件之间可以实现无缝对接，交互模式也变得更加方便与简洁。

DMX512 协议指的是由 512 个通道组成的一个集合，每个通道的数值范围是 0～255。将一个 DMX512 包发出的时候，接收端会收到一个带有 512 个通道的数组，对应的设备会在这个数组中选择相应的通道作为参数进行使用。

（**2**）DMX 光源　　DMX 灯珠一般情况下由三个颜色红（R）、绿（G）、蓝（B）或四个颜色红（R）、绿（G）、蓝（B）、白（White）组成，每个颜色就是一个通道。比如一条 60 个灯珠的 RGB 灯带共有 60×3=180 个通道；一条 60 个灯珠的 RGBW 灯带共有 60×4=240 个通道（**图 7-1**）。

图 7-1　DMX 灯带

DMX 灯带的每一个灯珠都有一个独立的固定地址码，如要控制灯带上的灯珠亮度和顺序，

必须保证每个灯珠有一个固定的地址码。地址码一般有两种状态，即自动编码和人工写码。自动编码的灯带延长后会自动顺序编写自己的地址码，人工写码状态的灯带要通过写码器人工写入地址码。

7.1.2　DMX 光源的写码步骤

DMX 灯带在出厂时一般都是将所有灯珠的地址码统一写成 0 号，这时的灯带基本相当于一条普通的非编程灯带，所有灯珠只能统一控制。如果设计项目需要对个别灯珠进行单独控制，就需要对所有灯珠进行写码操作，也就是要给每一个灯珠写入一个唯一固定的地址码，这就需要一台 DMX 写码 / 控制器（**图 7-2**）。目前市面上的写码器品牌型号很多，但基本功能及写码的原理与步骤基本相同。

图 7-2　DMX 写码器

长按"模式 +"3 秒后进入写码操作。模式 +：菜单项目循环选择。模式 -\ 速度 +：数值加或减。速度 -：确定键，在菜单 3 写码时有效。

菜单的基本内容见**表 7-1**。

表 7-1　写码器菜单与功能介绍

菜单	菜单项目	范围	功能及说明
1	UCSC	—	DMX5112 芯片选择：UCSC, UCSD, UCS, t-AL, t-AC, Snn1
2	4CH	0~144	通道间隔设定；0CH 时接连的灯具全部写为相同地址码
3	001	1~512	设定起始地址码，按 ENTER 确定开始写码
4	C001	001~512	发送测试信号，堆积点亮；c---，从 1 自动累加到 512
5	RGBW	—	灯珠颜色通道排序选择：定义颜色的排列顺序，有如下几种情况 RGBo: rGbo　ObGr: WBGR　o: W 单色　Co: C 冷色（W: 暖色） rGb: RGB　　rbG: RBG　　Grb: GRB　Gbr: GBR brG: BRG　　bGr: BGR
6	B-32	—	软件版本号，无法修改

（1）接线　　按图 7-3 连接好写码器、灯具和开关电源，写码器 V+ 接电源正极，GND 接电源负极。

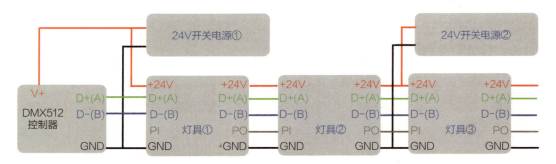

图 7-3　DMX 灯具写码时的接线方式

注：AB 线写码的产品写码器和第一台灯之间的 PI 线不接，其他型号要将写码器的 PI 和灯具的 PI 相连。TM512AL/UCS512A 写码时，写码器的 GND 必须和电源板的 GND 相连，否则会写码失效。

（2）选择芯片　　长按"模式 +"键，直到显示 UCSC（或是其他芯片型号），显示菜单 1 内容，松开按键，按"模式 -\ 模式 +"选择芯片型号，型号如下。

❶　UCSC：联芯科 UCS512C0/C1/C3/C4 等 C 系列芯片。

❷　UCSD：联芯科 UCS512D/UCS512DH。

❸　UCS：联芯科 UCS512A（PI 线写码，必须接 PI 线）。

❹　t-AL：天微 TM512AL（PI 线写码，必须接 PI 线）。

❺　t-AC：天微 TM512AC0/TM512AC/TM512DH 等 AB 线写码芯片。

❻　Snn1：明微 SM185X/SM175X/SM16500X 等 AB 线写码芯片。

联芯科、天微、智芯 AB 线写码的芯片，其写码的协议是相同的，都可以选 UCSC 进行写码。

（3）选择通道数　　按"模式 +"键，显示菜单 2 内容，按"模式 -\ 速度 +"选择每个 512 芯片占用多少个 DMX512 通道：1~144CH 表示 1~144 通道；0CH 将全部灯具写成统一的地址，此功能方便出厂时将全部灯具地址重置为 1 号默认地址。

一般驱动及多段洗墙灯如下：单白光 1CH；冷暖白 2CH；RGB 3CH；RGBW 4CH。对于 512C0 转码芯片，需要根据灯具段数及颜色设定，如 8 段 RGB，设为 8 段 ×3 通道 = 24 通道；8 段 RGBW，设为 8 段 ×4 通道 =32 通道。

（4）选择起始地址　　按"模式 +"键，显示菜单 3 内容，按"模式 -\ 速度 +"选择每个起始地址码（默认为 001），然后按"速度 -"键确定写码，直到重新显示为设定的起始地

址码，则写码完成。一般写码都是从 001 开始写码。对于单独写码的产品，地址码可参考如下计算公式：起始地址=（灯号-1）× 通道数 +1，如：RGB（3 通道）的 10 号灯 =（10-1）×3+1=28；RGBW（4 通道）的 20 号灯 =（20-1）×4+1=77。

（5）地址校验　　按"模式+"键，显示菜单 4 内容，进行地址码校验。用"模式-\速度+"键从 000 至 512 进行选择，手动逐个地址进行点亮测试，检查有无重码、漏码等情况。如果有重复码，尝试再次写码。

校验为地址堆积点亮的模式，C*** 为目标地址，即只要灯具的地址码低于目标地址，灯具就会被点亮。C000 为全灭状态，C001 只点亮 1# 地址码的灯具，C100 表示从 1 到 100# 地址码的灯具都点亮。C--- 为自动模式，自动从 1～512 循环点亮。

（6）灯珠通道排序　　按"模式+"，显示菜单 5 内容，进行灯珠通道排序的设定，用"模式-\速度+"键进行选择。部分产品的灯珠排列顺序并非 RGB/RGBW 排列，需了解灯具三种颜色的正确排列方式，选择正确的顺序，控制器变化模式才能正确。

（7）效果测试　　本部分功能主要用来检测灯带是否正确写码成功。长按第一个键"模式+"退出写码状态，并保存当前的所有设置，下次长按"模式+"选择内置效果进行测试（菜单功能如**表 7-2**），方法如下：

❶ 写码器屏幕上前 2 位数字显示为模式效果，后 2 位显示效果变化速度。

❷ 模式+/模式-：向上、向下选择效果模式。

❸ 速度+/速度-：加、减变化速度，静态颜色时进行亮度调节。

写码器灯光模式的代码与功能见**表 7-2**。

表 7-2　写码器灯光模式的代码与功能

模式	功能	速度控制说明	其他说明
1	R	00~15，数值越大，亮度越高	静态颜色
2	G	00~15，数值越大，亮度越高	静态颜色
3	B	00~15，数值越大，亮度越高	静态颜色
4	W（RGB 三色时，RGB 全亮）	00~15，数值越大，亮度越高	静态颜色
5	R+G+B+W	00~15，数值越大，亮度越高	静态颜色
6	R+G	00~15，数值越大，亮度越高	静态颜色
7	G+B	00~15，数值越大，亮度越高	静态颜色

续表

模式	功能	速度控制说明	其他说明
8	R+B	00~15，数值越大，亮度越高	静态颜色
9	G，B，W 全亮、全灭跳变	00~15，数值越大，变化越快	动态变色
10	七彩跳变	00~15，数值越大，变化越快	动态变色
11~14	渐变	00~15，数值越大，变化越快	动态变色
15~25	颜色追逐跑动效果	00~15，数值越大，变化越快	动态变色

注：1~8 模式必须设置正确的灯珠通道颜色排序，并且写码后才可以正常控制，如果颜色不对应，请按第（6）步重新设定灯珠颜色排序。

7.2　SPI 通信协议与光源

（1）SPI 通信协议　　SPI 是一种高速、高效率的串行接口技术（Serial Peripheral Interface），通常由一个主模块和一个或多个从模块组成，主模块选择一个从模块进行同步通信，从而完成数据的交换。SPI 是一个环形结构，通信时需要至少 4 根线（事实上在单向传输时 3 根线也可以），如**图 7-4** 所示。

SPI 协议定义了一组规范和标准，以实现多个设备之间的数据传输和通信。它常用于连接微控制器、传感器、存储器和其他外围设备等。SPI 协议通过使用时钟信号、数据输入和输出线以及控制信号（如片选、使能等）来进行数据传输和设备控制。SPI 协议具有简单、高速和灵活的特点，在许多嵌入式系统和通信应用中被广泛使用。

Wiring Diagram

● SC connect with SPI spot lighf (TM1803)

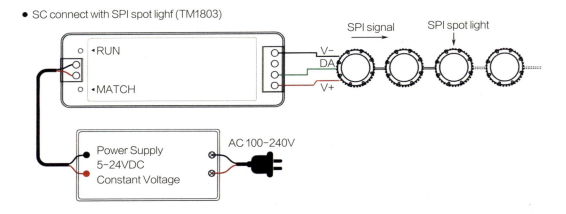

- SC connect with SPI pixel strip (LPD6803)

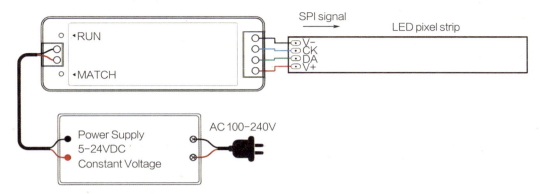

图 7-4　SPI 协议的灯带接线方式

Wiring Diagram—接线图；SC connect with SPI spotlight (TM1803)—用串口连接支持 SPI 通信协议的，芯片为 TM1803 的聚光灯；SC connect with SPI pixel strip(LPD6803)—用串口连接支持 SPI 通信协议的，芯片为 LPD6803 的像素灯带；Power Supply 5-24VDC Constant Voltage—5~24 伏恒定电压电源；SPI signal—SPI 信号；SPI spot light—SPI 通信协议的聚光灯；LED pixel strip—LED 像素灯带；AC 100-240V—100~240V 的交流电；V+—电源正极；V-—电源负极；CK—时钟线；DA—数据线；RUN—运行；MATCH—匹配

信号控制原理：信号经过一个灯珠被截取一段控制信息，逐步往后一直到最后，灯珠之间有先后顺序。

（2）SPI 光源型号　　支持 SPI 通信协议的灯带芯片与型号有几十种之多，常见的有 WS2801，APA102，SK9822，LPD8806 等。

WS 系列灯珠的特点：

❶　无需写码，顺序控制。

❷　单点单控，每个灯光颗粒有一个独立的控制芯片（图 7-5），灯珠（图 7-6）参数及引脚如图 7-7 所示。

图 7-5　SPI 灯带

图 7-6　RGB 灯珠实物

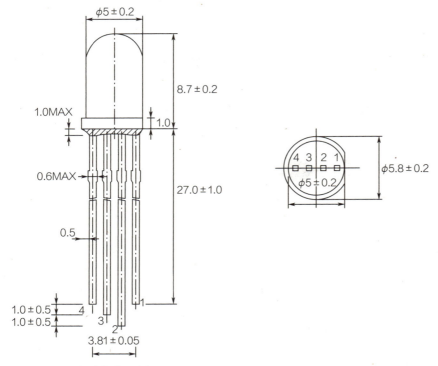

图 7-7　RGB 灯珠参数及引脚

1—DI；2—GND；3—VDD；4—DO

（3）供电与连接方式　　WS2812LED 灯带上每一个灯珠都需要 60mA 左右的电流强度，为了确保灯带正常工作，控制电路所配备的直流电源要能提供充足的电流强度为灯带供电。例如，一条带有 30 个灯珠的灯带，需要直流电源的输出电流强度为 1.5~2A 左右。

接线方式：开发时和使用时的接线方式有一个区别就是 Arduino 主板的供电方式不同，开发时的接线见**图 7-8**，使用时的接线方式见**图 7-9**。

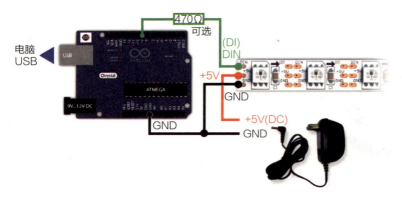

图 7-8　开发时 Arduino 控制 WS2812 LED 灯带的接电方式（无需面包板方式）

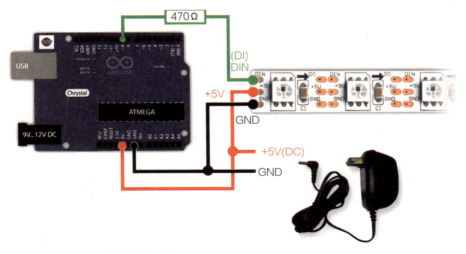

图 7-9 工作时电源供电的接电方式

7.3 灯光控制之程序设计

7.3.1 FastLED 库与安装方法

（1）FastLED 库　　利用开源平台可以进行简单的灯光效果控制，而开源库的设计为灯光控制和灯效设计提供了更加丰富的资源，可以用一系列数学函数来实现复杂灯光效果的控制，在 Arduino 开源平台上就有大量为灯光控制开发的第三方库，其中 FastLED 就是一个优秀且比较容易掌握的第三方灯光控制库。它可轻松地编程控制 LED 灯带和灯珠，创建各种炫目的光效和动画，用于交互艺术、灯光秀、DIY 项目等，该库具有广泛的社区支持，提供了丰富的示例代码和文档，使初学者和专业开发者都能快速上手和应用。作为控制 LED 灯带的开源库，它为 Arduino 和其他兼容的开发板提供了简化和高效的 LED 控制功能。该库支持各种常见的 LED 芯片类型，如 WS2812、WS2811、APA102 等，能使用不同通信协议控制 LED，该库的主要特点如下。

❶ 快速高效：FastLED 能以极快的速度控制 LED 灯光，可实现流畅的动画和快速的色彩变换。

❷ 灵活多样：该库支持多种 LED 布局和排列方式，包括线性布局、网格布局、环形布局等。

❸ 高级特效：FastLED 库提供了丰富的特效函数和动画效果，例如渐变、闪烁、呼吸灯、彩虹效果等，使用户可以轻松实现各种华丽的灯光效果。

❹ 内存优化:该库在设计时考虑了内存的限制,采用了高效的内存管理策略,在有限的存储空间下能够处理更多的 LED 灯珠。

❺ 跨平台支持:不仅支持 Arduino,还可以在其他兼容的平台上运行,如 ESP8266、ESP32、Teensy 等。

(2)在线安装　通过库管理进行安装(**图 7-10**)。

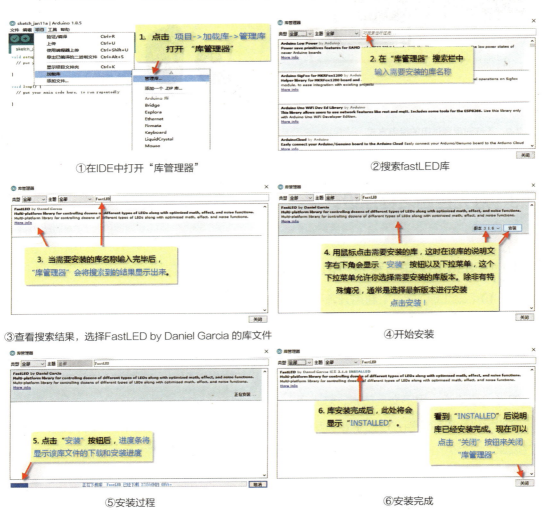

图 7-10　FastLED 库的在线安装过程

(3)下载后安装　下载后点击可执行文件安装,重新启动 IDE 会自动加载。也可以在项目/加载库中添加,即可实现库文件的安装(**图 7-11**)。安装完后如能在项目菜单/包含库中找到安装库的名字说明安装成功(**图 7-12**)。

灯光控制与交互艺术　167

图 7-11　FastLED 的下载安装　　　　　图 7-12　检查 FastLED 是否安装成功

（4）Fast 库的测试　　可以打开 FastLED 库自带的程序进行测试，文件/示例/FastLED/DemoReel100.*。注意程序中的引脚号与实际板子输出的引脚一致，从本章案例中可以看出这个库的丰富表现力。

7.3.2　灯控程序的语法与结构

程序设计语言 C++ 的基本语法结构与规则如下。

（1）注释

符号	意义
//	单行注释：以双斜线（//）开头，用于注释单行内容
/*　*/	以斜线和星号（/*）开头，以星号和斜线（*/）结尾，用于注释多行内容

（2）文件头引用

符号	意义
#	预处理器指令的起始符号，用于进行预处理操作。预处理器指令是在编译代码之前由预处理器执行的指令。一般放在程序的第 1 部分，用来定义各种变量、加载各种库文件，放在变量名称前，如：#define NUM_LEDS 60(定义 LED 灯珠数量)；#include "FastLED.h"（载入 FastLED 库）

（3）主函数

符号	意义
int main():	程序的入口点，其中 int 表示返回值类型（整数型），main 是函数名

(4)变量声明和定义

符号	意义
type variableName;	声明一个变量,其中 type 是变量的类型,variableName 是变量名
type variableName = value;	声明并初始化一个变量,其中 value 是变量的初始值

(5)数据类型　　int:整数类型。float:单精度浮点数类型。double:双精度浮点数类型。char:字符类型。bool:布尔类型,表示真或假。string:字符串类型。此外有其他自定义的数据类型。

(6)运算符　　+:加法运算符。-:减法运算符。*:乘法运算符。/:除法运算符。%:取模运算符。=:赋值运算符。==:相等运算符。!=:不等运算符。>、<:大于、小于运算符。>=、<=:大于等于、小于等于运算符。&&:逻辑与运算符。||:逻辑或运算符。

(7)控制语句

❶ if,else:条件语句,根据条件执行不同的代码块。

❷ for,while,do-while:循环语句,用于重复执行一段代码。

常用控制语句在以下案例中均有所涉及,具体用法详见案例。

(8)灯光控制程序的结构　　Arduino 采用的程序编写语言为 C++,所有的程序分为三个部分。

❶ 定义变量:把所需要的函数、对象的名字、库文件的引入全部放在第一部分。

❷ 初始化环境:以 void setup() 开头的内容,让程序做好各种准备。

❸ 主程序:程序的循环体部分,以 void loop() 开头,详细写出程序的内容,自上而下顺序执行。

7.3.3　初步灯光动态控制(案例 7-1~ 案例 7-9)

(1)案例 7-1:点亮一个红色闪烁的 LED　　将以下代码输入编辑区。

```
1.  #include" FastLED.h"           // 载入库文件,此示例程序需要使用 FastLED 库
2.  #define NUM_LEDS 60            // 定义 LED 灯珠数量
3.  #define LED_DT 9               // 定义 Arduino 输出控制信号引脚 9 号
4.  #define LED_TYPE WS2812        // 定义 LED 灯带型号
5.  #define COLOR_ORDER GRB        /* 定义 RGB 灯珠中红色、绿色、蓝色 LED 的排列顺序,此处顺序要与
6.                                    灯接线顺序相同,如果不一致可以修改此处进行调整顺序,保证设定
7.                                    与实际接线顺序一致 */
8.  uint8_t max_bright=128;        /*LED 亮度控制变量,uint8_t 这种类型是可以使用数值 0 ~ 255 来
9.                                    定义灯光亮度的,数值越大则光带亮度越高,uint8_t 代表取值范围
10.                                   为 0-255*/
```

```
11.    CRGB leds[NUM_LEDS];        /* 建立灯带 leds 对象，这个对象的名字就叫 leds。这句是说
12.                                这个 leds 灯带里有多少灯珠，因为上面定义了 NUM_LEDS 60，所以
13.                                leds 这个灯带里面有 60 个灯珠 */
14.    void setup() {
15.      Serial.begin(9600);        // 启动串行通信，一般 9600。
16.      delay (1000);              // 稳定性等待，让程序暂停 1 秒。
17.      LEDS.addLeds<LED_TYPE,LED_DT,COLOR_ORDER>(leds,NUM_LEDS);    /* 初始化灯带的各
18.                                 项参数 < 灯带类型、引脚号、颜色顺序 >（灯带名称，灯珠数量）*/
19.      FastLED.setBrightness(max_bright);    // 设置灯带亮度，前面已经定义过这个参数了，为 128
20.    }
21.    void loop(){
22.      leds[0]=CRGB::Red;         /* 设置灯带中第一个灯珠颜色为红色，leds[0] 为第一个灯珠，led
23.                                 [1] 为第二个灯珠，此处 Red 为红色是这个库定义好的，不能用其他
24.                                 名称，因为所有颜色的名称都在库里定义好的 */
25.      FastLED.show();            // 更新 LED 色彩
26.      delay(500);                // 等待 500 毫秒
27.      leds[0]=CRGB::Black;       /* 设置光带中第一个灯珠颜色为黑色，为第一颗灯珠熄灭
28.                                 */
29.      FastLED.show();            // 更新 LED 色彩
30.      delay(500);                // 等待 500 毫秒
31.    }
```

（2）案例 7-2：让红色 LED 动起来　　将循环部分调整为如下。

```
1.    void loop() {
2.      for(int i = 0;i<NUM_LEDS;i++){    /* 使产生"移动"效果，循环里面，灯珠的起始位置是第
3.                                        1（0）个，执行一次就向前增加 1*/
4.      leds[i]=CRGB::Red;         // 设置光带中第 i 个灯珠颜色为红色
5.      FastLED.show();            // 更新 LED 色彩
6.      delay(50);                 // 等待 50 毫秒
7.      leds[i]=CRGB::Black;;      // 设置光带中第 i 个灯珠颜色为红色
8.      FastLED.show();            // 更新 LED 色彩
9.      delay(50);                 // 等待 50 毫秒
10.   }
11.     delay(500);                // 等待 500 毫秒
12.   }
```

（3）案例 7-3：让单个运动的 LED 同时变色　　继续将循环部分调整如下。

```
1.    void loop() {
2.      for(int i = 0;i<NUM_LEDS;i++){    /* 使产生"移动"效果，循环里面，灯珠的起始位置是第
3.                                        1（0）个，执行一次就向前增加 1*/
4.      leds[i]=CRGB::Red;         // 设置灯带中第 i 个灯珠颜色为红色
5.      FastLED.show();            // 更新 LED 色彩
6.      delay(20);                 // 等待 20 毫秒
7.      leds[i]=CRGB::Green;       // 设置灯带中第 i 个灯珠颜色为绿色
8.      FastLED.show();            // 更新 LED 色彩
9.      delay(20);                 // 等待 20 毫秒
10.      leds[i]=CRGB::Blue;       // 设置灯带中第 i 个灯珠颜色为蓝色
11.     FastLED.show();            // 更新 LED 色彩
12.     delay(20);                 // 等待 20 毫秒
13.     leds[i]=CRGB::Black;;      // 设置灯带中第 i 个灯珠颜色为黑色
```

```
14.     FastLED.show();            // 更新 LED 色彩
15.     delay(20);                 // 等待 20 毫秒
16.   }
17.   delay(500);                  // 等待 500 毫秒
18. }
```

（4）案例 7-4：让多个运动的 LED 变色　　继续将循环部分调整如下，将上面的单个 LED 改成连续几个 LED。

```
1.  void loop() {
2.    for(int i = 0;i<NUM_LEDS;i++){   /* 使产生"移动"效果，循环里面，灯珠的起始位置是第
3.                                        1（0）个，执行一次就向前增加 1*/
4.      leds[i-1]=CRGB::Red;       // 设置灯带中第 i-1 个灯珠颜色为红色
5.      leds[i]=CRGB::Red;         // 设置灯带中第 i 个灯珠颜色为红色
6.      leds[i+1]=CRGB::Red;       // 设置灯带中第 i+1 个灯珠颜色为红色
7.      FastLED.show();            // 更新 LED 色彩
8.      delay(50);                 // 等待 50 毫秒
9.      leds[i-1]=CRGB::Green;     // 设置灯带中第 i-1 个灯珠颜色为绿色
10.     leds[i]=CRGB::Green;       // 设置灯带中第 i 个灯珠颜色为绿色
11.     leds[i+1]=CRGB::Green;     // 设置灯带中第 i+1 个灯珠颜色为绿色
12.     FastLED.show();            // 更新 LED 色彩
13.     delay(50);                 // 等待 50 毫秒
14.      leds[i-1]=CRGB::Blue;     // 设置灯带中第 i-1 个灯珠颜色为蓝色
15.      leds[i]=CRGB::Blue;       // 设置灯带中第 i 个灯珠颜色为蓝色
16.      leds[i+1]=CRGB::Blue;     // 设置灯带中第 i+1 个灯珠颜色为蓝色
17.     FastLED.show();            // 更新 LED 色彩
18.     delay(50);                 // 等待 50 毫秒
19.     leds[i-1]=CRGB::Black;     // 设置灯带中第 i-1 个灯珠颜色为黑色
20.     leds[i]=CRGB::Black;       // 设置灯带中第 i 个灯珠颜色为黑色
21.     leds[i+1]=CRGB::Black;     // 设置灯带中第 i+1 个灯珠颜色为黑色
22.     FastLED.show();            // 更新 LED 色彩
23.     delay(50);                 // 等待 50 毫秒
24.   }
25.   delay(500);                  // 等待 500 毫秒
26. }
```

（5）案例 7-5：让所有灯珠同时闪烁（一）　　将循环部分调整如下，所有灯珠先全部点亮，再全部熄灭。因为间隔的时间很短（500 毫秒，可以继续减小这个时间），虽然看上去好像同时闪烁，但是灯珠亮起和熄灭是有先后顺序的。

```
1.  void loop() {
2.    for(int i = 0;i<NUM_LEDS;i++){   // 当 i 小于灯珠总数量时，i 增加 1，一直循环到条件不成立
3.      leds[i]=CRGB::Red;         // 设置灯带中第 i 个灯珠颜色为红色
4.      FastLED.show();            // 更新 LED 色彩
5.    }
6.    delay(500);                  // 等待 500 毫秒
7.    for(int i = 0;i<NUM_LEDS;i++){   // 当 i 小于灯珠总数量时，i 增加 1，一直循环到条件不成立
8.
9.      leds[i]=CRGB::Black;       // 设置灯带中第 i 个灯珠颜色为黑色
10.
```

```
11.        FastLED.show();              // 更新 LED 色彩
12.    }
13.    delay(500);                      // 等待 500 毫秒
14. }
```

（6）案例 7-6：让所有灯珠同时闪烁（二） 修正以上效果（灯珠并不是同时亮起来，而是逐个亮起来），让所有灯珠同时闪烁。这里应用一个 fill_solid 函数（实体填充），其功能是同时将灯带上所有灯珠同时点亮。

将循环部分调整如下，可以实现所有灯珠同时闪烁，用 fill_solid 函数把所有灯珠填充为同一个颜色。

```
1.  void loop() {
2.                                         // 利用 fill_solid section 全部点亮/熄灭
3.      fill_solid (leds,30,CRGB::Red);    // 填充（灯带的名称，灯珠的数量，填充的颜色）
4.      FastLED.show();                    // 刷新
5.      delay(500);                        // 延时 500 毫秒

6.      fill_solid (leds,30,CRGB::Black);  // 填充（灯带的名称，灯珠的数量，填充的黑色）
7.      FastLED.show();                    // 刷新
8.      delay(500);                        // 延时 500 毫秒
9.  }
```

（7）案例 7-7：让开头一段灯珠闪烁 利用 fill_solid 函数点亮指定个数的灯珠，此处将前 3 个点亮（只能从头开始）。需将循环部分调整如下。

```
1.  void loop() {
2.                                         // 从灯带头开始，点亮熄灭 3 个 LED
3.      fill_solid (leds,3,CRGB::Red);     // 填充（灯带名称，点亮个数，颜色为红色）
4.      FastLED.show();                    // 刷新
5.      delay(500);                        // 延时 500 毫秒
6.
7.      fill_solid (leds,3,CRGB::Black);   // 填充（灯带名称，点亮个数，颜色为黑色）
8.      FastLED.show();                    // 刷新
9.      delay(500);                        // 延时 500 毫秒
10. }
```

（8）案例 7-8：让特定位置的一段灯珠闪烁 上面的案例是从开头亮几个，此处用来自定义从任何位置同时点亮 N 个灯珠，将循环部分调整如下。

```
1.  void loop() {
2.                                         /* 从开始的第 6 个灯珠开始，点亮并熄灭 3 个 LED，括号内
3.                                            的 +5 就是指前 5 个灯珠不做任何操作，而是从第 6 个灯珠
4.                                            开始算起点亮 3 个灯珠 */
5.      fill_solid (leds+5,3,CRGB::Red);   // 填充（起始位置，点亮个数，颜色为红色）
6.      FastLED.show();                    // 刷新
7.      delay(500);                        // 延时 500 毫秒
8.
9.      fill_solid (leds+5,3,CRGB::Black); // 填充（起始位置，点亮个数，颜色为黑色）
```

```
10.    FastLED.show();                    // 刷新
11.    delay(500);                        // 延时 500 毫秒
12. }
```

（9）案例 7-9：让一段灯珠来回摆动　　色条反复摆动的原理：第 1 段循环从头开始逐渐点亮熄灭（运动状态），一直到灯带尾端，这时条件不满足了，开始进入第二段循环。第 2 段循环从尾部逐渐移动位置点亮熄灭（运动状态），一直到条件不满足，再进入第一个循环（此时条件满足第一个循环）。具体将循环部分调整如下（修改上面的程序）。

```
1.  void loop() {
2.                                        /*( 也就是 i 一直加 1，加到 i 不小于 NUM_LEDS-3 时就停止
3.                                        循环了，这时就进入第 2 段循环），因此可以在这个区域见
4.                                        摆动，同样修改延迟时间可以调整移动速度 */
5.     for(int i=0;i<NUM_LEDS-3;i++){    // 循环条件，后面的循环都要符合这个条件，逐渐增加
6.     fill_solid (leds+i,3,CRGB::Red);   // 填充（起始位置，点亮个数，颜色为红色）
7.     FastLED.show();                    // 刷新
8.     delay(50);                         // 延时 500 毫秒
9.
10.    fill_solid (leds+i,3,CRGB::Black);// 填充（起始位置，点亮个数，颜色为黑色）
11.    FastLED.show();                    // 刷新
12.    delay(50);                         // 延时 500 毫秒
13. }                                     // 内部 for 循环
14.                                       /* 上面是从头部开始点亮熄灭 3 颗灯珠，一直运动到灯带末尾，
15.                                       上一个循环结束（条件终止），开始进入下一个循环 */
16.    for(int i = NUM_LEDS-3;i>0;i--){   // 循环条件，后面的循环都要符合这个条件，逐渐递减
17.    fill_solid (leds+i,3,CRGB::Red);   // 填充（起始位置，点亮个数，颜色为红色）
18.    FastLED.show();                    // 刷新
19.    delay(50);                         // 延时 500 毫秒
20.
21.    fill_solid (leds+i,3,CRGB::Black);// 填充（起始位置，点亮个数，颜色为黑色）
22.    FastLED.show();                    // 刷新
23.    delay(50);                         // 延时 500 毫秒
24. }                                     // 内部循环体，对应的是内容的 for 循环
25. }                                     // 外部循环体，对应的是 void loop
```

7.3.4　用不同的颜色模式控制灯光（案例 7-10~ 案例 7-14）

以上用到的各种颜色（如 Red，Green，Black，Blue，Purple，Yellow 等）都是 fastLED 库自带的颜色，尽管有很多颜色名称可以调用，但是相对还是比较单一（就像我们绘画时调色盘里有二十几种颜色，但仍然需要根据我们创作的需要进行调色），原色不一定是我们真正想要的颜色，如果想要一种特定的颜色，就要进行自定义。通常有两种方法进行颜色的自定义，分别为 RGB 和 HSV。

（1）案例 7-10：用 RGB 自定义灯光颜色　　RGB 颜色模型是一种用于显示彩色的模型，它基于红色（Red）、绿色（Green）和蓝色（Blue）三种原色的组合。这种模型基于

加法混色原理，通过不同强度的红、绿和蓝光的组合来产生所见的各种颜色。在 RGB 颜色模型中，每种原色的强度可以用一个数字值来表示，通常范围从 0 到 255。其中，0 表示没有该原色的光，而 255 表示该原色的最大强度。通过调整每种原色的强度，可以得到不同的颜色。

通过将不同强度的红、绿和蓝光以各种比例叠加，可以产生几乎所有可见的颜色。例如，红色的光强度为 255，而绿色和蓝色的光强度为 0 时，会产生纯红色。而当红、绿、蓝三种原色的光强度都为 255 时，会产生白色光。

RGB 颜色模型在计算机图形学、显示设备和数字图像处理中被广泛使用。通过调整 RGB 原色的强度，可以精确控制所需的颜色和色彩效果。

以下程序仍然分为定义对象、初始化环境和主程序 3 个部分，定义颜色主要在第 1 部分。

```
1.  #include"FastLED.h"            // 调用 FastLED 库，此示例程序需要使用 FastLED 库
2.  #define NUM_LEDS 30             // 定义 LED 灯珠数量
3.  #define LED_DT 9                // 定义 Arduino 输出控制信号引脚
4.  #define LED_TYPE WS2812         // 定义 LED 灯带型号
5.  #define COLOR_ORDER GRB         // 定义 GRB 灯珠中红色、绿色、蓝色 LED 的排列顺序
6.  uint8_t max_bright=128;         //LED 亮度控制变量，可使用数值 0~255，数值越大则光带亮度越高
7.  CRGB leds[NUM_LEDS];            // 建立灯带 leds

8.                                  /* 下面是利用 RGB 方法定义颜色的案例，此处自定义了一个以
9.                                     myRGBcolor 为名字的颜色，后面会调用这个颜色名称，其中括号
10.                                    里面的三个值分别为 (50,0,50) 就是 r,g,b 的数值 */
11. CRGB myRGBcolor(50,0,50);       // 此处定义了 myRGBcolor 的色板，其 r,g,b 值分别为 (50,0,50).
12.                                 // 其中 r,g,b 的 Value 均为：0~255
13. void setup(){
14.   LEDS.addLeds<LED_TYPE,LED_DT,COLOR_ORDER>(leds,NUM_LEDS);// 初始化光带
15.   FastLED.setBrightness(max_bright);                       // 设置光带亮度
16. }
17.                                 /* 循环部分如下，演示如何使用 CRGB 颜色名称（红色数值，绿色数
18.                                    值，蓝色数值）方法 */
19. void loop(){
20.   fill_solid(leds,NUM_LEDS,myRGBcolor);// 填充了名称为 myRGBcolor 的色板
21.   FastLED.show();               // 刷新
22.   delay(500);                   // 延时 500 毫秒
23. }
```

（2）案例 7-11：用 RGB 模式让灯带颜色发生闪烁　　循环部分修改如下，修改了 r 和 b 的值，然后再将它们改回来，不停循环形成整条灯带的闪烁效果。

```
1.                                  /* 循环部分如下，演示如何使用 CRGB 颜色名称（红色数值，绿色数
2.                                     值，蓝色数值）方法 */
3.  void loop(){
4.                                  /* 演示如何使用 CRGB 颜色名称（红色数值，绿色数值，蓝色数值）
5.                                     方法，就是利用色板名称后面重新定义一个颜色的数值。语句如
6.                                     myRGBcolor.r(这就是修改原来色板中 r 的值）*/
```

```
7.    myRGBcolor.r=0;            /*myRGBcolor(0,0,50)，把原来色板中 (50，0，50) 中的 r 修
8.                                 改成 0*/
9.    myRGBcolor.b=0;            /*myRGBcolor(0,0,0)，把原来色板中 (50，0，50) 中的 b 修改
10.                                成了 0，此处都是 0 就是熄灭 */
11.   fill_solid(leds,NUM_LEDS,myRGBcolor);    // 重新再填充这个 myRGBcolor 色板
12.   FastLED.show();            // 刷新
13.   delay(500);
14.                              // 停 500 毫秒之后再把 r 和 b 改回原来的值
15.   myRGBcolor.r=50;           //myRGBcolor(50,0,0) 此句话把 r 的值重新改回了 50
16.   myRGBcolor.b=50;           //myRGBcolor(50,0,50) 此句话把 b 的值重新改回了 50
17.   fill_solid(leds,NUM_LEDS,myRGBcolor);
18.   FastLED.show();            // 刷新
19.   delay(500);                // 延时 500 毫秒
20. }
```

（3）案例 7-12：用 HSV 模式定义灯光颜色　　CHSV(hVal, sVal, vVal)，HSV(Hue, Saturation, Value) 是根据颜色的直观特性，由 A.R.Smith 在 1978 年创建的一种颜色表达方法。该方法中的三个参数分别是：Hue 色调（H），Saturation 饱和度（S），Value 明亮度（V）。取值范围分别为 0～255。如**图 7-13** 所示。

❶　H（色调）：从红色开始按逆时针方向计算。红色为 0，绿色为 85，蓝色为 170。

❷　S（饱和度）：表示颜色的纯度或鲜艳程度，取值范围为 0～255。255 纯度最高。

❸　V（明亮度）：取值范围为 0~255。该数值越大，灯带的亮度越亮，反之数值越小。

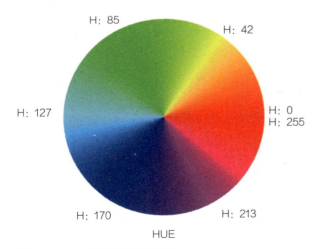

图 7-13　HUE 色相环的色号位置

```
1.   #include"FastLED.h"            // 此实例程序需要使用 FastLED 库
2.   #define NUM_LEDS 30             // 定义 LED 灯珠数量
3.   #define LED_DT 9                // 定义 Arduino 输出控制信号引脚
4.   #define LED_TYPE WS2812         // 定义 LED 灯带型号
5.   #define COLOR_ORDER GRB         // 定义 RGB 灯珠中红色、绿色、蓝色 LED 的排列顺序
6.   uint8_t max_bright=128;         /*LED 亮度控制变量，uint8_t 这种类型是可以使用数值 0~255 来
7.                                   定义灯光亮度的，数值越大则光带亮度越高 */
8.   CRGB leds[NUM_LEDS];            // 建立名称为 leds，灯珠数量为 NUM_LEDS 的 CRGB 灯带
9.                                   /*CHSV colorName 用 HSV 的方法定义颜色 (CHSV 相当于一个内
10.                                  置函数 )*/
11.  CHSV myHSVcolor(50,50,50);      // 定义名字为 myHSVcolor( 色相，饱和度，亮度 ) 的色板

12.  void setup(){
13.    LEDS.addLeds<LED_TYPE,LED_DT,COLOR_ORDER>(leds,NUM_LEDS);// 初始化灯带的各项参数
14.    FastLED.setBrightness(max_bright);// 初始化灯带的亮度为 max_bright
15.  }
16.                                  // 利用 fill_solid( 填充色板函数 ) 点亮灯带
17.  void loop(){
18.    fill_solid(leds, NUM_LEDS, myHSVcolor);// 填充 (led 名称，光珠数字，色板名 )
19.    FastLED.show();               // 刷新
20.    delay(500);                   // 延时 500 毫秒
21.  }
```

（4）案例 7-13：用 HSV 模式显示渐变色　　原理：循环 1 次，色相 h 值加 1，由此实现颜色渐变（同理亮度、色度也可逐渐变化）。循环部分如下：

```
1.   void loop(){
2.                                   // 演示如何使用 .h 方法改变 CHSV 颜色的某一个数值
3.     myHSVcolor.h++;               /* 修改 HSV 定义颜色的单一数值，此处可以把 h 改成 s/v 进行修改，观
4.                                   察效果变化 */
5.     fill_solid(leds, NUM_LEDS, myHSVcolor);
6.                                   // 填充 (led 名称，灯珠数量，色板名 )
7.     FastLED.show();               // 刷新
8.     delay(10);                    // 延时 10 毫秒
9.   }
```

（5）案例 7-14：用 HSV 模式让渐变色的灯带运动起来　　本案例实现了一条灯带上从开头处点亮 3 个灯，一边运动一边改变颜色，并在灯带上反复摆动。原理：此处完成了两个 for 循环，当满足第 1 个条件时进行第一个 for 循环（从头到尾运动，同时改变颜色），直到不满足条件后进入第 2 个 for 循环（从结尾到开头运动，同时改变颜色）。循环部分代码如下：

```
1.   void loop(){                    // 利用 fill_solid( 填充色板函数 )
2.                                   // 以下演示变色条反复摆动
3.     for(int i=0;i<NUM_LEDS-3;i++){ //( 三个灯珠从头部到尾部运动的同时产生颜色的变化 )
4.       myHSVcolor.h++;             // 修改 HSV 定义颜色的 h 的值
5.       fill_solid(leds+i,3,myHSVcolor); // 填充 ( 起始位置，点亮个数，颜色色板 )
6.       FastLED.show();             // 刷新
7.       delay(50);                  // 延时 50 毫秒
8.     }
```

```
9.                              /* 进入第二个循环（三个灯珠从尾部到头部运动的同时产生
10.                             颜色的变化）*/
11.  for(int i=NUM_LEDS-3;i>=0;i--){
12.    myHSVcolor.h++;              // 修改 HSV 定义颜色的单一数值
13.    fill_solid(leds+i,3,myHSVcolor); // 填充（起始位置，点亮个数，颜色色板）
14.    FastLED.show();              // 刷新
15.    delay(50);                   // 延时 50 毫秒
16.  }
17. }
```

7.3.5　常用灯光控制的内置函数（案例 7-15~ 案例 7-18）

为了快速设计丰富的灯光效果，FastLED 内置大量的函数，通过调用函数就可以方便地实现多种灯光效果的设计，以下列举了部分内置函数的应用。

（1）案例 7-15：（Fill_rainbow）静态彩虹灯带　　可快速将一条完整的灯带填充成彩虹色，或将一条灯带的某一段填成彩虹色，函数与功能如**表 7-3** 所示。其中 beginHue 为起始色调数值；deltaHue 为相邻 LED 灯珠色调差。

表 7-3　fill_rainbow 函数的功能

函数举例	功能
fill_rainbow(LEDs, 30, beginHue, deltaHue)	将 LED 灯带从头数 30 个灯珠（一共 30 个灯珠）设置为渐变彩虹色
fill_rainbow(LEDs+5, 30, 0, 1)	将 LED 灯带从第 5 个处数 30 个灯珠设置为渐变彩虹色，起始色调数值为 0，相邻 LED 灯珠色调差为 1

完整程序如下：

```
1.  #include "FastLED.h"        // 加载 FastLED 库，此示例程序需要使用 FastLED 库
2.  #define NUM_LEDS 30         // 定义 LED 灯珠数量
3.  #define LED_DT 9            // 定义 Arduino 输出控制信号引脚
4.  #define LED_TYPE WS2812     // 指定 LED 灯带型号
5.  #define COLOR_ORDER GRB     // 定义 RGB 灯珠中红色、绿色、蓝色 LED 的排列顺序
6.  uint8_t max_bright = 128;// 定义 LED 亮度控制变量，可使用数值为 0～255，数值越大则光带亮度
                               越高
7.  CRGB leds[NUM_LEDS];       // 建立名称为 leds 的光带
8.  uint8_t beginHue = 0;      // 定义了起始色调数值，通过修改该数值可以定义开始的颜色
9.  uint8_t deltaHue = 1;      // 定义了相邻灯珠色差，通过修改可以更改颜色变化的程度（中间隔了几
                               个色号）
10.
11. void setup() {
12.   LEDS.addLeds<LED_TYPE, LED_DT, COLOR_ORDER>(leds, NUM_LEDS);  // 初始化灯带
13.   FastLED.setBrightness(max_bright);  // 设置灯带亮度
```

```
14.    }
15.    void loop () {
16.                             // fill_rainbow 演示
17.    fill_rainbow(leds,NUM_LEDS,beginHue,deltaHue);  // 灯带名称、数量、开始色值、相邻灯珠间的
       色值差
18.    FastLED.show();          // 更新 LED 色彩
19.    delay(25);               // 等待 25 毫秒
20.    }
```

（2）案例 7-16：（Fill_rainbow）动态彩虹灯带　　该案例让彩虹灯带运动起来，将起始颜色修改为可以变化的数值，彩虹就由静止变成了运动的样子。

完整程序如下。

```
1.     #include "FastLED.h"         // 加载 FastLED 库，此示例程序需要使用 FastLED 库
2.     #define NUM_LEDS 30          // 定义 LED 灯珠数量
3.     #define LED_DT 9             // 定义 Arduino 输出控制信号引脚
4.     #define LED_TYPE WS2812      // 指定 LED 灯带型号
5.     #define COLOR_ORDER GRB      // 定义 RGB 灯珠中红色、绿色、蓝色 LED 的排列顺序
6.     uint8_t max_bright = 128;    // 定义 LED 亮度控制变量，可使用数值为 0～255，数值越大则灯带亮
       度越高
7.     CRGB leds[NUM_LEDS];         // 建立名称为 leds 的灯带
8.     uint8_t beginHue = 0;        // 定义了起始色调数值，通过修改该数值可以定义开始的颜色
9.     uint8_t deltaHue = 1;        // 定义了相邻灯珠色差，通过修改可以更改颜色变化的程度（中间隔了几
                                       个色号）
10.
11.    void setup () {
12.        LEDS.addLeds<LED_TYPE, LED_DT, COLOR_ORDER>(leds, NUM_LEDS);   // 初始化灯带
13.        FastLED.setBrightness(max_bright);   // 设置灯带亮度
14.    }
15.    void loop () {
16.    beginHue++ ;                 /*此处执行了一个起始值自加 1 的命令，使得起始值从 0~255 不断发生变化，
17.                                    因为其变量类型是 uint8_t，所以会在加到 255 之后直接再从 0 重新开始*/
18.    fill_rainbow(leds,NUM_LEDS,beginHue,9);  // 灯带名称、数量、开始色值、相邻灯珠间的色值差 9
19.    FastLED.show();              // 更新 LED 色彩
20.    delay(25);                   // 等待 25 毫秒
21.    }
```

（3）案例 7-17：（fill_Gradient）静态渐变色灯带（RGB 模式）　　以下代码可以快速将一条完整的灯带填充成渐变色，或者将一条灯带的某一段填充成渐变色，函数功能与含义见表 7-4。

表 7-4　fill_gradient 函数的功能

函数举例	功能
fill_gradient_RGB(LEDs, 0, CRGB: Red, 29, CRGB: Blue)	（灯带名，起始灯珠位置，起始灯珠颜色，结束灯珠位置，结束灯珠颜色）

完整程序如下:

```
1.  #include "FastLED.h"              // 加载 FastLED 库，此示例程序需要使用 FastLED 库
2.  #define NUM_LEDS 30               // 定义 LED 灯珠数量
3.  #define LED_DT 9                  // 定义 Arduino 输出控制信号引脚
4.  #define LED_TYPE WS2812           // 定义 LED 灯带型号
5.  #define COLOR_ORDER GRB           //定义了 RGB 灯珠中红色、绿色、蓝色 LED 的排列顺序
6.  uint8_t max_bright = 128;         // LED 亮度控制变量，可使用数值为 0 ～ 255，数值越大则灯带亮
                                         度越高
7.  CRGB leds[NUM_LEDS];              // 建立灯带 leds
8.
9.  void setup() {
10.    LEDS.addLeds<LED_TYPE, LED_DT, COLOR_ORDER>(leds, NUM_LEDS);   // 初始化灯带各项参数
11.    FastLED.setBrightness(max_bright);   // 设置灯带亮度
12. }
13.
14. void loop () {
15.                                   // fill_gradient_RGB 利用 RGB 颜色填充两种颜色之间的渐变
16.    fill_gradient_RGB(leds,0,CRGB::Red,29,CRGB::Blue);  /*5 个参数 ( 灯带名称，起始灯珠号，起始
17.                                   RGB 色彩，结束灯珠号，结束 RGB 色彩 )*/
18.    FastLED.show();                // 更新 LED 色彩
19.    delay(50);                     // 等待 500 毫秒
20. }
```

（4）案例 7-18：（fill_gradient）静态渐变色灯带（HSV 模式） 利用这个函数填充可以增加第 6 个参数，含义如**表 7-5**。

表 7-5　fill_gradient 的举例与功能

举例	fill_gradient(LEDs, 0, CHSV(50, 255,255) , 29, CHSV(150, 255, 255), SHORTEST_HUES)
功能	以上含义为，将 LEDs 灯带的第 0 号灯以 CHSV（50, 255, 255）填充，第 30 个灯用 CHSV（150, 255, 255）色填充，中间用最短的距离中的颜色填充 第 6 个参数有 SHORTEST_HUES 和 LONGEST_HUES 两种填充方式，即用最远或最近方式进行过渡（色相环上两者之间的相对距离）

完整程序如下:

```
1.  #include "FastLED.h"              // 加载 FastLED 库，此示例程序需要使用 FastLED 库
2.  #define NUM_LEDS 30               // 定义 LED 灯珠数量
3.  #define LED_DT 9                  // 定义 Arduino 输出控制信号引脚
4.  #define LED_TYPE WS2812           // 定义 LED 灯带型号
5.  #define COLOR_ORDER GRB           //定义了 RGB 灯珠中红色、绿色、蓝色 LED 的排列顺序
6.  uint8_t max_bright = 128;         // LED 亮度控制变量，可使用数值为 0 ～ 255，数值越大则灯带亮度越高
7.  CRGB leds[NUM_LEDS];              // 建立灯带 leds
8.  void setup() {
9.    LEDS.addLeds<LED_TYPE, LED_DT, COLOR_ORDER>(leds, NUM_LEDS);   // 初始化灯带各项参数
10.   FastLED.setBrightness(max_bright);   // 设置灯带亮度
```

```
11.  }
12.  void loop () {
13.     fill_gradient(leds, 0, CHSV(50,255,255), 29, CHSV(150,255,255), LONGEST_HUES);
14.                  /*6 个参数 ( 灯带名称，起始灯珠号，起始 CHSV 色彩，结束灯珠号，结束 CHSV
15.                   色彩，以色相环上短距离或长距离进行过渡 )*/
16.     FastLED.show();          // 更新 LED 色彩
17.     delay(50);               // 等待 50 毫秒
18.  }
```

7.3.6　FastLED 库的内置色板的调用（案例 7-19~ 案例 7-21）

除了以上诸如彩虹和渐变色的内置函数外，FastLED 库还有大量内置的色板可以快速调用，实现灯带颜色的控制，以下列举了部分内置的色板，并进行逐个测试，观察每个色板的特点，色板名称直接描述了颜色效果，色板函数的调用如**表 7-6** 所示。

表 7-6　内置函数的调用与含义

函数举例	fill_palette (LEDs, +5 , 30, 0, 8, OceanColors_p, 255, LINEARBLEND)
参数含义	一共有 8 个参数：LED 灯带名称，从第 5 个灯珠开始，灯珠数量，起始颜色号，灯珠间的色差，色板名称，亮度，过渡方式 最后一个参数有两种方式，分别为 LINEARBLEND（线性混合）和 NOBLEND（非混合）

（1）案例 7-19：静态的内置色板　　列举了系统自带的 8 种色板，可以分别测试其效果。

```
1.   #include "FastLED.h"         // 加载 FastLED 库，此示例程序需要使用 FastLED 库
2.   #define NUM_LEDS 30          // 定义 LED 灯珠数量
3.   #define LED_DT 9             // 定义 Arduino 输出控制信号引脚
4.   #define LED_TYPE WS2812      // 定义 LED 灯带型号
5.   #define COLOR_ORDER GRB      // 定义了 RGB 灯珠中红色、绿色、蓝色 LED 的排列顺序
6.   uint8_t max_bright = 128;    // LED 亮度控制变量，可使用数值为 0 ～ 255，数值越大亮度越高
7.   CRGB leds[NUM_LEDS];         // 建立灯带 leds
8.   void setup() {
9.      LEDS.addLeds<LED_TYPE, LED_DT, COLOR_ORDER>(leds, NUM_LEDS);   // 初始化灯带各项参数
10.     FastLED.setBrightness(max_bright);   // 设置灯带亮度
11.  }
12.  void loop() {
13.     fill_palette (leds, NUM_LEDS, 0, 8, OceanColors_p, 255, LINEARBLEND);
14.                  /*填充色板 ( 灯带名称,灯珠数量,起始灯珠位置,灯珠间的色值差,色板名,
15.                   亮度,混合类型 )*/
16.     FastLED.show();          // 更新 LED 色彩
17.     delay(25);               // 等待 25 毫秒
18.  }
19.  /* 以下是系统自带的色板共有 8 种类型，相当于 8 种配色方案，可以用色板名称逐个测试看下效果。
```

```
20.    CloudColors_p  （云彩）
21.    LavaColors_p （熔岩）
22.    OceanColors_p  （海洋）
23.    ForestColors_p  （森林）
24.    RainbowColors_p  （彩虹）
25.    RainbowStripeColors_p  （彩虹条）
26.    PartyColors_p  （聚会亮丽）
27.    HeatColors_p  （微暖热烈）*/
```

（2）案例 7-20：动态的内置色板　　修改下面初始化和循环部分，在初始化前增加一个变量 uint8_t colorIndex，然后在循环部分调用这个变量实现流动的效果，函数的实例与含义如**表 7-7** 所示。

表 7-7　内置函数的调用与参数含义

实例	fill_palette (LEDs, NUM_LEDs, 0, 8, OceanColors_p, 255, LINEARBLEND)
含义	灯带名称，灯珠数量，起始灯珠位置，灯珠间的色值差，色板名，亮度，线性混合类型

```
1.   #include "FastLED.h"            // 加载 FastLED 库，此示例程序需要使用 FastLED 库
2.   #define NUM_LEDS 30             // 定义 LED 灯珠数量
3.   #define LED_DT 9                // 定义 Arduino 输出控制信号引脚
4.   #define LED_TYPE WS2812         // 定义 LED 灯带型号
5.   #define COLOR_ORDER GRB         // 定义了 RGB 灯珠中红色、绿色、蓝色 LED 的排列顺序
6.   uint8_t max_bright = 128;       // LED 亮度控制变量，可使用数值为 0 ～ 255，数值越大则灯带亮度越高
7.   CRGB leds[NUM_LEDS];            // 建立灯带 leds
8.   uint8_t colorIndex=0;           // 定义颜色索引变量为 0
9.   void setup() {
10.    LEDS.addLeds<LED_TYPE, LED_DT, COLOR_ORDER>(leds, NUM_LEDS);// 初始化灯带各项参数
11.    FastLED.setBrightness(max_bright); // 设置灯带亮度
12.  }

13.  void loop () {
14.    colorIndex++;                 // 初始化定义的变量（定义的是 0），在此处循环部分不停地加 1
15.    fill_palette(leds, NUM_LEDS, colorIndex, 5, ForestColors_p, 255, LINEARBLEND );
16.                                  /*填充色板（灯带名称,灯珠数量,起始灯珠位置,灯珠间的色值差,色板名,
17.                                  亮度，混合类型）*/
18.    FastLED.show();               // 更新 LED 色彩
19.    delay(25);                    // 等待 25 毫秒
20.  }
```

（3）案例 7-21：自定义色板的方法　　如果以上内置色板的颜色效果仍然不够用，还可以自定义自己的色板，编写自己独特的渐变色。以下列举了用三种方式自定义色板，分别为 CRGBPalette16；CHSVPalette16 以及 myProgmemPalette。16 指的是利用 16 个关键颜色来代表 0~255 色阶的颜色，中间颜色是自动补上的。程序对三种自定义的色板进行了测试，

三种色板的优缺点如**表 7-8** 所示。

表 7-8　三种不同模式自定义色板的优缺点比较

CRGB16	比较容易定义所需要的色彩变化
CHSV16	动态内存占用最多，也可以改变色板中颜色的信息
PROGMEM	动态内存占用最少，色板存放在程序内存中，色板中的颜色信息不能改变（因为它利用的是内置色彩名）

注：动态内存指 Arduino 板子上的内存，程序内存指 IDE 编辑器中内存。

完整程序如下：

```
1.  #include "FastLED.h"        // 加载 FastLED 库，此示例程序需要使用 FastLED 库
2.  #define NUM_LEDS 30         // 定义 LED 灯珠数量
3.  #define LED_DT 9            // 定义 Arduino 输出控制信号引脚
4.  #define LED_TYPE WS2812     // 定义 LED 灯带型号
5.  #define COLOR_ORDER GRB     // 定义 RGB 灯珠中红色、绿色、蓝色 LED 的排列顺序
6.  uint8_t max_bright = 128;   // LED 亮度控制变量，可使用数值为 0～255，数值越大则灯带亮度越高
7.  CRGB leds[NUM_LEDS];        // 建立灯带 leds
8.  uint8_t colorIndex;

9.  // 以下是第一个色板 CRGBPalette16
10. CRGBPalette16 myColorPalette = CRGBPalette16  /* 用户自定义的 RGB 色板，从 0～255 号颜色，16 个颜色
11.                                  就是色板的形状，其对应的同样是 0～255，每个颜色之间是 16 种颜色，详
12.                                  见下面的注释 */
13.                                /* 0～15 GREEN, 16～31 GREEN, 32～47 Black, 48～63 Black,(4 个颜色用
14.                                  来 64 个色号 )*/
15. CRGB::Purple, CRGB::Purple, CRGB::Black, CRGB::Black,
16.                                // 64～79 Purple, 80～95 Purple, 96～111 Black, 112～127 Black,
17. CRGB::Green, CRGB::Green, CRGB::Black, CRGB::Black,
18.                                // 128～143 Green,144～159 Green, 160～175 Black,176～191 Black,
19. CRGB::Purple, CRGB::Purple, CRGB::Black, CRGB::Black );
20.                                // 192～207 Purple,208～223 Purple,224～239 Black,240～255 Black
21.                                // 以下是第二个色板 CHSVPalette16
22. CHSVPalette16 myHSVColorPalette = CHSVPalette16   // 用户自定义的 HSV 色板
23. CHSV(0, 255, 200),  CHSV(15, 255, 200),  CHSV(31, 255, 200),  CHSV(47, 255, 200),
24. CHSV(0, 255, 0),    CHSV(15, 255, 0),    CHSV(31, 255, 0),    CHSV(47, 255, 0),
25. CHSV(0, 255, 200),  CHSV(15, 255, 200),  CHSV(31, 255, 200),  CHSV(47, 255, 200),
26. CHSV(0, 0, 200),    CHSV(15, 0, 200),    CHSV(31, 0, 200),    CHSV(47, 0, 200));
27.
28.                                // 以下是第三个色板 PROGMEM 色板
29. Progmem Palette16 myProgmemPalette = PROGMEM  {
30. CRGB::Red,   CRGB::Gray,  CRGB::Blue,  CRGB::Black,
31. CRGB::Red,   CRGB::Gray,  CRGB::Blue,  CRGB::Black,
32. CRGB::Red,   CRGB::Red,   CRGB::Gray,  CRGB::Gray,
```

```
33.         CRGB::Blue,  CRGB::Blue,  CRGB::Black,  CRGB::Black };

34. void setup() {
35.     LEDS.addLeds<LED_TYPE, LED_DT, COLOR_ORDER>(leds, NUM_LEDS);
36.                         // 初始化光带各项参数
37.     FastLED.setBrightness(max_bright);
38.                         // 设置灯带亮度
39. }

40. void loop () {
41.     fill_palette (leds,  NUM_LEDS,  0,  8,  myProgmemPalette,  255,  LINEARBLEND);
42.                         /* 填充色板 ( 灯带名称，灯珠数量，起始灯珠位置，灯珠间的色值差，
43.                            色板名，亮度，混合类型 )*/

44.                         // 注释掉上面的, 可以用下面两个色板测试，观察其效果。
45.     //fill_palette (leds,  NUM_LEDS,  128,  8,  myColorPalette, 255, LINEARBLEND );
46.     //fill_palette (leds,  NUM_LEDS,  128,  8,  myHSVColorPalette, 255, LINEARBLEND );
47.     FastLED.show();     // 更新 LED 色彩
48.     delay(25);          // 等待 25 毫秒
49. }
```

7.3.7 常用灯光控制函数的综合应用（案例 7-22、案例 7-23）

除了以上用到的灯光控制函数，FastLED 库还有大量控制函数，其函数名称与功能如表 7-9 所示。

表 7-9 常用函数的功能举例与含义

函数名	功能	举例	含义
ColorFromPalette	从一个色板中选取一个颜色填充到固定的灯珠上	LEDs[0] = ColorFromPalette(RainbowColors_p, 0, 128, LINEARBLEND);	将 LED 灯带的第 1 个灯珠设置为 RainbowColors_p 色板中颜色序号为 0 的颜色（红色）。LED 亮度为 128，色彩过渡为线性过渡效果为线性混合（LINEARBLEND）
EVERY_N_SECONDS	时间间隔函数，程序内容将定时执行（毫秒）	EVERY_N_SECONDS (10)	执行时间间隔为 10 秒
fadeToBlackBy	将某一个灯珠的颜色亮度值调到一个固定值	fadeToBlackBy (LEDs, 30, 10);	将 LED 灯带的 30 个灯珠亮度调到 10

函数名	功能	举例	含义
random8	返回一个随机数	random8(10)	返回 0~9 之间的随机数值
millis()	定时计数器，返回自 Arduino 开发板开始运行到当前经过的毫秒数，大约 50 天后，该数字将溢出（返回零）		注意，millis() 的返回值为 unsigned long，如果程序员尝试使用较小的数据类型进行算术，则可能会发生逻辑错误 int。偶数签名 long 可能会遇到错误，因为其最大值是其未签名副本的最大值的一半
beatsin8()	一个信号发生器，它的返回值会沿着正弦曲线返回数值	beatsin8(10,0,255)	每分钟产生循环次数

以下为 beatsin8（10,0,255）返回值示意图（**图 7-14**）。

这一示例中第一个参数为 10。说明此函数所产生的正弦曲线周期时间为 6 秒（1 分钟有 60 秒，60 除以参数 10 等于 6 秒）。第 2 个参数为 0，这说明此函数所产生的正弦曲线最小返回值为 0（**图 7-14**），如绿色数字所示。第 3 个参数为 255，说明此函数所产生的正弦曲线最大返回值为 255（图中红色数字所示）。也就是最终在 6 秒内返回的数值是沿着这条正弦曲线有序分布的。

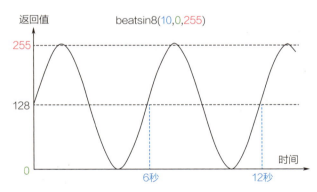

图 7-14 beatsin8 函数的返回值形态

（**1**）案例 7-22：间隔闪烁的小星星（一） 本例利用多个函数实现了在灯带上随机选取几个不固定的灯珠进行闪烁，类似天空中的星星。案例用到的几个函数分别为：Random8，colorFromPalette，EVERY_N_SECONDS，FadeToBlackBy 等，完整代码如下：

```
1.  #include "FastLED.h"        // 加载 FastLED 库，此示例程序需要使用 FastLED 库
2.  #define NUM_LEDS 30          // 定义 LED 灯珠数量
3.  #define DATA_PIN 9           // 定义 Arduino 输出控制信号引脚
4.  #define LED_TYPE WS2812      // 定义 LED 灯带型号
5.  #define COLOR_ORDER GRB      // 定义了 RGB 灯珠中红色、绿色、蓝色 LED 的排列顺序
6.  #define twinkleInterval 100  // 闪烁间隔时间（毫秒）
7.  #define twinkleChance 80     // 闪烁数量，数值越大闪烁越多（0 ～ 255）
8.  uint8_t max_bright=128;      /* LED 亮度控制变量，可使用数值 0 ～ 255， 数值越
9.                                  大则灯带亮度越高 */
10. CRGB leds[NUM_LEDS];         // 建立灯带 leds
11. void setup() {
12.   Serial.begin(9600);        // 启动串行通信
13.   delay(1000);               // 稳定性等待

14.   LEDS.addLeds<LED_TYPE,DATA_PIN,COLOR_ORDER>(leds,NUM_LEDS);
15.                              // 初始化灯带
16.   FastLED.setBrightness(max_bright);
17.                              // 设置灯带亮度
18. }
19. void loop() {
20.   int pos=random8(NUM_LEDS); /* 将随机函数获取的值赋给了一个名字为 pos 的整数
21.                                 类型变量 */
22.   EVERY_N_MILLISECONDS(twinkleInterval){/* 每隔几毫秒执行一次，这里定义的
23.                                 是 100 毫秒（见最上部）*/
24.     if(random8()<twinkleChance){
25.                              // 如果获取到的随机数小于 80，（见上部 twinkleChance 80）
26.       leds[pos]=ColorFromPalette(PartyColors_p,random8(255),128,LINEARBLEND);
27.                              /* 把随机的一个灯珠（pos）用 partyColors 色板中，第 random
28.                                 (0 ～ 255) 个灯，以 128 的亮度，线性混合的方式点亮 */
29.     }
30.   }
31.   EVERY_N_MILLISECONDS(20){  // 每 20 毫秒执行一次下面的内容
32.     fadeToBlackBy(leds,NUM_LEDS,10);  // 将灯带上 30 个灯珠的亮度调到 10( 基本灭掉了 )
33.   }
34.   FastLED.show();            // 更新 LED 色彩
35.   delay(50);                 // 等待 50 毫秒
36. }
```

（2）案例 7-23：间隔闪烁的小星星（二） 代码如下。

```
37. #include "FastLED.h"         // 加载 FastLED 库，此示例程序需要使用 FastLED 库
38. #define NUM_LEDS 30          // 定义 LED 灯珠数量
39. #define LED_DT 9             // 定义 Arduino 输出控制信号引脚
40. #define LED_TYPE WS2812      // 定义 LED 灯带型号
41. #define COLOR_ORDER GRB      // 定义了 RGB 灯珠中红色、绿色、蓝色 LED 的排列顺序
42. uint8_t max_bright = 128;    // LED 亮度控制变量，可使用数值为 0 ～ 255， 数值越大则灯带亮度越高
43. CRGB leds[NUM_LEDS];         // 建立灯带 leds

44. void setup() {
```

```
45.     LEDS.addLeds<LED_TYPE, LED_DT, COLOR_ORDER>(leds, NUM_LEDS);    // 初始化灯带各项参数
46.     FastLED.setBrightness(max_bright);                              // 设置灯带亮度
47. }

48. void loop() {
49.     fill_gradient(leds, 0, CHSV(50, 255, 255), 29, CHSV(150, 255, 255), LONGEST_HUES);
50.     // 光滑过渡显示两种颜色
51.     addGlitter(60);    /*Glitter 是一个闪烁的内置函数，60 是一个参数，数字大小会影响闪烁灯珠
52.                                    的数量 */
53.     FastLED.show();    // 更新 LED 色彩
54.     delay(50);         // 等待 50 毫秒
55. }

56. /*-- addGlitter 函数说明 --
57. random8() 的返回值是 0 ~ 255 之间的随机整数。当 random8() 返回值小于用户传递到 addGlitter 函数中的
58. chanceOfGlitter 参数时，Arduino 将在任意 leds 灯带上的任意序号灯珠（leds[ random8(NUM_LEDS)]）
59. 上显示白色（ CRGB::White）。否则 addGlitter 函数将不进行任何操作而返回。基于以上原因，如果用户传
60. 递到 addGlitter 函数中的 chanceOfGlitter 参数越大，则产生随机点亮闪烁效果的机会也就越大。通过以上
61. 操作，灯带将产生随机点亮 LED 为白色的效果，犹如星光闪烁 */
62. void addGlitter(uint8_t chanceOfGlitter) {
63.     if (random8() < chanceOfGlitter) {
64.         /* 当 random8() 返回值小于用户传递到 addGlitter 函数中的 chanceOfGlitter
65.                                    参数时 */
66.         leds[random8(NUM_LEDS)] = CRGB::White;
67.         /*Arduino 将在任意 leds 灯带上的任意序号灯珠（leds[ random8(NUM_LEDS)]）
68.                                    上显示白色（ CRGB::White）*/
69.     }
70. }
```

7.4 灯光控制之图像映射

在灯光控制领域，程序控制与图像映射是两个基本的思路和技术路径，通过程序控制需要设计师有良好的程序编写能力，而用图像映射的方式控制灯光将变得更加轻松友好。但不同的控制方式有其不同的优缺点，通过对图像映射方式的学习，再系统对比两种控制方式的差异。

7.4.1 Touchdesigner 矩阵屏图像映射（案例 7-24）

本节用 Art-Net 控制器点亮矩阵屏。根据上面灯光映射的原理，我们可以用灯带做面积较大的矩阵屏结构，用来实现更加丰富的表现效果，这也是 LED 屏幕的基本原理。将 Touchdesigner 里面的颜色和图形映射到矩阵屏上，实现更复杂的图形信息显示。

如果要将一个完整的图像映射到灯光矩阵上，需要将画面处理成多幅画面，每一幅图像对

应一条灯带,然后按照顺序进行排列,然后将文件中的图像同步映射到实体灯带上。在正式设计文件前需要先确定物理灯板的走线方式为蛇形(**图 7-15**),这影响着下一步图像映射的顺序和方向。

图 7-15　灯带的接线方式

程序设计:具体的步骤是先建立一个与实体环境中一样大小的二维图像 TOP(像素信息)> 图像裁剪(把完整的图像分成多条和灯带一样长的像素行)> CHOP(利用 toCHOP 元件获取 RGB 通道数据)> Shuffle(分离所有通道信息)> Reorder(重新排列 RGB 的顺序,保证 RGB 三个通道成为一个独立的组)> Merge(将所有排列好的通道数据合并在一起)> Select(选择可以输出的最大通道数量),此处选择了 169×3=507 个通道为一个单元 > DMX out 输出,通过 DMX 元件调整输出口将控制信号输出给灯带(**图 7-16**)。

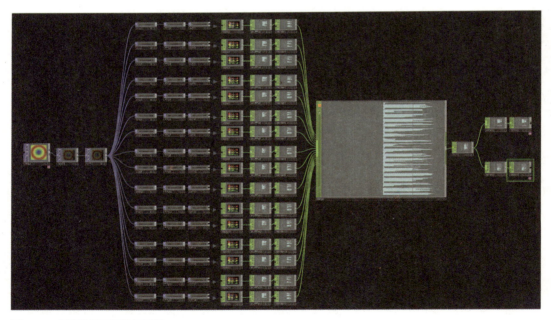

图 7-16　灯带的数据设计与输出

- 建立原始图像 ramp1,相关设置见**图 7-17**。

灯光控制与交互艺术　187

❶ 设定渐变色，形成一个渐变色环。

❷ 在 Phase 中输入 absTime.seconds，让色环运动起来。

❸ 分辨率设定成 16×16（灯板的尺寸大小，像素大小和实际灯板的尺寸一致）。

图 7-17　颜色设置

增加 Level TOP 调整明度，防止光太亮刺眼，后面添加 null 备份。

图像裁剪（Crop TOP 元件）：将 16×16 的图像裁成 16 份，一般通过四个方向裁剪后剩下一个固定的行，Touchdesigner 中的坐标原点在左下角（**图 7-18**）。

图 7-18　**Touchdesigner 的坐标规范**

● crop1 TOP：第一个裁切元件（**图 7-19**）。

❶ Crop Left（剪裁左边）：图像的左边坐标为 0。

❷ Crop Right（剪裁右边）：图像的右边坐标 16。

图 7-19　**裁切元件设置**

❸ Crop Bottom（剪裁底部）：图像的底部坐标为 0。

❹ Crop Top（剪裁上方）：图像的上方坐标 1。这样得到一个最底部的一条图像，高度像素为 1。用同样的方法把整个图像裁切完备。

● Flip TOP：翻转方向，因为实体灯板是蛇形接线结构，因此每一条图片要进行 X 方向的翻转，此处第一条无需翻转（**图 7-20**），下面每个元件都需间隔翻转一下，后面增加 null 备份。

❶ 此处 x，y 方向没有做任何调整。
❷ Flop：翻转指两个方向调换，将 x 坐标替换为 y，把 y 坐标替换为 x（此处不做替换）。
注意：下一个翻转元件需要翻转 x 坐标。

图 7-20　翻转元件设置

- top to1 CHOP：数据转换，将图像信息转换为通道数据（图 7-21）。

❶ RGBA Units：四个通道的数值取 0~255（灯的亮度值）。
❷ Sample Rate：采样率为 60，变化更流畅，一般 30 也可以。
❸ Export Method：输出方法，根据名字输出数据。

图 7-21　数据转换设置

- shuffle1 CHOP：把前面元件中的数据重新排列，将 R 抽离出来排完再排 G，最后排 B（图 7-22）。

排列方法：分离所有采样的数据，把所有数据按照顺序排列好。

图 7-22　数据分离重新排序设置

- Reorder CHOP：重新排列通道数据（图 7-23）。

❶ Channel Reorder Method：通道重新排序方法，此处选择合并成 N 个群组。
❷ 下面的 N Value 定义的是一组有几个通道，此处选择一组有 3 个通道（rgb）。

图 7-23　重新排序设置

下面将所有裁剪的数据进行相同的处理后进行合并输出。

- Merge CHOP：合并所有数据，将所有数据合并到一起（图 7-24）。

❶ Align：对齐方式，此处选择自动对齐。
❷ Duplicate Names：重复的名称，此处将其保持唯一性（Make Unique）。

图 7-24　数据合并方式设置

添加 null 后分成两组输出。

● select1 CHOP：选择第一组输出数据（Art-Net 协议中一个 Universe 最多 512 个通道，3 个通道一个灯珠的话，最多可以输出 170×3=510 个通道），因此将其定为 170 个灯珠一组输出（**图 7-25**）。

Channel Names：[rgb][0-169]，表示输出 170 个灯珠。

图 7-25　数据选择设置

以上设计完成了一个 16×16 的矩阵屏工程文件，根据这个原理，理论上可以制作无限大的矩阵屏，以映射的方式投射到 LED 上面。

7.4.2　用 LED 控制器点亮矩阵屏（案例 7-25）

LED 控制领域有大量的专业控制器解决方案，它们具有更强大的信号处理和传输能力，在 LED 控制方面有着独特的优势。大部分此类控制器都支持 Art-Net 传输协议。本节重点讲解一款专门用于 LED 控制的分控器（华灿兴 H801RC 分控器），它的配置相对简单，综合性价比和稳定性高，如**图 7-26** 所示，其基本特点如下。

图 7-26　H801RC 分控器

❶ 良好的光源兼容性。支持如 LPD6803、LPD8806、LPD6812、LPD6813、LPD1882、LPD1889、LPD1883、LPD1886、DMX512、HDMX、APA102、MY9221、P9813、LD1510、LD1512、LD1530、LD1532、UCS6909、UCS6912、UCS1903、UCS1909、UCS1912、WS2801、WS2803、WS2811、WS2812、DZ2809、SM16716、TLS3001、TLS3002、TM1812、TM1809、TM1804、TM1803、TM1914、TM1926、TM1829、TM1906、INK1003、BS0825、BS0815、BS0901、LY6620、

DM412、DM413、DM114、DM115、DM13C、DM134、DM135、DM136、74HC595、6B595、MBI6023、MBI6024、MBI5001、MBI5168、MBI5016、MBI5026、MBI5027、TB62726、TB62706、ST2221A、ST2221C、XLT5026、ZQL9712、ZQL9712HV 等几十种驱动芯片型号，适用于较小的外墙广告、舞台背景等场景。

❷ 良好的软件兼容性。支持多种灯光控制软件，如 MADRIX、FreeStyler、MagicQ、Touchdesign 等一切支持 Art-Net 输出的控制软件。

❸ 强大的控制力。一般每台控制器都能输出控制近万个 LED 灯珠，根据项目需要也可以通过自定义 IP 地址，将其连入到路由器或交换机中实现多台分控器同时工作，以便控制更多的像素点。

❹ 此类控制器在出厂时都有固定的 IP 地址（此款控制器的 IP 地址最后一组数字默认为 18，前面三组数字自适应，可以利用自带软件对其 IP 地址进行自定义）。

（1）硬件连接方案

❶ 灯带排列：选择可以被控制器兼容的灯带按顺序排列成行，单行长度不够可以串接，根据矩阵屏的大小确定所需灯珠的数量和长度，本案例选择了 WS2812 灯珠、16×16 的矩阵屏，硬件连接的两种情况如下。

❷ 单台控制器的连接：在灯珠数量不多的情况下（通常一台控制器都能控制 8000 个以上的灯珠）选择单台控制器即可，电脑 – 控制器 – 灯带（灯板）的连接方式见**图 7-27**，利用网线将电脑与控制器连接。

图 7-27 单台控制器的连接

❸ 多台控制器的连接：如控制数量不足可利用路由器或交换机进行多台控制器连接，用网线把一台电脑与路由器或交换机连接，然后用网线把多台控制器与路由器或交换机进行连接（**图 7-28**）。多台连接时需要把路由器或交换机设置成固定 IP 地址，同时把控制器设置成独立的 IP 地址。

注：控制器、路由器（交换机）的 IP 地址需要在同一个域中（IP 地址的前三组数字相同，后一组数字不同）。控制器的 IP 地址需要通过软件进行修改，本控制器可以利用官方提供的软件进行 IP 地址的修改，软件为 LEDStudio_V4_95。具体修改方法：用网线将控制器与电

脑进行连接,打开 LEDStudio 软件 > 设置菜单 > Art-Net 设置 > 搜索控制器 > 输入新的 IP 地址 > 保存到控制器即可。

图 7-28　多台控制器的连接

(2)通信与效果测试　　硬件连接好后进行输出测试,此处仍然采用案例 7-24 的案例文件,在 Touchdesigner 打开文件后进行数据输出设置。文件内容与输出终端均为 16×16 灯的矩阵屏,在 DMX Out CHOP 元件中设置好控制器的 IP 地址与电脑的 IP 地址(**图 7-29**),即可以实现数据通信,此时文件的内容直接会传输到矩阵屏上。

图 7-29　通信设置

(3)优缺点分析　　优点:控制器部分的性价比较高,稳定性得到了很大的提升。缺点:①项目规模比较有限。虽然控制器可以支持控制巨量的 LED 灯,但通过工程文件可以看出,这种利用 Touchdesigner 进行灯光控制的方案对计算机的硬件算力要求很高,要在该软件中控制几万甚至几十万个灯的时候根本无法完成。②硬件成本和技术门槛较高。这种图像映射的方式无法脱离计算机硬件与软件,非专业人士较难完成。

如果仅从灯光控制角度看，大量控制器厂商提供的软件已经具有了强大的灯光编程能力，软件内部有很多内置的灯光效果可以选择，几乎可以胜任所有的灯光创作项目，下一节利用控制器自带程序进行灯光控制便是其中非常主流的解决方案。

7.4.3 控制器图像映射控制方案

（1）控制器介绍　　针对不同的控制需求，目前市场上已经有几十款不同的控制器产品，它们在运行时可以脱离计算机软硬件，把自身配套软件编写的灯光控制程序存入 SD 卡，利用控制器本身就可以对灯光效果进行控制，不仅极大降低了硬件成本，还提升了运行的稳定性，同时还有定时播放等更多实用功能，可以广泛应用于户外景观照明和商业环境照明中。相比依靠专业的第三方软件，极大降低了灯光秀创作的技术门槛，为艺术专业背景的设计师进行灯光秀创作提供了另一种解决方案。华灿兴的 H803SA 是一款非常主流的控制器产品（**图 7-30**），配套控制软件为 LEDBuild，该软件可通过官方获得教育版授权码，其基本特点如下：

❶ 控制量大，单机八口输出，最多控制 8192 点。SD 卡支持 FAT32、FAT16 格式，最大容量为 64G，最多允许 64 个 DAT 文件，播放顺序根据文件名按字母进行排序。

❷ 控制简单，有三个按钮和 LCD 显示屏，便于设置操作。

❸ 兼容性广，可接 DMX 控制台和多种灯光控制软件，支持常见的几十种驱动芯片的灯带。

图 7-30　LED 电源同步控制器 H803SA

（2）控制器的基本操作

❶ 三个按键分别是"mode"键、"－"键、"＋"键。按"mode"键，切换模式，按'－'或'＋'键进行设置，按下按键 LCD 屏背光亮，停止按键 2 秒后自动保存修改的参数，

8 秒后背光灭。

❷ FileX：X 为序号，显示当前播放的 DAT 文件名。按"+"键跳到下一个文件，按"-"键跳到上一个文件。

❸ ClkRate：扫描时钟频率，范围是 12.5~0.1MHz。

❹ Speed：播放速度，范围是 1~100 帧每秒。多台同步使用时，每台控制器的播放速度必须设置一样。

❺ Bright：设置亮度，范围是 0~15。LPD6813、P9813 不能调节亮度。

❻ CycleMode：循环模式，All 表示连续循环播放 SD 卡中所有 DAT 文件；Single 表示只循环播放当前文件，当前文件可由"-"或"+"键更换。

❼ PortOutMode：若是单线芯片，设置端口输出模式，可用 245 输出或用 RS485 输出。

❽ InvertColors：颜色是否取反。

❾ DMXAddress：DMX 起始地址设置，默认为 1。共占用三个通道，依次为文件、速度和亮度，取值范围为 0~255。

（3）LCD 报错提示含义

❶ "Please insert SD"：未插入 SD 卡，或 SD 卡未插好。

❷ "Reading..."：正在读取 SD 卡。

❸ "Not DAT File!"：SD 卡内无有效 DAT 文件。

❹ "Used time over"：控制器已加密并且使用次数已完。

❺ "Port number err"：端口数目错误。

❻ "Pixel is too much"：控制的点数太多。

❼ "Init..."：SD 卡读取成功，正在进行其他初始化。

7.4.4 软件介绍

由于 LED 控制的任务和需求相对比较单一，围绕灯光控制的技术已经非常成熟，国内外专业 LED 控制软件的编写思路基本相同，此类软件体量相对较小。本书以华灿兴控制器配套的软件 LEDBuild 为例讲解 LED 控制的基本思路和技术细节。掌握基本的创作思路后，即可根据具体的软件快速上手。

（1）界面总览　　界面总体分为菜单栏、工具栏和控制面板三个部分。软件功能包括三个基本模块，即灯光设置、花样编辑（灯效）和效果演示，每个模块对应的菜单功能、工具栏与控制板参数均不相同。软件打开时默认开启的是花样（灯效）模块的界面（**图 7-31**）。

图 7-31 花样编辑界面的基本功能和布局

（2）模块切换　　目前本软件的主要功能是灯光设置和花样编辑（灯效）模块。

❶ 从花样编辑模块进入灯光编辑模块，方法：从花样编辑（灯效）模块中的设置菜单 > 点击设置造型，即可进入到灯光设置模块（或者执行 Shift+S），主要完成实际环境中中灯具的排列方式、灯光属性及控制器的相关设置。

❷ 从灯光编辑模块进入花样编辑模块，执行工具栏中的返回按钮即可（图 7-32）。

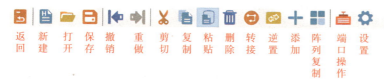

图 7-32　工具栏

7.4.5　灯光造型设置模块

依据灯光控制的基本逻辑，先从灯光设置讲起，从花样界面的设置菜单 > 设置造型（Shift+S），进入灯光造型界面（图 7-33）。本界面中"文件、编辑和视图"菜单均为软件常见的基本功能，此处重点讲解设置菜单和控制栏的相关功能，主要解决实际环境中的灯光排列和造型的问题，这是灯光作品设计的基础。

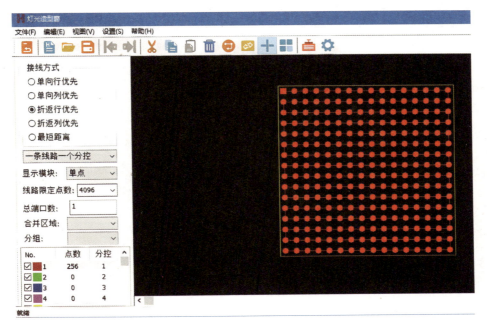

图 7-33 灯光造型界面

（1）灯光设置菜单详解　　在灯光设置界面下，设置菜单下的各条命令及功能如**表 7-10** 所示。

表 7-10　灯光设置的菜单与功能

菜单	功能
设置背景	此功能主要给灯光设定一个特别的外部造型（比如圆形，心形，文字等），然后根据背景造型设定灯珠的排列方式 二级菜单有设置背景的方式，包括画板自由绘制、输入文字、从文件导入和导入 dxf 文件。利用画板绘制时可打开网格便于绘图（方法：单击菜单"查看＞缩放＞显示网格"），保存后退出画笔工具，返回到程序主窗口
删除背景	如对制作好的背景不满意，可以执行"删除背景"
背景连线	如背景设置正确，就可根据背景图像进行灯珠的连线操作，方法 选中"按背景连接"菜单命令，用鼠标框选灯珠区域进行框选即可 注意：框选时鼠标要先点选工具栏上的"添加"图标，点选"垃圾桶"图标再框选时为删除现有的灯珠连线
背景图片大小	调整背景图片的尺寸
端口操作	对端口进行交换、合并和删除、移动、复制操作
线路设置	根据线路可以独立设置灯具类型，项目中尽量使用同一种灯具

续表

菜单	功能
控制器设置	弹出"控制器设置"对话框，设置亮度、时钟速度（根据控制芯片选择）、灰度级别（0~255）、Gamma、灯具类型、驱动芯片类型及颜色是否取反，最后选择控制器类型（指控制器型号后面的字母），见图 7-34
多控制器设置	项目灯珠数量多时可以添加多个控制器，此处配置多台控制器，分控编号指分控机的序号 　分控数目是指带多少个分控，若是单机，数目只能是 1，若是主控，可以 1 个或若干个（图 7-35）
粘贴设置	对剪贴板中的数据进行镜像和旋转操作
允许像素点重复	若选中这个命令，在同一位置可以重叠多个点
边框调整	修改造型的宽和高（在现有造型基础上向四周增加一定数量的灯珠）
2D 转 3D	转换成 3D 空间阵列
控制器密码	添加密码或解除密码
鼠标滚轮功能	定义鼠标的基本功能
开始实时描点	实时显示灯珠连线的状态
通信设置	选择通信方式是网口、串口或是互联网等，并做相应设置
设置端口最大点数	根据控制器不同设定该数值

图 7-34　控制器设置

图 7-35　多控制器设置

（2）灯光造型面板介绍　灯光造型控制板主要规定了灯珠的连接方式和如何输出（图 7-36）。

灯光控制与交互艺术 197

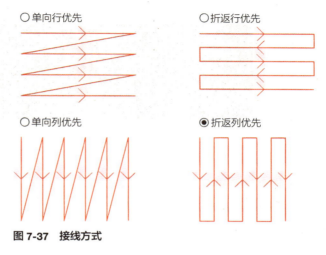

❶ 接线方式：几种主要的接线方式见图 7-37。
最短距离：线路按最近点连接。

图 7-37　接线方式

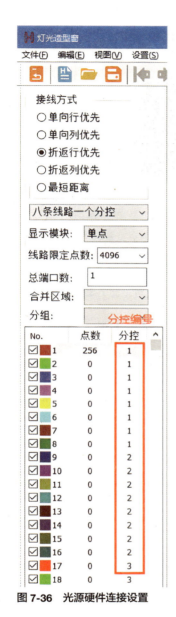

图 7-36　光源硬件连接设置

❷ 分控设置：此处主要根据选择的控制器进行选择，线路是指端口数量，不同的控制器其端口数量不同。"一条线路一个分控"指 1 个单独控制器上只有 1 个输出端口；"四条线路一个分控"指 1 个控制器上有 4 个输出端口。设定好这个可以看到下面显示栏里的灯珠数量和分控器的状态。

❸ 显示模块：添加线路时，将选择的显示模块铺在设置的区域（需要先定义模块）。

❹ 线路限定点数：便于自动布线，与控制器实际控制像素点无关（即每一条现实中的线路上有多少个灯珠）。添加线路时，当前线路灯光点数达到这个限定数目时，会自动添加一条新的线路。在列表第二栏处显示了当前每条线路已添加的像素点数。

❺ 总端口数：显示了所用的端口数量。

❻ 合并区域：需要先定义区域。

❼ 分组：打开编辑菜单可以创建分组（可以连续添加对象），分组创建完之后可以在此处查看。

完成所有灯光设置后，保存 *.scu 文件以备后续调用，返回花样（灯效）设计界面，进行灯光效果的设计。

7.4.6　花样（灯效）设置模块

在造型设置界面中的工具栏上单击第 1 个按钮"返回"，回到花样界面，在这里完成整个花样（灯效）的制作。界面包括菜单栏、控制栏和操作区（图 7-38）。

图 7-38　花样设置界面

（1）花样（灯效）菜单介绍　　该界面中文件、编辑和视图菜单均与一般图形软件相同，主要是对文件的操作和视图设定，此部分重点讲解工具、设置和内置花样菜单。

首先，工具菜单提供了一系列动态画面播放、制作相关的工具和设置（**图 7-39**）。

图 7-39　工具菜单

❶ 播放/停止：对应工具栏上的"播放和停止"按钮。

❷ 画笔编辑：使用 Windows 系统自带的画笔工具，对某一个单独的帧进行编辑。

❸ 视频采集转换：捕获电脑显示器上某一区域，转换成帧数据，可连续采集，还可进行播放预览等相关操作（具体参数见采集窗口）。也可直接打开视频文件或 SWF 文件。

❹ 批量录制：类似采集，可以独立存储。

❺ 时间表：定义了文件播放的具体时间列表。

❻ 发送文件：通过互联网向控制器远程发送文件内容。

❼ Dat 文件属性：可显示 Dat 文件的芯片类型、总帧数、端口数等属性信息。

其次，设置菜单，对工作区域、灯光造型、效果、系统等进行相关设置（**图 7-40**）。

图 7-40　设置菜单

❶ 区域：设置操作区域，否则操作区域为整个范围。

❷ 选择分组区域：需要先在"造型设置"模块中创建分组。方法：编辑菜单 > 创建分组。

❸ 覆盖模式：覆盖模式与插入模式的切换（不选择即插入模式）。

❹ 设置造型：进入灯光造型窗口界面。

❺ 设置简易造型：快速设定几何形灯板。

❻ 设置效果：进入动画效果设置窗口，主要演示用（较少使用）。

❼ 系统设置：设置软件系统参数。

❽ 保存设置：设定自动保持时间间隔。

❾ 语言设置：可以选择软件操作界面的语言。

（2）花样（灯效）面板介绍　　花样编辑面板包括花样、颜色和视频3个面板。此面板规定了花样（灯效）设计的两种方式，分别为"内置效果"组合设计和"视频导入"方式生成花样（灯效）。

内置效果组合设计：用已有的动态花样（灯效）进行组合设计，逻辑是先选颜色再选择花样效果（**图7-41**）。

定义颜色（**图7-41**）：

❶ 清空所有颜色。

❷ 过渡模式，定义了两种颜色之间的过渡方式。

❸ 定义颜色，按自己需要的顺序点选色板中的颜色（可以随时删除）这时几种颜色之间会根据过渡模式自动过渡。

❹ 保存，保存后可以从颜色库样例中查看到，也可以选择后移除。

❺ 调用，可以从颜色样例库中选择已有的颜色和自己定义的颜色。

图 7-41　颜色设置

定义动作（**图7-42**）：

❶ 此处规定了10余种常见的运动方式，在动作选项窗口中可以依次选择自己需要的运动方式。每种动作形态都有各自的二级选项控制具体的变化（**图7-42**）。

❷ 循环使用前一帧颜色，可以让过渡更加自然。

❸ 生成帧数，定义自己所需要的总时长（根据帧率可以计算出精确的时长）。

❹ 步长，两种颜色之间的过渡大小。

图 7-42　动态设置

7.4.7 灯光效果编辑（案例 7-26）

任务：仍然在 16×16 的灯板上制作一个动态的画面效果并显示出来，设置前先确认好灯板的布线方案（是否折返型，即蛇形布线）。总体思路与步骤：灯光布线设置 > 花样（灯效）设计 > 文件输出 > 测试播放。

（1）灯光布线设置　在软件中设计一个与实体灯光分布完全一致的灯光布线方案，首先切换到"设置造型"模块，启动软件后依次点击，[设置] 菜单 > 设置造型。布线设置整体分为以下 6 个步骤（**图 7-43**）。

图 7-43　灯具布线设置

❶ 新建文件（灯光造型），定义灯光矩阵的大小（即分辨率共有多少个灯珠，横向为行，竖向为列），此处选择 16×16。

❷ 设定接线方式，常见的有单向行优先、单向列优先、折返行优先、折返列优先、最短距离、最短距离行优先等，具体可以通过不同软件预览接线的方式。此处选择"折返行优先"。

❸ 显示模块：选择单点。

❹ 线路限定点数：选择 512（16×16=256，不超过 512，也可输入每个端口输出的最大数字），代表一条线路上有 256 个灯珠，此处只有 1 条线。

❺ 设定控制方案，选择 8 条线路一个分控（此例选择的 H803SA 控制器就是一个控制器 8 个端口，8 条线路代表的就是 8 个端口）。

❻ 绘制接线，单击工具栏上的"添加"按钮，框选灯珠区域实现自动接线，检查接线方式与实际灯板是否一致（通常一种颜色代表一路，此例只用了一条线路所以全部显示红色）。

（2）控制器设置

❶ 设置＞控制器设置，选择对应的光源型号和控制器类型具体设置（**图7-44**）。

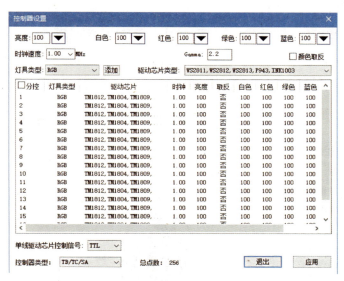

图7-44 控制器设置

❷ 时钟，一般以兆赫为单位（MHz）。

❸ 灯具类型：指灯光色彩的排列顺序设定，一般有三种或四种颜色（如三色的排序有RGB，RBG，GBR，GRB等）。此处选择RGB，如果颜色不对可以调整顺序。

❹ Gamma：选择默认（表达的是输出值与输入值的关系），代表亮度。

❺ 灯光驱动芯片的类型：常见的有LPD6803，LPD8806，WS2801等，此处选择WS2812。

❻ 选择控制器类型：一般有TA，TB，TC，SA，SB，SC，SD，SE等（指控制器型号后面的字符），此处选择SA（本例使用的控制器是H803SA）。

保存灯光设定的文件以备后续再次调用，不同软件的格式扩展名不同（此处的文件为*.Scu）。

（3）花样（灯效）编辑

❶ 单击工具栏上的"返回"按钮，回到花样编辑模块。

❷ 新建效果文件：选择分辨率大小，软件会根据前一步骤的灯光设置自动选择对应分辨率，此处16×16。

❸ 定义颜色：选择控制板上的"颜色"标签，清空现有的颜色，过渡模式默认，从色板上选择3~5个同一色系的颜色（根据自己喜好选择），现有色板不满足时可以从当前色右

下方的三角打开更多色板,然后用最下方的填充工具进行填充,颜色选择好后可以保存以便后续继续使用(**图 7-45**)。

❹ 返回"花样"标签,勾选循环使用前一帧颜色,生成帧数选择 100,点选"椭圆扩散",即可生成 100 帧动画(**图 7-46**),将播放速度降低到 5,点击工具栏上的播放与停止按钮预览效果。

预览效果后,可以对帧数进行精细修剪、二次编辑、删除多余帧、增加空帧、复制同样帧等。

❺ 同样也可以利用"视频"标签中的内置效果或重新导入已有的动态效果(**图 7-47**)。

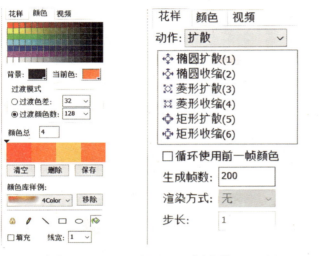

图 7-45　颜色设置　　　　图 7-46　动态设置　　　　图 7-47　内置视频设置

❻ 内置花样自定义,利用菜单中的"内置花样"命令,重新自定义属于自己独特的灯光运动形态,对于每一种动作都有非常详细的控制参数可以选择,以便可以制作出自己想要的效果(**图 7-48**)。

图 7-48　内置花样编辑

（4）花样（灯效）编辑技巧

❶ 此处可以添加几个不同的效果，通过右键剪切固定帧范围将其粘贴到想要的位置形成前后关系。

❷ 也可以粘贴到固定帧范围处，选择覆盖后再选择不同的覆盖模式，形成更加丰富的视觉效果。

❸ 也可以通过右键精确修剪，复制添加某些固定帧，以便达成更加丰富和想要的效果，比如连续增加多帧可以实现画面静止，不同模式的叠加可以形成更加丰富的变化。

❹ 利用以上方法，可以尝试与一首乐曲进行音画同步，让不同的灯光运动效果与音乐的节奏和韵律产生同步，关键是计算好每一个音节的时长，用不同的灯光效果与之对应。

（5）效果播放设置　效果编辑完成后，单击"文件"菜单，选择输出控制器数据，选择存放位置，将其拷贝到 SD 卡中即可实现自动播放（控制器的设置可以参见 7.3.2 节）。

❶ 优势：性能稳定、使用灵活、性价比高。

❷ 不足：深度交互方面还需要借助其他的系统和软硬件。

如果仅仅是 LED 灯光矩阵屏的控制，以上方案已经具有很高的性价比和稳定性，但是对于一些需要实时渲染和深度交互的项目而言，则需要更多传感器和专业软件的支持，单纯依靠存储卡的方式显然无法解决，这时需要一种能够将计算机画面实时映射到 LED 矩阵或其他输出终端上的方案，下面通过此类控制器提供的一种主控 + 分控的方案来满足这种需求。

7.4.8　主控分控图像映射系统（案例 7-27）

从以上案例中可以看出，LED 编程软件（如 LEDBuild）已经能够完成较为复杂的灯光效果，但不足之处是难以实现足够的交互性，因此需要寻找更进一步的解决方案，以便能够利用灯光这种媒介进行深度的交互设计，其中主控 + 分控的方式即是一种性价比很高且非常稳定的方案，它极大减少交互项目对计算机硬件算力的要求。

基本原理：将计算机屏幕上的特定位置（即利用 xy 坐标定义一块区域）直接映射给主控器，由主控器分配内容给其他分控器，由分控器直接输出控制 LED。

（1）主控制器介绍　此处以华灿兴的 H803TV 主控制器（图 7-49）为例讲解主控 + 分控的设置与实现过程，影像内容可以通过 DVI 输入，也可以通过 DVI 转 HDMI 直接由电脑输入给主控器。

配套软件："LED 演播软件"V3.97 或以上版本。

该主控机具有传输速度快、控制 LED 多等特点，

图 7-49　H803TV 控制器

既可以连接电脑，也可以脱离电脑连接任何能够输出 DVI/HDMI 信号的设备（如视频播放器等），配套分控器有 H802RA、H801RC 等。该主控器有如下特点：

❶ 每台最大控制 40 万像素点，4 个输出网口，每个网口最多控制 10 万点，可控制几十个芯片型号的灯具，支持单、双通道灯具。

❷ 4 个网口独立配置，每个网口最多连接 255 个分控，每台 H803TV 最多连接 1020 个分控。

❸ 使用 DVI 视频分配器，多台主控分区控制，数量不限，实际控制能力取决于 DVI 输出设备，如一台双显电脑最大可控制 384 万点。

❹ 支持多种分辨率 1024×768、1280×720、1280×960、1280×1024、1360×765、1360×1020、1600×900、1600×1200。

❺ 屏幕刷新频率建议设置为 60Hz。

❻ 采用免驱动 USB 传输控制数据，32 位和 64 位操作系统都可使用。

❼ 传输信号采用快速以太网协议，标称距离为 100m。可通过 IP 转换器和光电转换器，使得传输距离达到 25km 以上。

（2）硬件连接　　本案例以 60×100 的一块屏为例进行主控分控设置（用 60 个灯珠/m 的灯带共计 100 条组成一块竖向屏幕），由于需要使用较多的 LED 灯带，可视硬件条件做改动。（此案例主要模拟大型灯光项目，实际灯珠数为 60×100=6000 个灯珠，用 2 台 H802RA 分控器即可完成，每台可以控制 1024×4=4096。）视频信号通过 HDMI 接口直接对计算机与主控器进行连接（**图 7-50**）。

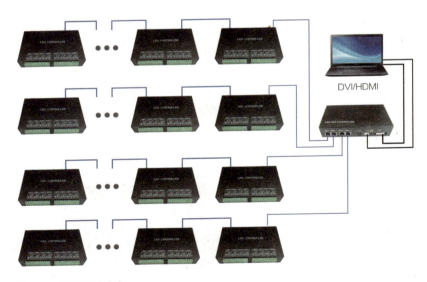

图 7-50　硬件连接方案

（3）设置主控器与电脑连接

❶ 将设备与电脑连接好并通电，查看电脑是否检测到两块屏幕，并进行分辨率设置（图 7-51）。此时主控器相当于一个显示器。

图 7-51　选择显示器

❷ 设置主控器的分辨率（图 7-52），右击桌面选择"NVIDIA 控制面板"，先设置多个显示器，选择"复制模式"，单击"应用"后 DVI 指示灯就会闪烁，然后更改分辨率。

一定要选择两个显示器都兼容的分辨率，不同的电脑设置界面会不一样，一般都是从显卡驱动软件端进行设置。

图 7-52　显示器分辨率设置

（4）选择主控器　　打开 LED 演播软件（可通过购买设备取得官方软件授权）。

❶ 点击"设置">"系统设置"（图 7-53）。

❷ 选择 H803TV-DVI> 点击"应用">"确定"（图 7-54）。

图 7-53　系统设置　　　　　　　　　图 7-54　选择主控器

（5）灯光硬件造型设置

❶ 设置>设置造型，点击"确定"，无需密码（图 7-55）。

❷ 进入造型窗口界面后，选择"四条线路一个分控"（H802RA 控制器有四个端口）

（图 7-56）。

图 7-55 设置造型命令　　　　　　　　图 7-56 灯光造型设置

（6）选择端口并布点　　按照灯具走线方向进行布点。

选择工具栏上的"添加"按钮，在灯珠区域框选自动连线。

这里使用的是 H802RA，所以是四条线路一个分控，即 4 个端口一个分控，每个端口最多输出给 1024 个灯珠，因此将线路限定数改为 1024（图 7-57），从灯珠的分布情况可以看出。

1，2，3，4 条线路放到了第一个分控上的四个端口；5，6 条线路放到了第二个分控器上的第 1，2 个端口上。

图 7-57 灯具走线设置

（7）多网口设置　　点击设置＞多网口设置后，使用哪个网口就在哪个网口添加分控编号（图 7-58、图 7-59）。

❶ IP：是指分控器的 IP 地址，主控机上如果连接四个分控器，IP 地址即是这四个分控器的地址，在连接 H803TV 时，分别指 H803TV 上的四个网口。

❷ 分控编号：如图 7-36 下方的序号。

❸ 分控数目：分控数目是指带多少个分控，若是单机，数目只能是 1，若是主控，可以 1 个或若干个。

图 7-58 多网口设置　　　　　　图 7-59 网口设置

（8）控制器设置　　点击"设置"菜单，打开"分控器设置"（或点击工具栏上的"小铁锤"图标），完成设置后点击"应用"（图 7-60）。

图 7-60 分控器设置

（9）图像输出设置　　点击"文件"＞"发送到 H803TV"后会弹出截取坐标，此时选择要截取的坐标与刷新率，点击"确定"（一般显示器的坐标原点在左上角），见**图 7-61**。

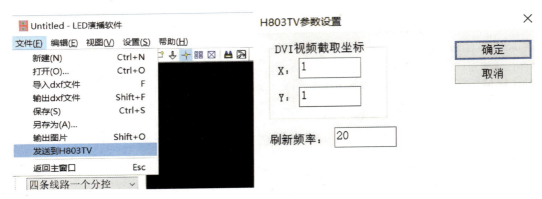

图 7-61　画面输出设置

弹出下面窗口时点击"确定"（**图7-62**），H803TV 设置完成，当在设定好的区域放置画面时，灯带矩阵则会对应亮起。

图 7-62　确认最终输出

7.5　灯光控制之机械灯

DMX 机械灯是一种使用 DMX512 协议的数字照明灯具，它可以通过 DMX512 协议实现灵活控制，主要用来控制灯光的亮度、颜色和动态效果。

7.5.1　灯具介绍及控制原理

常见的机械灯整体上分为两种类型（**图 7-63**）。

❶ 光束灯（Spotlight）是一种具有聚光效果的摇头灯，通过特殊的反射器和透镜系统，将光线聚焦成一束强而集中的光束，能够远距离照亮前方道路或目标物体。在灯光艺术中通常

被用于创造明亮、集中的光束效果,用于突出或照亮特定区域或物体。

❷ 帕灯(Fog Light)是一种具有散射效果的摇头灯,通过特殊的反射器和透镜系统,使光线呈现出散射和扩散的特性,可有效地提供近距离照明和扩大范围的照明。在灯光艺术中帕灯更多地用于泛光照明,提供均匀、柔和的照明。

灯光控制原理:在摇头帕灯中,通过 DMX 信号的不同通道来分别控制灯具内部的电机和传感器,实现灯具的旋转和上下摆动。需要注意的是,不同厂家生产的 DMX 摇头帕灯可能具有不同的控制方式和参数,因此在使用时需要根据具体说明书进行操作。

图 7-63 DMX 机械控制摇头帕灯

7.5.2 用 TD 控制机械摇头帕灯(案例 7-28)

(1)硬件连接 本例需要准备的设备有:笔记本电脑、摇头帕灯 1 台(本节案例所用为七颗型摇头帕灯)、Art-Net 控制器一台、卡侬线和网线,接线方式如**图 7-64** 所示。利用卡侬线将摇头帕灯和 Art-Net 控制器连接,用网线将笔记本电脑与 Art-Net 控制器连接,各自设备上通电。

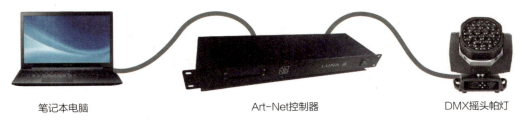

图 7-64 机械灯的连接方式

需要注意的是摇头帕灯一般常见两种通道模式,分别为 9 通道和 14 通道,每个通道的名称和参数代表的功能如**表 7-11**、**表 7-12**。常规采用 9 通道即可。

表 7-11　9 通道灯具的功能描述

Channel（通道名称）	Value（值）	Function（功能）
1CH	0~255	Pan（X 轴）
2CH	0~255	Tilt（Y 轴）
3CH	0~7	OFF（关闭）
	8~134	Master Dimmer（总调光）
	135~239	Strobe from slow to fast（频闪由慢到快）
	240~255	Open（打开）
4CH	0~255	Red dimmer（红色调光）
5CH	0~255	Green dimmer（绿色调光）
6CH	0~255	Blue dimmer（蓝色调光）
7CH	0~255	White dimmer（白色调光）
8CH	0~255	XY Speed（xy 速度）
9CH	150~200	Reset（复位）

表 7-12　14 通道灯具的功能描述

Channel（通道名称）	Value（值）	Function（功能）
1CH	0~255	Pan（x 轴）
2CH	0~255	Pan Fine（x 轴微调）
3CH	0~255	Tilt（y 轴）
4CH	0~255	Tilt Fine（y 轴微调）
5CH	0~255	XY Speed（xy 速度）
6CH	0~7	OFF（关闭）
	8~134	Master Dimmer（总调光）
	135~239	Strobe from slow to fast（频闪由慢到快）
	240~255	Open（打开）
7CH	0~255	Red dimmer（红色调光）
8CH	0~255	Green dimmer（绿色调光）
9CH	0~255	Blue dimmer（蓝色调光）
10CH	0~255	White dimmer（白色调光）

续表

Channel(通道名称)	Value(值)	Function(功能)
11CH	0~7	Color select(颜色选择)
	8~231	Color combiner(颜色组合)
	232~255	Color jumping(颜色跳变)
12CH	0~255	Color jumping speed(颜色跳变速度)
13CH	0~142	auto running(自走)
	143~255	Sound(声控)
14CH	150~200	Reset(复位)

(2)光源系统设置简介　　光源模式调整见**图 7-65**，其中 MODE/ESC 键为进入设置和退出设置，UP 和 DOWN 键为上下选择键，ENTER 键为确认功能。

图 7-65　光源模式调整

（3）模式选择　　将灯光由出厂的14通道模式改为9通道模式。通过按键的组合操作选中9CH后按RNTER键来确认。

（4）学习目标　　该方案通过Touchdesigner对DMX摇头灯进行控制，使之在60°范围内随音乐的律动上下左右摇摆，同时不停地发生颜色的变化，闪烁绿色的灯光。重点学习如何对摇头灯进行控制。程序结构见**图7-66**。

整体框架思路：建立总控数据 > 引入音乐 > 分析选择数据 > 数据重定义 > 动作设置 > 输出设置 > 通信输出。

图7-66　"绿色瞭望"摇头灯控制程序

（5）建立总控数据　　创建constant1 CHOP，增加9个通道，并按照9CH帕灯的通道名称进行命名，便于后续控制，这个元件相当于总控台（**图7-67**）。

图7-67　控制器元件设置

（6）引入音乐　　创建audiofilein1 CHOP导入外部音乐，继续在后面添加audiodevout1 CHOP（音频输出）和audioAnalysis（音频分析器）自动分析出音乐的各个

数据。

（7）分析选择数据　　在 audioAnalysis COMP 中打开所有音频参数选项，利用 select1 CHOP 选择 mid（中音），select2 CHOP 选择 high（高音），select3 CHOP 选择 kick（节拍）、snare（军鼓）和 rythm（节奏）。

（8）数据重定义　　把上面选择的三组数据根据实际使用需求，用 Math CHOP 进行各自的范围映射，添加各自的 Null 后，分别将其命名为 green，y，master dimmer（绿色通道，上下摆动通道，总调光）。

（9）动作设置　　创建 LFO CHOP 作为 x 通道（左右摆动通道），用 Math CHOP 进行范围映射，添加 Null 将其命名为 X。

（10）输出设置　　将以上命名好的通道数据赋值给 constant1 CHOP 的对应参数中（点击右下角 + 号后直接拖动到相应参数栏中），再在 constant1 CHOP 后面添加 dmxout1 CHOP 进行通信输出设置。

（11）通信输出　　打开 Art-Net 控制器，将其 IP 地址和计算机的 IP 地址填入 DMX out CHOP 元件中，选择 Art-Net 输出方式完成通信设置，详见 Art-Net 控制器与计算机的连接。

练习扩展：可以进一步尝试使用 Leapmotion 和 Kincet 传感器与摇头帕灯进行交互效果创作。

7.6　其他专业灯光控制软件

7.6.1　MADRIX 灯光控制

（1）基本功能介绍　　专业的灯光控制软件能够快速编辑并输出各种动态丰富的灯光效果，能够在真正输出前完成效果的预览，并以可视化的方式进行灯光的程序设计，降低了灯光控制艺术的技术门槛，极大方便了灯光艺术的创作。麦爵士（MADRIX）是业内领先的 LED 照明控制软件，不仅能够方便地进行平面灯光动态效果的控制，还能进行 3D 立体空间的灯光控制，给灯光艺术创作带来了更大的空间。它的基本功能如下。

❶　灯光特效设计：MADRIX 提供了丰富的视觉效果，如颜色混合、移动、形状变换等，还拥有强大的实时预览功能，用户可以在设计和编程过程中随时查看效果。

❷　生成工具：内置许多强大的生成工具，用户可以使用这些工具创建自定义图形、文本、形状和动画。

❸　像素映射：支持高级像素映射技术，可在 2D 或 3D 空间中通过像素映射进行灯光控

制,因此用户可以在 LED 灯光系统中实现非常复杂的图形与动画效果。

❹ 多设备管理与通信:支持多种设备的管理和控制,支持包括 DMX、Art-Net 等多种协议,这意味着用户可以使用同一台电脑控制更多 LED 的照明。

(2)软件的安装与概览 访问 MADRIX 官网,在 support 中找到下载页面,根据操作系统(Windows 或 macOS)选择相应的版本下载,运行 MADRIX 安装程序,按照提示进行安装。安装过程中可以选择安装目录和语言等(**图 7-68**)。

图 7-68 MADRIX 软件的下载

7.6.2 软件界面介绍

安装完成后启动软件,整体操作界面见**图 7-69**。

图 7-69 MADRIX 软件的界面与功能分区

（1）A：菜单栏　　界面上方的菜单栏为软件的基本功能索引，包含文件管理、设计工具、系统设置等。

❶ 文件：用于打开和保存工程文件、导入导出素材。

❷ 查看：用于调整显示模式，有全屏、触摸和默认模式。

❸ 首选项：主要使用矩阵生成器、配接编辑器和设备管理器，完成灯具和设备的配置。

❹ 工具：用于查看场景列表、灯具的控制、DMX 和 MIDI 的通道变化等。

❺ 预览：对预览窗口的显示进行相关设置。

❻ 语言：界面语言的设置。

（2）B，C：左右预览与储存区　　该区域主要完成灯光效果的控制预览和存储等（图 7-70）。

❶ 从上到下依次为：调节亮度、图层滤镜颜色选择器、效果编辑。

❷ 画面预览区域。

❸ 调节效果的播放速度和暂停。

❹ 用于选择场景和排列方式以及效果编辑。

❺ 可进行多达 256 个效果的暂存，可滑动底部滚轮查看所有场景效果，每新建一个效果会自动保存，也可以随时通过右键删除。

图 7-70　左右预览与储存区功能

（3）D，E：左右效果编辑区　　该区域主要完成效果编辑与控制。

如图 7-71 所示。

❶ 可方便地选择大量系统内置的灯光效果。

❷ 从左到右依次为：播放或暂停效果参数。启动或停止图层宏。重置效果参数。

❸ 从左到右依次为：集控，控制画面整体显示亮度（范围为 0~255）。用于对效果进行集中控制的工具（效果显示范围为 0~255）。地图，定义画面的映射尺寸，将虚拟的灯光像素与实际物理灯光位置相对应，能以更直观的方式展示实际灯光安装位置和布局。图层混合模式（默认为正常）。链接，将当前图层链接到下方图层。图层滤镜（默认为无效果）。

图 7-71　左右效果编辑区功能

❹ 从左到右依次为：不透明度，控制画面整体不透明度（范围为 0~255）。设置不显示图层。设置独显图层。

❺ 效果的各项可调节参数。

❻ 切换图层和效果的英文名。

效果控制如**图 7-72**所示。

图 7-72　效果控制

（4）F：主预览窗口　　该区域是左右储存区的叠加预览窗口（**图 7-73**）。

❶ 双击可快速进入触摸模式。

❷ 从上到下依次为：图层滤镜颜色选择器。效果编辑。

❸ 画面显示区域。

❹ 从上到下依次为：频闪颜色选择器，用于选择画面频闪的图层底色。频闪频率，控制画面效果的频闪频率。控制频闪效果，左键长按可以模拟画面频闪效果。

❺ 用于左右预览窗口的效果过渡，内置很多过渡效果。

❻ 从左到右依次为：录制效果。操作模式选择，编程人员和运算符两种。查看三种模式类型，图层控制、场景列表和组控制。

图 7-73　主预览窗口区

（5）G：总控台　　对整体画面进行总体控制（**图 7-74**）。

❶ 用于冻结主输出。

❷ 自动增益控制器（AGC）：常用于调节音频信号的增益以实现动态范围的控制，使得输出信号的音量保持相对稳定。

❸ 主画面显示控制：左键单击可实现画面显示和关闭。

❹ 音频总输出。

❺ 音频总输入。

图 7-74　总控台

7.6.3　3D 灯光矩阵光影秀（案例 7-29）

（1）概念创意与学习重点

❶ 概念创意：本案例用 9 条 LED 灯带组成 3×3 的空间阵列，以"落花流水"为题，制造一种自然浪漫的光影秀，把流动的灯光效果融入 3D 空间矩阵中，灯光效果更加丰富立体。通过灯带的特殊效果，模拟流水的视觉景象。

❷ 学习重点：主要掌握 3D 空间表现技术（以往案例均为 2D 空间），同时掌握控制器端口的独立控制方法。

（2）硬件连接　　硬件清单：笔记本电脑，Art-Net 控制器（本节案例使用 16 口，单口 1024 通道的控制器），WS2812B LED 灯带 9 条（30 个灯珠/条），5V 电源，网线，导线若干（可使用双绞网线）。

接线方式：用网线将笔记本电脑与 Art-Net 控制器连接；用导线把控制器与灯带连接（信号线和 GND）；用导线将 5V 电源和每条灯带连接（图 7-75）。

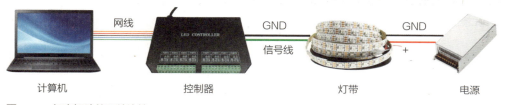

图 7-75　灯光矩阵的硬件连接

（3）配置控制器　　首先，在麦爵士中配置控制器（图 7-76）。

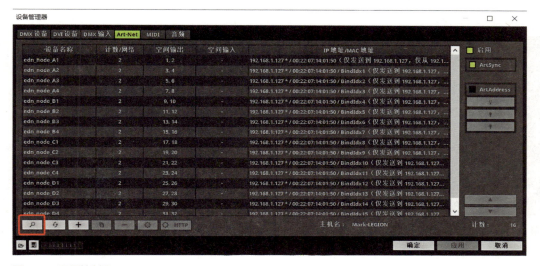

图 7-76　配置控制器

❶ 打开菜单栏的"首选项">"设备管理器"。

❷ 选择"Art-Net"标签页，点击左下角的放大镜图标进行设备搜索，找到设备后检查所有端口和对应的空间是否准确。

空间指的是一个 Univese（512 个通道）。

其次，配置输出端口（图 7-77）。

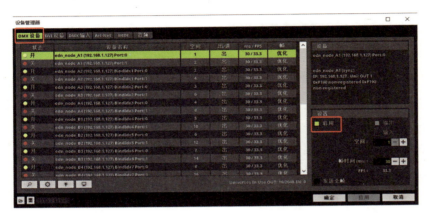

图 7-77　端口配置

选择"DMX 设备"标签页，配置本案例需要使用的端口，在右侧面板中点击启用进行开启，由于本案例一条灯带的数量较少，所以每个端口只需要一个 Universe 即可（512 个通道），可以依次关闭其他多余的空间（即 Universe）。

此处的 1 个空间是指一个 Universe（它与硬件端口对应，此处一个端口有两个 Universe 即两个空间，因为一个端口是 1024 个通道），名称可以自定义。

再次，重命名空间名（图 7-78）。

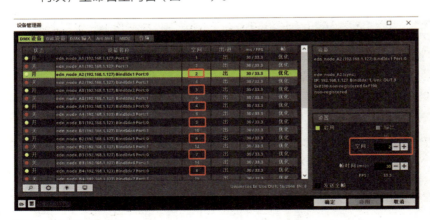

图 7-78　通道集合命名

关闭完多余的 Universe 后，顺位将间隔的空间（Universe）进行重新命名（分别设为 1~9，代表 9 个输出端口输出给 9 条灯带），这样方便后期管理，按"确定"完成控制器配置。

（4）构建信息输出地图　麦爵士的灯光信号输出分为两种主要的方式，一是 DMX 地图，LED 控制器只是作为信息输出的功能；二是 DVI 地图，LED 控制器可以作为独立的播放终端进行信号输出，该种方案更适合灯光秀的应用场景。此处案例采用的是 DMX 地图的方式进行的信号输入。

图 7-79　空间矩阵设置

第一步：空间显示设置，相当于设置一个视图空间（图 7-79）。

❶ 打开菜单栏的"首选项">"配接编辑器"。

❷ 选择"矩阵设置"，对显示区域进行范围设置，将 X,Y,Z 数值分别修改为 30,3,3（X 对应单条灯带的灯珠数量，Y 对应行数，Z 对应列数）。

设置完后，按 Ctrl+A 全选默认的灯具网格，随后按键盘 Del 键全部删除，为创建自定义灯具做准备。

图 7-80　灯具矩阵设置

第二步：灯具设置，设定一个矩阵灯带空间（图 7-80）。

❶ 选择"添加"菜单，添加灯具。

❷ 在"产品"标签栏中选择"generic RGB Light 1 pixel"。

❸ 在"计数 X/Y/Z"中将 X,Y,Z 数值分别修改为 30,3,3（X 对应单条灯带的灯珠数量，Y 对应行数，Z 对应列数）。

❹ 勾选"应用到每个空间"。

❺ 在"各个空间的灯具计数"中将数值改为 30（意为每个通道只使用 30 个灯珠的通道数），点击"添加"。

图 7-81　端口输出验证

第三步：验证端口分配情况：9 个端口是否单独输出给 9 条灯带（图 7-81）。

方法：

❶ 选择"DMX 地图"菜单。

❷ 在界面中的"查看起点"中可以进行 DMX 空间的翻页，查看是否有 9 个 DMX 空间。

❸ 左侧下方的灯具面板中是否有 30 个灯珠。

（5）效果制作

图 7-82　模式选择

打开 3D 视图（图 7-82）。

打开菜单栏"预览"中的"Preview Deck A"，将 2D 模式改为 3D 模式，弹出提示后，点击使用 3D 模式。

图 7-83　效果设置

效果设置见图 7-83。

❶ 在左效果编辑区中选择"SCE"中的"SCE 波形 / 径向"效果。

❷ 下方参数栏将 BPM 参数修改为 882，长度参数修改为 358，宽度参数修改为 70（参数可依据具体效果调整）。

❸ 在右侧形状中选择 3D 形状中八面体。

（6）效果测试　　设置完效果会同步显示在实体灯珠上，根据效果需要可以进一步对二级参数进行相应调整。

7.6.4　Depence 软件简介

一般灯光控制软件能够方便地预览灯光的动态效果，但缺乏对使用环境的表达，比如灯光秀、水秀这类的作品的最终效果表现需要后期进行合成，为了更加形象地展示灯光作品在特定环境下的效果，软件公司开发了集效果表现与程序设计于一体的软件，Depence 就是其中的优秀代表。作为一款专业的秀场设计软件，它提供了先进的视觉化工具，可以帮助用户创建逼真的照片级效果，同时可以动态模拟各种灯光效果。设备的所有物理和控制特性都可以得到实时且精确的模拟，可以使秀展的设计和可视化过程更加直接，真正所见即所得。借助时间线管理，可以对多种媒介进行整合设计。借助 Depence2 可以专注于设计、故事和编程，并实时查看结果。

Depence 支持多种照明控制协议，如 DMX、Art-Net 和 SACN 等，可以与各种灯光设备进行通信。此外，还提供了实时预览、音频同步、多屏幕输出等功能，已被广泛应用到了舞台灯光、灯光秀、喷泉水秀及激光等。其环境渲染功能还可以将多媒体节目集成到自然的建筑场景中去。

Depence 官方网站为 https://www.syncronorm.com。

该软件由多个模块构成，每种模块都有自己独特的功能，均需要独立授权，可以将其整合起来创作集多种媒介于一体的综合作品（**图 7-84**）。

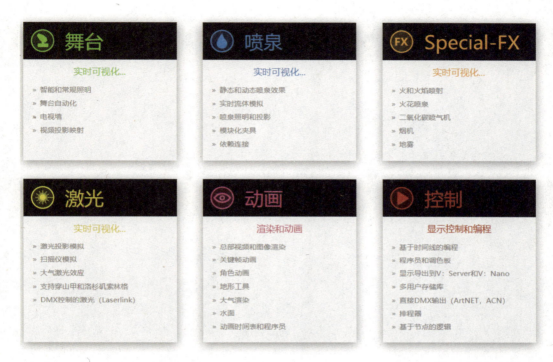

图 7-84 Depence 的主要模块及功能

附　录

附录 1　Touchdesigner 常用表达式
附录 2　元件索引
附录 3　学习资源
附录 4　材料列表

附录 1　Touchdesigner 常用表达式

（1）常用元件表达式

me.digits // 获取自身元件的参数。

me.par.tx // 查询同一 OP 中的参数。

me.name // 获得 OP 的名字。

me.parent().digits // 获取元件父级的参数。

parent().name // 获得 OP 的父级的名字。

parent() 或 ../ // 获得 OP 的父级。

parent(2) // 获得 OP 的祖父级。

op('s')['speed'].eval() //op() 意为获取一个数值。其中 s 为元件名，speed 为元件中的通道名，eval() 代表数值（注：获取的对象须为 chop 元件）。

op('constant1')['chan1'].eval() // 获取 constant1 元件中'chan1'通道的值。

op('constant1').numChans // 获取 constant1 元件的通道数量。

op('constant1').numSamples // 获取 constant1 元件的采样数量。

op('constant1')[2] // 从 constant1 元件中获取第 3 个通道的值。

op('constant1')[1].name // 获取 constant1 元件中第 2 个通道的名称。

op('constant1')['chan1'].index // 获取 constant1 元件中的通道索引。

len(op('switch1').inputs) // len() 是 Python 的内置函数，len() 意为返回对象的长度。获取 Switch 元件的输入值。

（2）时间表达式

absTime.frame // 检索帧中的绝对时间（多用于旋转）。

absTime.seconds　// 以秒为单位检索绝对时间（多数用于位移与形变）。

me.time.seconds // 以秒为单位获取时间轴上的实时时间，是一个动态的值。

me.time.frame // 以帧为单位获取时间轴上的实时帧数，是一个动态的值。

注："绝对时间"是启动 Touchdesigner 后到当前的时间长度，不受工程文件暂停的影响。

（3）DAT 元件表达式

op('table1')[2,3] // 获取 table1 的第 2 行第 3 列（第一个参数是行，第二个参数是列）。

op('table1')['r1','c1'] // 获取 table1 的 r1 行和 c1 列。

op('table1')[2,'product'] // 按行索引，列标签获取单元格值。

int(op('table1')['month', 3])　// 将 table1 表格中特定的数值转换为整数。
float(op('table1')['speed', 4]) // 将 table1 表格中特定的数值转换为浮点数。

附录 2　元件索引

附录 2 为本书使用的元件索引，通过案例领会这些元件的基本功能和用法，进一步学习更多元件功能。

（1）TOP 类型元件介绍

Blur	P98	Monochrome	P78
Composite	P80	Movie File In	P146
Crop	P187	Movie File Out	P86
Displace	P99	Noise	P99
Edge	P79	Over	P115
Feed back	P79	Ramp	P98
Flip	P188	Render	P105
Function	P115	Text	P107
Kinect	P123	Threshold	P123
Level	P114	TOP to CHOP	P188
Look up	P139	Transform	P100

（2）CHOP 类型元件介绍

Analyze	P109	Limit	P97
Audio File in	P121	Logic	P152
Audio dev out	P96	Math	P109
Audio Filter	P108	Merge	P188
Audio Spectrum	P121	Mouse in	P149
Constant	P212	Reorder	P188
DMX Out	P191	Select	P97
Datto	P132	Shuffle	P188
Filter	P97	TOP to	P188
Lag	P122	LFO	P213
Leap Motion	P109		

（3）SOP 类型元件介绍

Attribute Create	P134	Tube	P106
Extrude	P124	Point	P120
File in	P102	Sort	P119
Grid	P119	Switch	P104
Noise	P104	Trace	P124
Out	P104	Transform	P103
Particle	P120		

（4）MAT 类型元件介绍

Constant	P84	Phong	P107
PBR	P105	Pointsprite	P126

（5）DAT 类型元件介绍

CHOP Execute	P151	Serial	P132

（6）COMP 类型元件介绍

Base	P104	Light	P83
Camera	P81	Window	P87
Container	P87	Kantanmapper	P154
Geometry	P84		

附录 3　学习资源

（1）Arduino 官方论坛

该论坛有大量关于软硬件及问题方面的交流，可进行 Arduino 问题讨论和求助，有大量的项目案例，并有不同硬件的专题讨论。

（2）Arduino 爱好者

Arduino 在社区动力上的交流平台。该平台有大量交流资源，可以进行相互讨论，有很多不同主题可供选择，也有大量 Arduino 的教程，在这里可以找到使用过程中的各种问题与解

决方案。

（3）Arduino 实验室

该网站是国内重要的 Arduino 学习交流平台，有大量的教学资源与创客商店，可以方便地购买各类硬件产品，还可以将自己的创作进行发布与投稿。

（4）GitHub 开源社区

GitHub 是一个开源社区，开发者们可以找到各种各样的开源项目，它是一个基于互联网的代码托管平台，可以帮助开发者们更方便地进行代码管理、版本控制、协作开发等操作。在 GitHub 上，用户可以创建自己的代码仓库，将代码上传到仓库中，并与其他用户进行分享和协作。

（5）Mind+ 官方网站

该网站含有大量关于 Mind+ 的技术资料、软件的下载安装与常见问题、创客资源以及问题交流，有不同主题的交流社区，在这里可以找到丰富权威的教程与前沿的问题分享。

（6）MANA 新媒体交流平台

MANA 是专业聚焦新媒体作品发布的交流平台。平台上有来自全球各地的新媒体艺术家、高校及设计机构实时发布最新作品，从中可了解交互设计的前沿，同时提供了大量视频学习教程，并提供活动、设计竞赛与就业资讯。

（7）TEA 新媒体教育社区

TEA 新媒体教育社区是一个跨平台、多领域的技术开源和资源共享群体。社区以"科技 + 艺术"领域的教育和研发应用为核心架构。

（8）太极创客

太极创客主攻方向是物联网、创客机器人和人工智能领域。团队对多种开发板的应用和编程有详细系统的视频学习教程并配有相应的文本教程。团队在 B 站、微信公众号、微博等社区账号持续更新研究成果和教程，提供了大量优质的教学资源。

（9）灯光控制相关软件与学习资源

FreeStyler

PC_DIMMER

DMXControl

MADRIX（LED 屏播放软件 2D/3D 麦爵士）

Sunlite/Easy View3D 软件

DasLight

Martin Lightjockey

LumiDesk

Chromateg

VenueMagic

ShowMagic

附录4 材料列表

本书所用的设备、元件及相关材料的内容与数量如下。产品图片仅做参考，不同品牌产品外观不同，请根据产品名称和具体功能介绍购买。

序号	设备名称	数量	实物参考	序号	设备名称	数量	实物参考
1 开发板							
1	Uno 板	1		2	Uno 扩展板	1	
3	ESP32 开发板	1		4	Nano 板	1	
2 信息输入传感器							
1	Kinect2 代	1		2	G4 激光雷达	1	
3	Leapmotion 传感器	1		4	超声波测距仪	1	
5	模拟声音传感器	1		6	数字振动传感器	1	
7	模拟光线传感器	1		8	模拟压电传感器	1	
9	红外入侵检测仪	1		10	红外传感器	1	

续表

序号	设备名称	数量	实物参考	序号	设备名称	数量	实物参考
3 控制器类							
1	Art-Net 控制器	1		2	华灿兴 LED 控制器 H803SA	1	
3	华灿兴 LED 分控器 H801RC	1		4	华灿兴 LED 主控机 H803TV	1	
4 信息输出模块							
1	DMX 单点单控灯带	1		2	16×16 LED 矩阵屏	1	
3	蜂鸣器模块	1		4	伺服电机（舵机）	1	
5	Digital LED RGB	1		6	步进电机（含 ADC 转换器）	1	
7	WS 2812B	10		8	摇头帕灯	1	
9	RGB 灯珠（四脚）	10		10	LED 灯珠（两脚单色）	10	
11	I2C LCD1602 液晶模块	1		12	音乐播放喇叭	1	
13	MP3 音乐播放模块	1					
5 电阻中继							
1	220Ω 电阻	2		2	滑动变阻器	1	

续表

序号	设备名称	数量	实物参考	序号	设备名称	数量	实物参考
6 开关类							
1	按钮开关	1		2	继电器	1	
7 连接线							
1	双母杜邦线	20		2	公母杜邦线	20	
3	双公杜邦线	20		4	面包板	1	
5	扩展板组合连接线	10		6	TypeC 数据线	1	
7	Micro B 数据线	1		8	Type B 数据线	1	
8 其他类							
1	写码器	1		2	5V 2A 电源	1	
3	5V 80 A 400W 电源	1		4	SD 内存卡读卡器	1	

参考文献

[1] 顾振宇. 交互设计原理与方法 [M]. 北京：清华大学出版社，2016.

[2] Digital FUN. TouchDesigner 全新交互设计及开发平台 [M]. 北京：人民日报出版社，2020.

[3] Mind+ 官方教程 mindplus.dfrobot.com.cn.

[4] 太极创客 www.taichi-maker.com.

[5] 由芳，王建民，蔡泽佳. 交互设计：设计思维与实践 2.0[M]. 北京：电子工业出版社，2020.

[6] [美]Alan Cooper. 交互设计之路：让高科技产品回归人性 [M]. 北京：电子工业出版社，2006.

[7] 吴亚东，张晓蓉，王赋攀. 人机交互技术及应用 [M]. 北京：机械工业出版社,2020.

[8] 韦艳丽. 新媒体交互艺术 [M]. 北京：化学工业出版社，2018.

[9] [美]詹妮·普瑞斯（Jenny Preece），[英]伊温妮·罗杰斯（Yvonne Rogers），[英]海伦·夏普（Helen Sharp）. 交互设计：超越人机交互 [M]. 刘伟，赵路，郭晴，等，译. 北京：机械工业出版社，2020.

[10] dfrobot 官网 https://www.dfrobot.com.cn.

后 记

当下的信息技术与人工智能已开始对各个领域产生颠覆性的影响，作为从事艺术设计教学的专业老师和创作者，笔者深刻感受并领略到了技术对艺术设计专业发展产生的巨大影响。而让笔者更感兴趣的是，如何让感性思维主导的艺术设计专业的学生适应这种变化，如何快速补充信息技术方面存在的短板，如何克服技术学习的困难，如何掌握必要的技术推动自我的艺术创作，解决这些问题是本书编写的初衷和目的。笔者带领研究团队历时两年多的时间反复打磨完成了本书的编写。由于交互艺术与技术领域的广阔性与复杂性，本书的编写面临着资料匮乏等诸多困难，大量内容是在研究和实践过程中得以完成。回顾这个过程，既是一次全新的挑战，也充满着我们对设计与技术的无限热情，更是研究团队锲而不舍、勇于坚持的结果。

本书出版之时，首先要感谢初期阅读并参与内容校对、图文处理等工作的王婷婷、谢柯烨、徐冬梅、陈诺、杨田莉、郝新宇等，以及提供实践案例的于淼、洪晓如、焦文博、魏梦圆等。你们的积极反馈和努力工作为本书的不断优化提供了重要依据，也让本书的内容逻辑更加贴近未来学生们的使用需求。作为这本书的受益者，你们对知识的期待与渴望是本书内容不断得以改进与完善的动力来源。希望这本书能为你们今后在交互技术领域的学习与研究提供帮助，激发你们的创新潜力与创作热情。未来你们在这个领域的发展将会让这本书变得更加有意义。

其次，要感谢南京工业大学和艺术设计学院领导们为我们提供的研究条件，是你们持续不断的鼓励、支持和期待让本书能够如期完成，同时要感谢业界的技术专家们在技术方面给予的具体指导和帮助，还要感谢管理、教育、创作领域的前辈们给予的肯定。

毫无疑问，在交互技术的探索过程中还存在这样那样的诸多问题，但令我们欣慰的是，艺术专业背景的我们终于跨越过了这关键的一步，从我们的教学实践中也看到了，艺术专业背景学生学习掌握交互技术的可行性。让务实求真的探索精神照亮我们不断前行，让终身学习伴随我们每一个人。

<div align="right">编著者
于南京工业大学</div>